學習植物的表現方式・了解植物・活用植物

學習花的構成技巧・色彩調和・構圖配置

花藝設計基礎理論學

修訂版

前言

　　關於一般所說的「花藝設計基礎」，為什麼會因為流派或協會的不同，它的分類基準就會有所差異呢？

　　本來每個人都可以有不同的看法和審美觀，否則花的世界將會變得乏味無趣。但就現狀而言，在花的世界中，關於詮釋基礎的部分卻存在著隔閡。

　　照理說，基礎理論應該是要共通的。

　　當然這不僅是花的世界的問題，也包含了相異業界在內，在一開始有著共通的關鍵詞和想法，但經過各自闡述演繹後，衍生出很多新的事物。

　　我們花職推展委員會針對『花』的『設計』，致力於開辦各式研習會，來推廣這一門共通的知識。為了將我們所得的知識和理論能正確地傳遞給習花人，並永久保留給後代，於是立志撰寫了這本書。

　　為了讓各位在熟讀本書後，能從中學習到正確的基礎知識，利用文字和插圖互相搭配，盡最大的努力詳細地進行解說。

　　希望在不久的未來，在這共通的基礎下，花藝的設計與造型能夠更加蓬勃發展。也藉由共通的詮釋，花藝業界中的交流能更加順利，並且創造出新時代與新的風格！

　　正因為有了這些深切的期望，而造就了本書的誕生。

本 書 的 架 構

本書的架構是以花職推展委員會所推薦的基礎科課程內容所構成。一個章節就相當於一次研討課的課程內容。參加者以花店專業人員、花藝教學人員、設計師等為對象，或是本身已具有一定程度的插花能力及設計能力的人員。也因此內容的進度較快，並只針對要點進行說明。

一個章節若以一次的課程進度（最低時數6小時）來看，這本書的內容相當於一到兩年的分量。在總共16章節的基礎科課程中，本書彙整了最前面第1到第6章的部分。

所謂「基礎」的部分，就如同在之前的著作《花藝設計基礎理論學Plus：花藝歷史・造形構成技巧・主題規劃》（噴泉文化，2019年出版）所說明過的，基礎非關初級或高級，而是所有花藝設計在製作或構思時的根本。並非不知所云的只憑著感覺製作，而是無時無刻，不論在何處，都能製作出好作品的基石。

因此我認為，先要學會「分類」，再來是學會「操作」（此處所指的是植物的運用），這些都是很重要的。在之前的著作中，針對哪些是「基礎」、「設計・造形」指的是什麼，作了精簡且摘要性的統整。這次，則是「學習植物的基本表現方式」。日後再推出本書的續集共兩冊，將尚未說明的基礎部分進行解說。從基礎1〜3再加保存版，全部共四冊。將所有的基礎（理論）、技巧，進行介紹、彙整和解說（請參照下表）。當然，關於「設計・造型」的後續，也還有許多充滿趣味和可以作為參考的範例及理論存在，待下一集再和各位分享。

最想要傳達給各位的是，跨越業界內外的「正確」基礎，請務必將全部的內容都過目，並透過此書，讓我們一起朝著花職推展的目標而努力。

花職推展委員會 基礎科總覽

主題		章節標題	章節內容
基礎科　1 學習植物的 基本表現方式（本書）	第1章	認識植物	植生設計的基本要點 「植物的表現方式」
	第2章	何謂非對稱	「對稱平衡」與「非對稱平衡」
	第3章	關於輪廓	形狀與姿態
	第4章	花藝師的基礎知識	調和 色彩 花束 配置 構圖
	第5章	複雜的技巧	交叉等現代技巧的基本
	第6章	植物的運用	「植物的性格」與「動感」
基礎科　2 從歷史中學習	第1章	空間的操作	德國包浩斯學校與「空間分割」
	第2章	以傳統風格來學習	古典花型的歷史
	第3章	從植物中誕生的構成	「空間與動感」 從自然界中截取
	第4章	花束	比例 技巧
	第5章	圖形式	以植物來表現「圖形」
基礎科　3 進階知識	第1章	重心・平衡點	非對稱 離心 偏心
	第2章	現代造型設計	造型設計的最終確認與「技巧」
	第3章	構圖的流程	有躍動感的「對稱平衡」
	第4章	構成與技巧	相互交錯與技巧
	第5章	植物的特殊表現方式	「素材的自然性」與「停止生長的自然」

contents

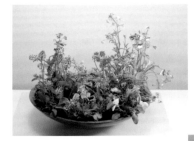

關於花藝造型設計的『系統』

　　本書的主體架構，想傳達的內容（本質）就是「系統」。所謂「系統」就是在設計及基礎部分中最為根本的概念（也稱之為理論）。並非以圖片等可以表現出來的實體，而是種無形的想法。「系統」並非是樣式或風格。

　　若說花藝造型設計的理論非常的少，其實一點也不為過。通過記住理論學習，就能快速的掌握花藝設計方針。但就算能迅速理解，要完全只靠理論來精通花藝設計也並不容易。

　　實際上在製作時，也會同時引用一定程度的樣式，此時若沒有考慮到理論的關鍵部分，這門課程將會變得毫無意義。

　　某些成人進修學校的講座等，會只針對風格來作解說和製作，不能算是專業的講習，而且也不會有更深入的發展。

　　本書中的花藝作品的圖片是樣式，也是風格。理論型態清楚，能依循數種規則來製作的稱為「樣式」，而表面上的仿效則稱為「風格」。

　　本書的編排，先讓讀者在熟讀各章的「解說部分」後再進行製作，自然而然就能掌握理論。因本書並非著重於樣式與風格，因此並沒有針對花材名稱和製作方法作特別的標明。

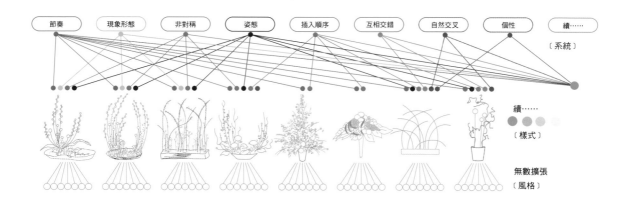

Chapter

1

了解植物

在植生式裡，最基礎的要點就是要了解「植物的表現方式」

使用植物進行設計，或許和販售沒有直接的關係，但如果能夠
熟悉植物，也就可以間接知道如何去靈活運用。
首先，讓我們從深入了解植物開始。

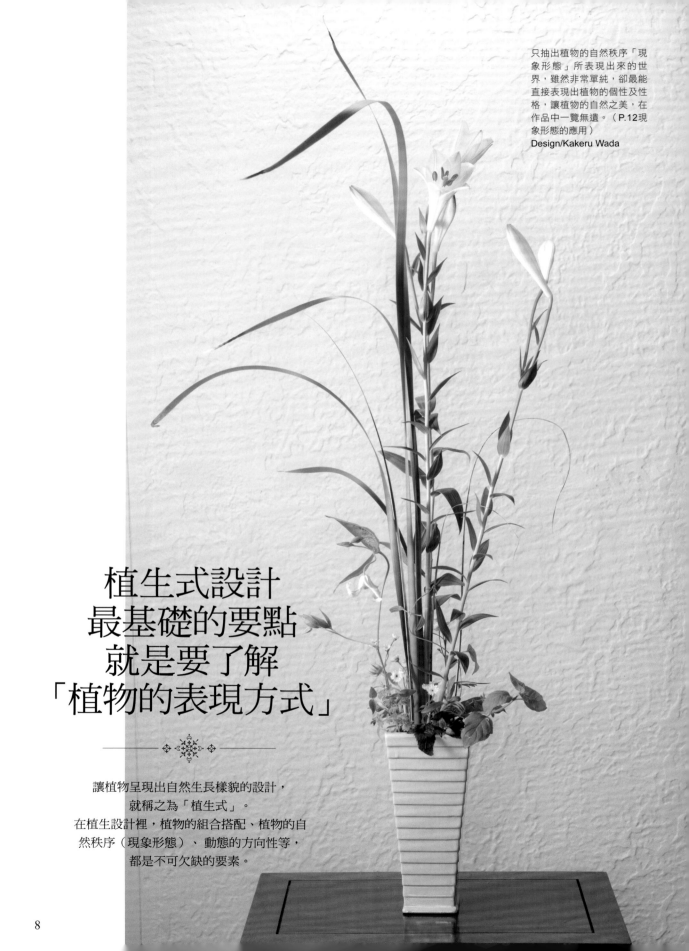

只抽出植物的自然秩序「現
象形態」所表現出來的世
界，雖然非常單純，卻最能
直接表現出植物的個性及性
格，讓植物的自然之美，在
作品中一覽無遺。（P.12現
象形態的應用）
Design/Kakeru Wada

植生式設計
最基礎的要點
就是要了解
「植物的表現方式」

❖✦❖✦❖✦❖

讓植物呈現出自然生長樣貌的設計，
就稱之為「植生式」。
在植生設計裡，植物的組合搭配、植物的自
然秩序（現象形態）、動態的方向性等，
都是不可欠缺的要素。

特別著眼在植物的動態，這是最能表現出植物正在生長樣貌的部分。配合本書第1、2、3、6章節中的指導概念，這是技巧較高的生長式表現。（P.15生長式＋群組）
Design/Kenji Isobe

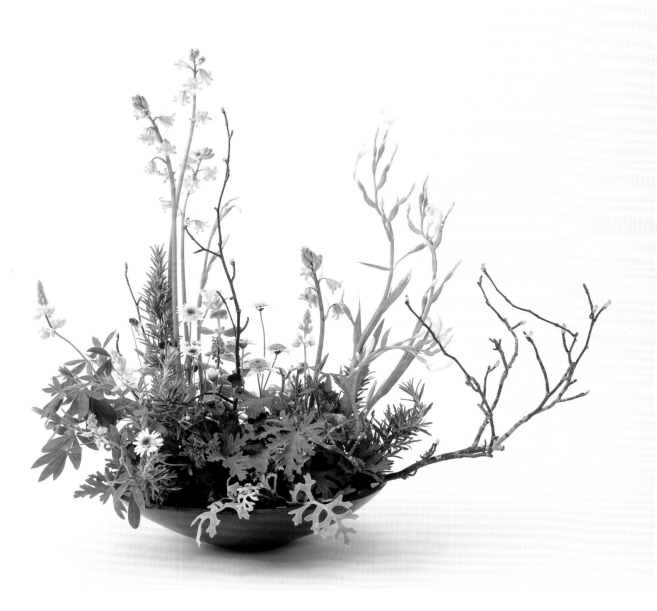

最初的章節裡，我們從植物的內在來觀察。在這裡或許沒有和花藝設計、販售有直接相關的情報，但這些都是使用植物來詮釋表現時，從一開始就必須先了解的基本規則。再來就是在使用花材時，經常會運用到的「配置」和「節奏」。可以說所有的花藝設計都是從這裡入門，最後再回歸於此。

❀ 現象形態的基本型 ❀

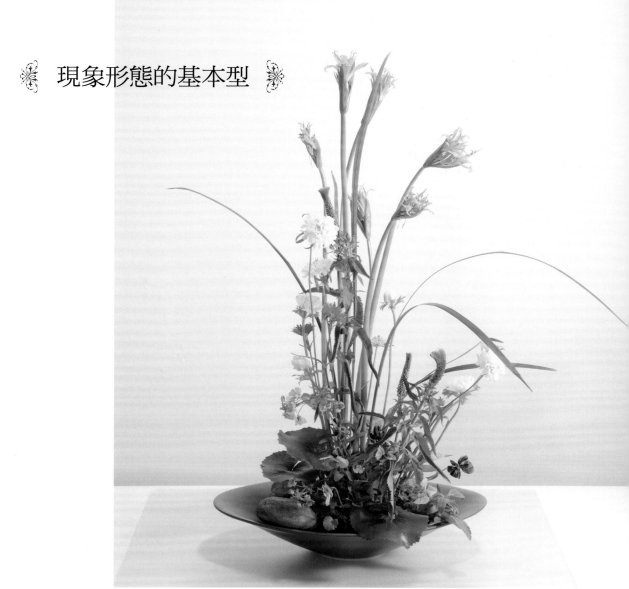

難易度：★ ☆ ☆ ☆ ☆

遵循基本的植物自然秩序也就是「現象形態」，原則上是利用生長在相同環境中的植物來形成。而在初級階段也可以開始考量加入「節奏」的安排。

難易度：★ ★ ☆ ☆ ☆

在初級階段，大多會以花莖基部在一
個點（集合點或是生長點）集合的方式
來進行製作；或利用平行式（複數生長
點）的插法，也是可能的。但是在這個
課題裡，作品的主要現象型態會開始減
少，難度也會稍微提高。

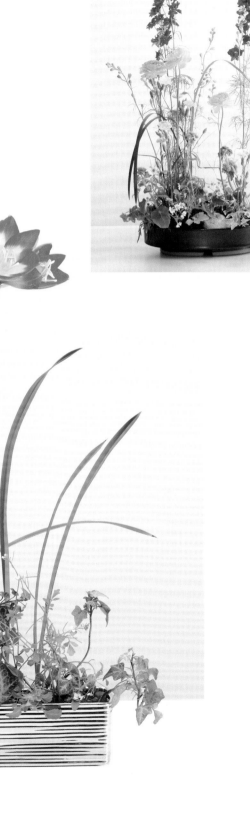

❋ 現象形態的應用型 ❋

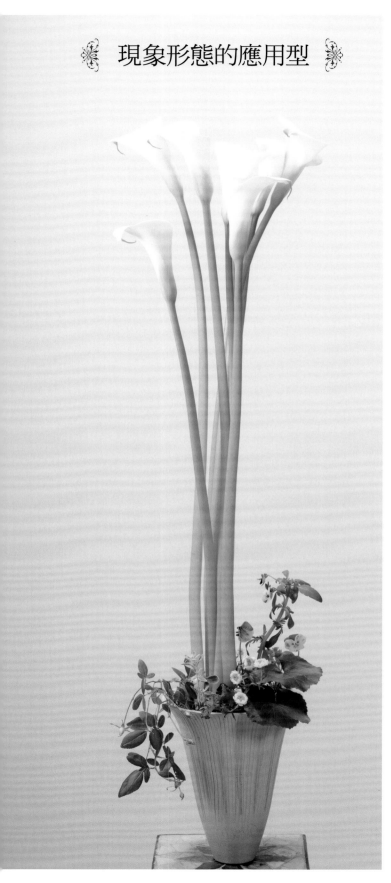

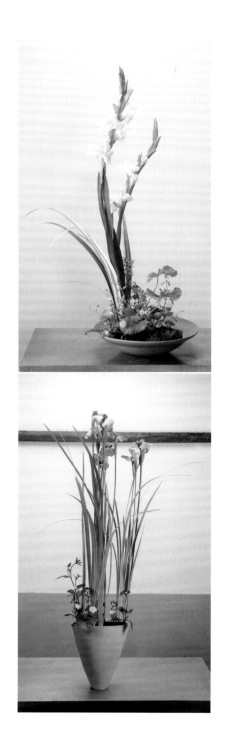

難易度：★ ★ ★ ☆ ☆

和現象形態的基本型相較之下，以少量的素材來完成一個作品也是可能的。但也正因如此，對於整體姿態的表現，就必須要更加留心注意。

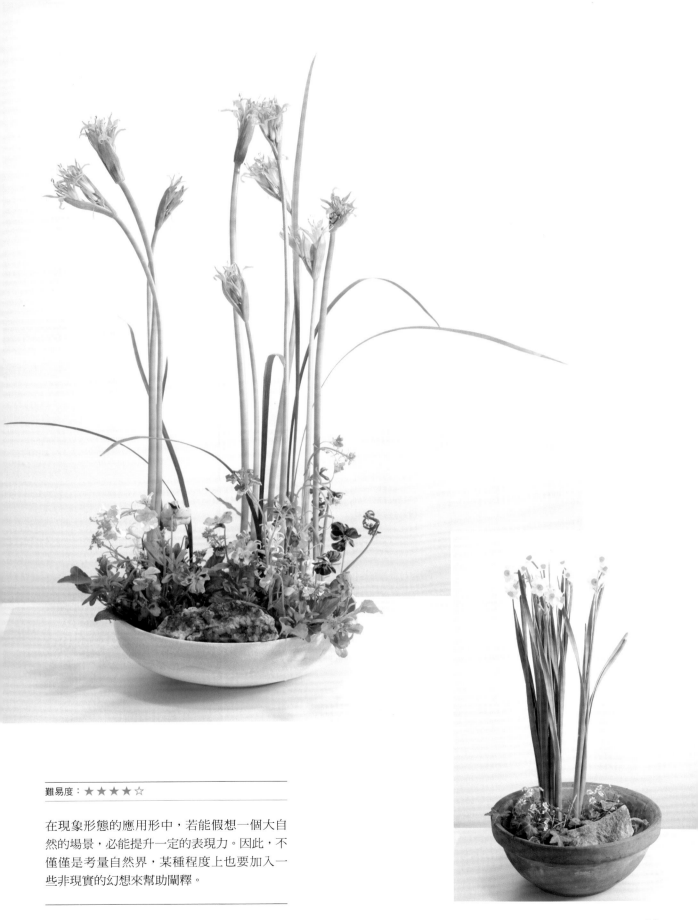

難易度：★ ★ ★ ★ ☆

在現象形態的應用形中，若能假想一個大自
然的場景，必能提升一定的表現力。因此，不
僅僅是考量自然界，某種程度上也要加入一
些非現實的幻想來幫助闡釋。

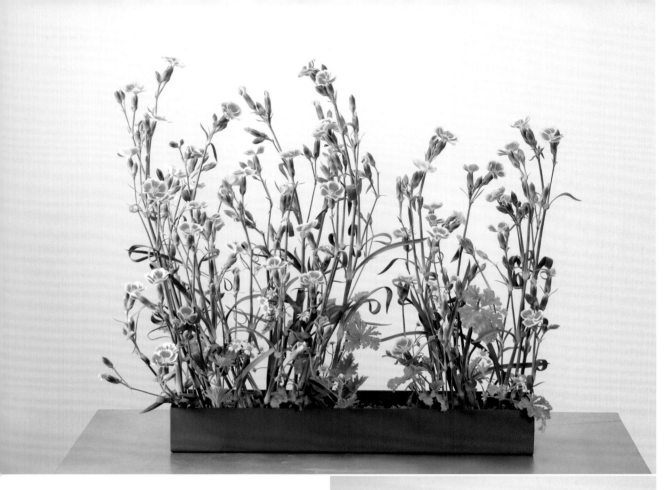

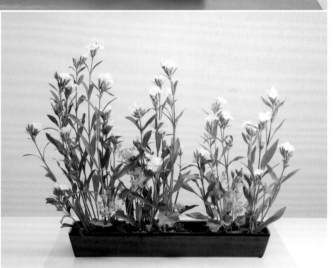

生長（成長）式

讓植物順著自身的生長方向，並讓其動態比原本的還要顯著，選擇充滿豐富生長動力的植物材料，並活用他們的動態。此種表現方式在植生式裡是相當特殊的。

生長式＋群組

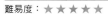

難易度：★ ★ ★ ★ ★

本來「生長式」被定位
為「植生式」的一種表現
方式。「植生式」和「群
組」則是相反，主題的名
稱本身看上去是矛盾的。
可隨作者的設計，決定植
生的自然感要製作到多少
程度，或是群組的表現要
多顯著，在自由中又帶點
難度。

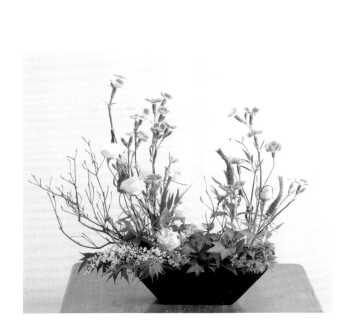

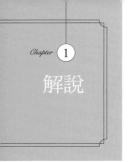

◎理論

節奏・植物的表現方式（現象形態）（植生式）

◎重點

配置・高低差・（植生式）的組合・焦點的替代

深入了解植物，是件相當重要的事。但僅僅只精通現象形態、植生式而言，通常沒有直接的效果，並不足以當成商品販售，或是將作品作為花藝設計或藝術來發表。但對於用植物進行設計的我們來說，這是基本的規則，也是在一開始的學習階段非常重要的知識。

在學習現象形態理論的同時，也要儘早掌握最重要的元素「節奏」相關的配置和高低差的安排。

植物的表現方式

基本的植物表現方式，只有六種類型。可以大致分為「內在」、「外在」兩種。若能精通所有的表現方式當然是最好的，但首先先學會如何將這六種類型分類。

從植物的內在	從植物的外在
1. 作為一種物品	4. 生長（成長）式的
2. 現象型態	5. 素材的自然性
3. 自然風	6. 停止生長的自然

內在和外在雖然很容易分類，但是如果充分利用植物的內在。就要了解每種植物的特性（性格和個性）。

作為一種「物品」

作為一種「物品」的意思是，無視或不考量植物的內在的表現方法，常可在多數的商品或作品上看到。

memo ▶ 使用方式和「物品」類似的同義詞：

裝飾性（Dekorativ）＝通常意指植物用於裝飾目的，此用語被認為是容易產生誤解的語詞。

人工的＝通常用來表示「經過人為加工的……」。

植物的現象形態

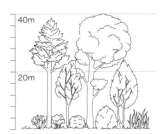

植物的現象形態所依據的是植物的共存生態，「存在的主張程度」會隨其生態位置而改變。每一種植物的生長都有其最大的極限，生長到一定的程度之後就不會再大了，所以大主張的植物和其他主張植物的立場是不會逆轉的。首先讓我們從學習如何明確的區分主張的程度大小開始。

memo ▶ 同義詞：

存在的自我主張＝這個知識傳入時的「直譯」，此用語應該問題不大。

不論是以手綑綁花束，或是插花在吸水海綿上，若依所使用的植物的最高限度來考量，有下列的形態分類方式是較為適切的。主流的方法是分為三大類，另一種則是細分為五個類別。

大的主張

支配形態（凌駕於其他所有植物之上那般，具有主配性的主張）。

高貴的形態（高貴的植物有著高雅的氣質，大多為溫室栽培的植物）。

本質＝支配性的

中程度主張

主張形態（雖然沒有壓倒性的支配性主張，但植物本身就具有明顯的自我主張形態）。

華麗的形態（華麗綻放的植物，雖有著出眾的高雅和華麗感，但也能和其他植物互相調和）。

本質＝整理

些微的主張
共同形態（較沒有存在感的植物，集聚成團的出現才能彰顯出來，可輕易融入到其他植物中）
本質＝融洽的豐富性

大的主張

　　材料裡高度最高的，或指在上方開花的植物，將此稱之為「大的主張」。存在的主張程度是最高的，在表現的世界中，將此又細分為支配形態和高貴形態兩種。但在基礎階段來說，先了解主張的分類較為重要，在此先暫時不對表現世界的分類進行解說。

　　最重要的是，這些大主張的本質是「支配的」，不論製作多細緻美麗的作品，一但放入這種主張程度強的植物，這個植物就會變成作品裡的主角那般，擁有強度的支配性質（例如，放了百合之後，就會變成以百合為主的作品）。

　　具有支配性，也就是難以和其他植物共存的意思。放入兩種以上大主張的植物之後，彼此的主張強度互相衝突，反而使得效果消失。也就是說兩種以上大主張的植物被放入的階段，錯誤的現象形態表現就產生了。

　　這也就是為什麼「大的主張」的植物，難以與其他植物共存的原因。

中程度主張

　　最常被使用的植物型態。本質＝整理，因為單一朵就具有某種程度的主張，能與其他主張產生相互的協調性，是一種可以讓整體發揮調和作用的植物。在花店裡通常會有客人指名要購買的，就是這類型的植物，同時也是很容易和其他植物作搭配的植物群。

　　中程度的主張，可以分為兩種。一種是比中程度主張要強一些，但又還不到達「大的主張」的植物。另一種是比中程度的主張稍微較弱的植物。該如何組合搭配，則依照當時一同使用的植物來判斷。

　　到目前為止的解說中，並未針對「大的主張」、「中程度的主張」確切地舉出植物的名稱種類。這是因為分類會因植物各自的生長環境、品種等而有所不同。以百合來舉例，雖然百合歸屬於「大的主張」，但是姬百合、黑百合等就不屬於此類。玫瑰通常被標準的歸類於「中程度的主張」，但其實玫瑰所存在的範圍很廣，有長的又大又奢華，可分類至「大主張」的玫瑰；相反的，也有小到連「中程度主張」都不足的迷你玫瑰。

　　我們依植物個別的主張來進行分類，但有時也會因植物當時的組合搭配，而有不同存在主張程度的

變化。例如用千鳥草作為「大的主張」，而用玫瑰作為「中程度的主張」時，就會出現主張程度曖昧不明的情況。這是因為「大的主張」中主張程度較弱的植物，搭配上了「中程度的主張」裡主張程度較強的植物，而產生出了違和感。因此，才會有前述所提到的將類別細分成五種的方法（將大的主張、中程度的主張各再細分成兩種）。總而言之，不可只單純依照植物的種類來進行主張的分類，而是應該要比較當時的搭配組合、環境等再來決定。

些微的主張

　　最後，「猶如匍匐在地面」的植物，或許有些難理解。本質＝融洽的豐富性。意思是說，無論是在何種場面都能輕易地融入，植物本身幾乎沒有主張，但仍然具有增加整體豐富性的效果。單一個體並不明顯，呈現不出什麼主張，要群聚在一起才能共同表現出主張的植物群(共同型態)。

　　近年來，在生產技術的提升下，這些「猶如匍匐在地面」的植物，為了變成容易使用的尺寸，改良成莖幹長的切花。但最重要的是，要能辨別每種植物的本質而不受其影響。此外，也有一些原本應歸類為「些微的主張」的植物，因為品種改良而變大，使得主張程度提高而被用來作為「中程度的主張」。關於這部分，也必須考量植物的品種、環境、搭配組合等來進行判斷。

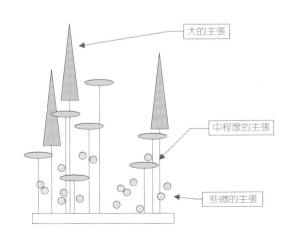

大的主張
中程度的主張
些微的主張

組合

如同前述般，將植物根據這三種主張程度去進行分類是可能的。雖說如此，卻無法像油水分離般有著清楚的分界。實際上，植物也有混合在一起綻放的情況發生，因此順應實際情況去插花也是相當重要的。只是要特別注意，「些微的主張」（如：三色堇）在「大的主張」（如：百合）上面開花，主張顛倒的情況，在植物的現象形態的秩序中，是不可能會出現的。

在插花時，雖然並非一定要考量植物的秩序（現象形態），但若是製作的作品要呈現自然時，就必須要遵守。再者，考量植物生長環境的搭配也是十分重要。此時，與其著眼在細微的環境差異上，更建議去思考**「可以生長在相同或類似的環境中嗎？」**再進行搭配組合。也可依下述兩種單純的要素來進行分類。

依照季節分類時，偶爾會出現春季和秋季混合的狀況，但只要將落葉樹和球根類分開考量，就算混合其他類別的植物，在現代也不會有太大的問題。至於環境的對比與類似，可透過各種樣式簡單地就能分類出來，請參照下列表格。在製作時，建議不要選用對比過於極端的材料，較為妥當。

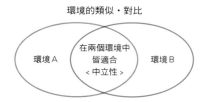

依照相同生長環境的方式來準備植物材料時，同時也要能掌握植物各自的姿態、要點、特徵，不要只注意現象型態，而是要用心考量，將其都當作擁有自我個性的植物來利用，就能呈現出更優秀的作品。

環境A	環境B
適合在野外生長的植物	適合在溫室栽培的植物
乾燥地區（性喜乾燥）	潮濕地區（性喜潮濕）
亞熱帶（性喜溫暖的氣候）	亞寒帶（性喜寒冷的氣候）
性喜日照	性喜無日照・半日照
生長於高山地區	生長於低窪地區

節奏（配置與高低差）

配置

學會如何分類後，接著是「配置」，也是本章中最重要的要點。

花草植物的配置和高低差，有「節奏」和「無節奏」兩種方法。無節奏的方法中，又分單純排列、均等、漸層排列。

若轉換到插作中排列，看起來就像右圖一樣。

像此類的排列也是屬於單純的排列，稱為「漸層排列」。

若說到什麼叫做「節奏」，可稱之為「分散的配置」。和先前解說的現象形態不同，如果它不是純植物理論的情況下，則必須與不同領域的理論進行比較。節奏（Rhythmical）是來自於音樂的用語。一般是指刻劃出一定的間隔，但在花的領域則展現出不同的思維方式。簡單來說，花的領域中，「隨機random」＝「節奏rhythmical」的想法會較接近。

在美術、藝術、料理擺盤等，將物體進行編排的範疇中，有節奏的意味著是將物體分散配置，但實際上，有一個不同於「隨機」的規則。不規律配置的法則（不賦予規則性的法則），這是一個必須要理解，且不得不學的法則。

在配置時只以一個（或一枝）是無法作出節奏的。而兩個時，因為只有相鄰或分開的配置方式，節奏（不規則）的法則也無法成立。從第三個後才終於能作出有節奏的配置。例如將兩個相鄰、一個分開，此時配置的節奏才算初成立。

再來用五個，這樣的配置較容易理解，在這種情況下，離原本配置的三個遠一點的地方，再配置兩個。

這些也能做前後的移動，如圖示般，也可以組合其他各式各樣的種類一起配置。

高低差

在製作花的設計時，也必須同時把高低差列入考量。「無節奏」的設計大多會像下圖般呈現「階梯」狀，或是有著「清晰的輪廓」。如果以一個立體物體來說明，以手就能觸摸到輪廓上的每個頂點。

另一方面，有節奏的設計則像下圖般沒有「形式」，「沒有清晰的輪廓」，而且也沒有一定的高低差。

配置與高低差

配置與高低差需要複合在一起來看。如果將其設為有「節奏」的設計，就會呈現出下圖般的樣貌。

彙整重點

從初級的階段就開始熟悉「節奏」是相當重要的。尤其是在剛開始時，不要只依賴感覺，最好能從三個的配置時就開始用心研究，如此能帶來無限的可能性。

本章中所介紹的第一步驟是分類，接著就是學習掌握必要的配置和高低差。日後在進行花藝設計時，會有很多作品的完成都帶有節奏，但我們並不是否定「非節奏」的單純排列和漸層的配置。請先記住，有此兩種配置的種類。

・以2個（2枝）來脫離

在進行花藝（植物）設計時的配置時，常會發生各種狀況。例如花的尺寸比空間大太多等，或是超出物理上的極限而難以配置構圖，導致無法加進第三個材料的狀況出現。此時，可選擇以只安排兩個的方式來「脫離」要三個以上才能製作成節奏的法則。雖說如此，仍必須努力不要製作出只有兩個（兩枝）「脫離」的配置。

・互相的空間

在有節奏的間隔中，時而會出現整體配置（花莖或插腳位置）變得均等的情況。為了避免這種情況，最好連空間也要注意到節奏。因為節奏必須以複合的方式考量各項要素，因此可以說是相當難定義的概念。

好的例子　　　　　　不好的例子

・沒有結束的課題「節奏」

從初級一開始學習的課題，即使進階到了中級、高級，依然占有相當的重要性。永遠研究不完的主題有好多個，但少數幾個重要的主題之一，就是「節奏」。並非一次的學習就能掌握，而是在整個花藝生涯中都會思考的概念，不可能在任何一個階段修業完成，可說是花藝設計中最重要的課題。

〈特別講座 初級的現象形態〉

以理論為基礎，來了解插花的順序是相當重要的。在本章節中，以初級的程度來記述現象型態和節奏的順序，請務必參考。

首先，先在水盤裡準備1/2大小的吸水海綿，放置在中央偏後方的位置。將海綿的邊角適度切除後，將青苔片在平面的四周張貼開來。注意張貼前，在不會拉破的程度下，要先將青苔片拉鬆，若不先這麼進行，植物材料會不好插入。接著以石頭等固定吸水海綿。為了不讓造型中只有青苔山，也可利用石頭、枯葉、木片等來打造基底結構。

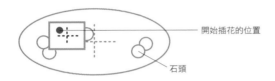

開始插花的位置

石頭

最剛開始的第一枝，插在海綿中央偏後方的位置。（和海綿的配置相同）挑選大主張的植物筆直插入，展現其玉樹臨風的姿態。雖然並非絕對的定論，但多數的情況是第二枝稍短，向後微微傾斜插在第一枝的後方，如此一來，就能簡單地營造出遠近感，並取得前後兩枝的平衡（圖①）。只有兩枝無法構成節奏，在此需考量加入第三枝。因最初的兩枝是相鄰的，因此只

①

要將第三枝分開配置即可（圖②）。但是如果大主張的高度只有整體的一半，現象形態產生就會崩壞，因此需要特別留意。

依循著節奏的觀點來插入第三枝，但有時會因為植物素材的關係，讓造型變得困難。此時可依循以兩枝「脫離」的配置，來放棄第三枝。

在初級階段，可讓植物基部都朝向一個集合點的方式來練習。

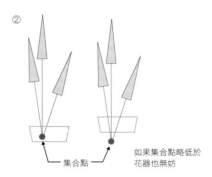

②

集合點

如果集合點略低於花器也無妨

● 葉的處理

植物的葉片盡量都保留下來。除非是葉片造成阻礙，或葉片間互相觸碰導致有雜亂的印象時，才將葉子拔除。習慣了之後，在進入作業前，就能約略掌握該去除的程度。但在剛開始學習時，建議還是插入後，再以剪刀等去除較為妥當。遇到相互交雜的葉片時，需用心觀察該留下哪一片進行製作，千萬要注意，不要在一開始就將所有葉片一口氣都清除。

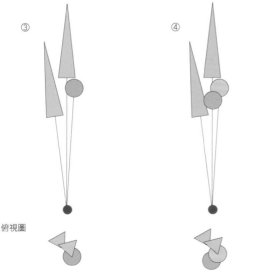

③
④
⑤
⑥

俯視圖

鄰靠中心軸配置一枝中程度植物中較高的材料。

兩兩相依偎般的配置。

分開配置一枝中程度植物中較短的材料，製造前後感。

離前述三枝的位置，再配置緊鄰的兩枝。

●中程度的主張與節奏

接著，選擇一種中程度主張的植物。別忘了考慮現象形態，並確認高度的基準。就算再高，也不能比最長的大主張還要高，或是同高。最低也不能低於整體1/3以下的高度。雖然沒有長度的限定，但要考慮生態位置的高度。

首先，在第一枝插入的大主張的植物旁，緊鄰著加入一枝（圖③），因為沒有三枝以上就無法構成「節奏」。一邊考量著節奏的配置與高低差，一邊完成作品中最重要的部分（圖④－⑥）。

「節奏」，只是一個形成基本概念的理論。所以不要只是參照理論或模仿範例，可多去享受配置時的樂趣。雖然這裡有圖解範例，但沒必要每次都跟著作，僅將它當作是個參考。

●些微的主張與節奏

接下來要使用的植物是些微的主張（共同型態）。首先請先只選擇一個種類。接著，盡可能緊靠著大的主張的第一枝。在這種沒有焦點（中心）的作品中，為了要中心部分呈現出一定程度的存在感，並製造出中央軸就是焦點的感覺，可幾乎將全部種類的植物，都鄰靠著中央軸開始配置。

雖然主張程度不高，但在製作時仍要注意到配置與高低差相關的「節奏」。一般來說，最高的高度約到整體的一半。

●配件

到目前為止，已將大的主張、中程度的主張、些微的主張等三大要素裡各加入了一個種類。還有一個也很重要的就是「與花器的調和」。將葉材作為配件加入作品之中（如：銀河葉、常春藤、銀葉菊、斑春蘭葉、蝴蝶花、青龍葉等）。

添加葉材，是為了要調和花器與植物們。在未加入葉材前，植物和花器給人分別存在的感覺，而葉材具有將兩者調和在一起的效果。

「葉材」，也是有著一定程度的現象形態的生態位置。雖然可當作配件來使用，但添加時仍需依循現象形態的法則。配置時要有節奏，且讓葉材猶如接受日光浴一般的展開。

●收尾：焦點的替代

「大的主張」、「中程度的主張」、「些微的主張」還有「與花器的調和」都已具備後，雖然「大的主張」的植物已經無法再加入，但「中程度的主張」和

「些微的主張」的植物，無論幾種，都還可以繼續加入。但是緊靠著「大主張最開始的第一枝」的周圍依序加入是相當重要的，像這種沒有焦點存在的作品，此點可說是絕對必要的要素之一。如像下圖般，聚集了所有植物的位置，能代替焦點成為作品的中心。在製作時也要營造節奏（配置與高低差），並遵循植物的現象形態。

這個時候要注意的是，不要過分在意成品的輪廓形狀，也不要因為還有空間就勉強再加入花朵。

本章節到此，因為是開始起步時最重要的部分，所以針對各個步驟等作了非常詳細的解說。能作如此詳細說明的機會並不多，所以請務必參考。

生長（成長）式
Wuchshaft

植物的表現方式之一，此方式的使用頻率比現象型態要來的更少。和現象型態相同，此兩種在花店、花藝設計的世界中，都是屬於很少會用到的方式。

關於生長（成長）式的表現手法和相關的主題，在此作些簡單的說明。

Wuchshaft=「生長‧發育‧延伸」。此外也可稱為Wuchs und Gesteck。讓植物表現出猶如正在生長，或即將生長的方式。在分類上是從植物的外在來看的狀況，與實際的生長不同，所指的是猶如正在生長中的樣貌。

花材的選擇

已經盛開的花材，因不會再繼續生長，所以不能選用。素材的動感也是非常重要的要素（即使只有多了一點點的動感，都能幫助呈現出生長中的效果）。

動感

向上延伸般的動感是非常重要的，要比原本更加明顯的配置來完成作品。不太有動感的素材，可在其中活用節奏和高低差的手法。比起單以上升型態來表現，若能讓外側略微朝內，更能增加表現力的豐富度。

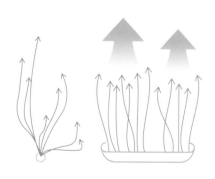

初級

剛開始時，建議只利用一個種類的植物（配件：共同型態也可）來作練習。將植物的動感設定為生長方向，並盡力讓其形成看起來更加完美的姿態（Gestalt）。

為了要營造出自然的感覺，大多利用「密集與擴散」，或是以兩種以上不同的空間和非對稱的手法。

Gestalt
＝姿態‧形態‧形狀

植物的設計，主要是表現植物個體本身的姿態，包含其生長環境，時而也包含其生長過程（生長期間受損、葉片等折斷、接近枯萎、凹折等），指該植物特有的所有姿態（形態）。和Figure所指的姿態不同。

生長式＋組群式
Wuchshaft Gruppierung

也是老手慣用的一種表現方式。如標題般，在花藝設計中，存在著猶如水和油一般的矛盾用語（主題）。

Wuchshaft（生長式）是要更接近大自然，且必須要清楚呈現出Gestalt（姿態）。此外也必須要考量到植生式的表現。

另一方面，群組式比起植物本身的姿態，更重視集合在一起的組群。越強調群組，就會越看不見生長的姿態。在作品中所著重的比例，會依照設計者或植物而有所不同。若要強調生長，群組的感覺就會變弱，若強調群組，生長的感覺就會變弱或消失。雖然看似矛盾點甚多，但這也是作品能呈現出不同表現幅度的樂趣之一。而群組會隨著創意的不同，產生各式各樣的變化，可以說是相當有趣的主題。

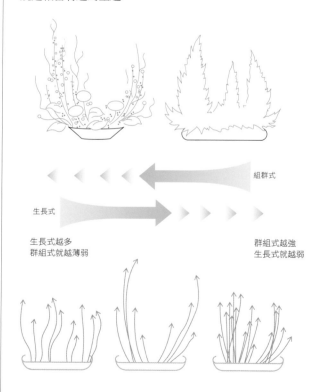

何謂對稱

「對稱平衡」與「非對稱平衡」

在製作花藝設計時，
偶爾會出現必須要以非對稱來完成的情況。
尤其是在製作植生式時，這是不可或缺的概念之一。
要怎麼製作才能稱為非對稱呢？
本章中將針對此進行說明，並指導如何找出廣泛的應用方式。

「對稱平衡」與
「非對稱平衡」

想要製作出非對稱的作品，其實只要遵守一定程度的規則，
就能夠輕易地表現出來。首先，需先了解對稱和非對稱的相異之處。
如此一來，就能找出「花藝設計」中，平衡點的活用方向和出路。

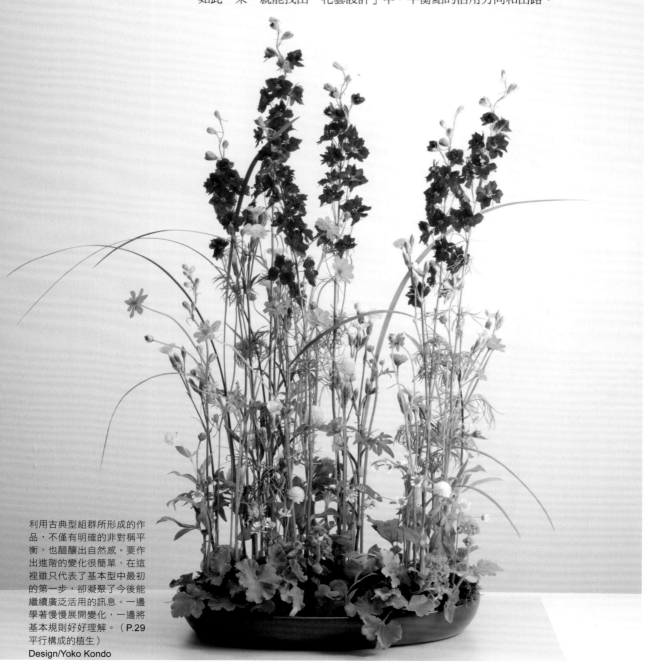

利用古典型組群所形成的作
品，不僅有明確的非對稱平
衡，也醞釀出自然感。要作
出進階的變化很簡單，在這
裡雖只代表了基本型中最初
的第一步，卻凝聚了今後能
繼續廣泛活用的訊息。一邊
學著慢慢展開變化，一邊將
基本規則好好理解。（P.29
平行構成的植生）
Design/Yoko Kondo

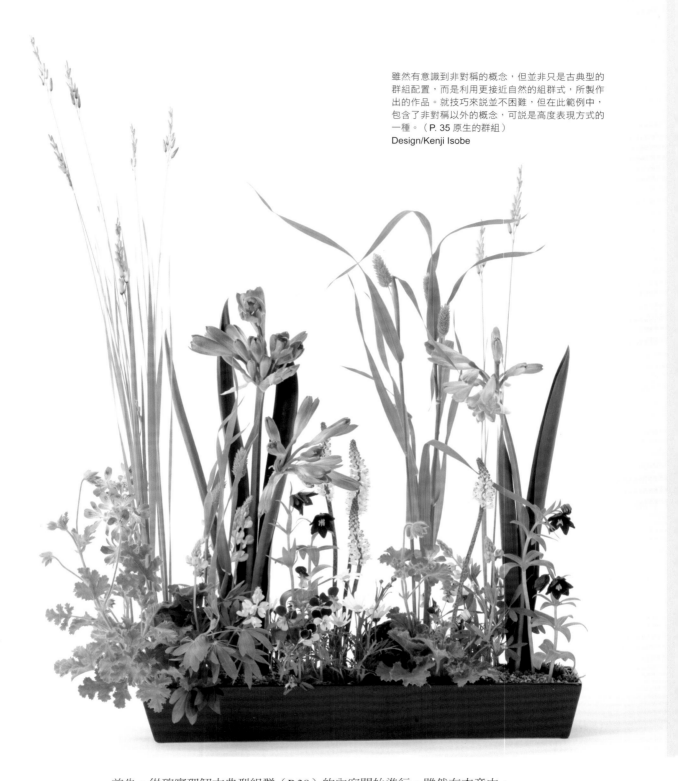

首先，從確實理解古典型組群（P.38）的內容開始進行。雖然在本章中，將一口氣介紹幾種已成為歷史一部分的主題，但基本的理論並不多。每一頁都是不同的「風格」，每個作品範例也都各自形成一種「樣式」。並不是希望各位去學習每一種樣式，而是希望各位針對「非對稱平衡」理論去深入了解。

利用現象形態中的「些微的主張」所製作的植生式作品。圖片中的範例，都是以古典型組群來進行「非對稱」的設計。

❀ 共同形態的植生 ❀

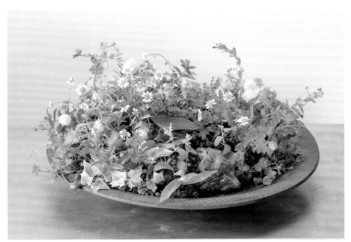

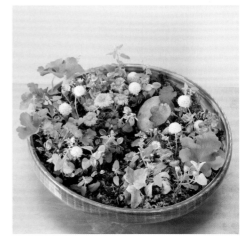

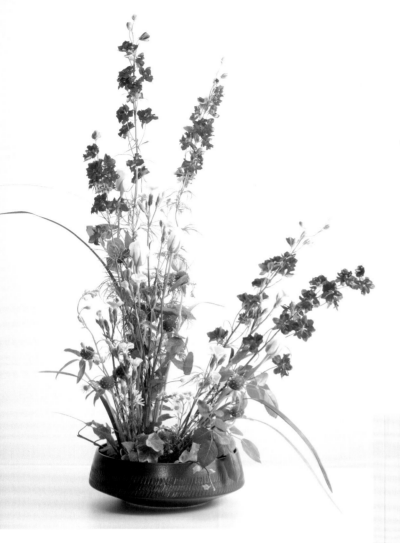

傳統的植生

難易度：★ ☆ ☆ ☆ ☆

以現象形態、古典型的組群為主題，加上一個生長點的方式來製作，是傳統植生式作品的表現手法。雖說是傳統，卻蘊含許多初級階段時所應學習的概念。

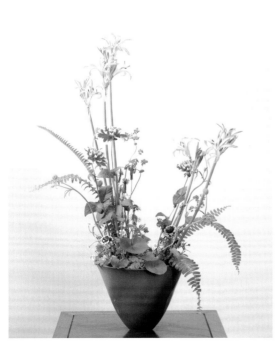

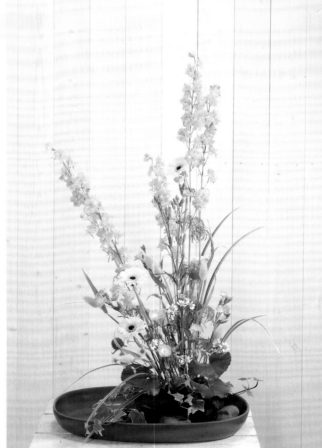

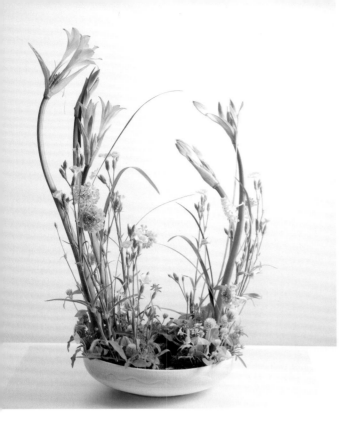

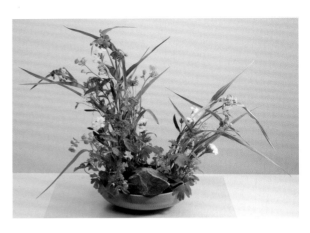

和傳統的植生式屬於相同理論，只是將生長點向下方移動而已，就讓整體外觀出現了相當大的差異。難易度和注意要點皆相同。樣式和風格的變化，讓作品呈現出不同的動感（方向）。

利用假想的生長點所製作的植生

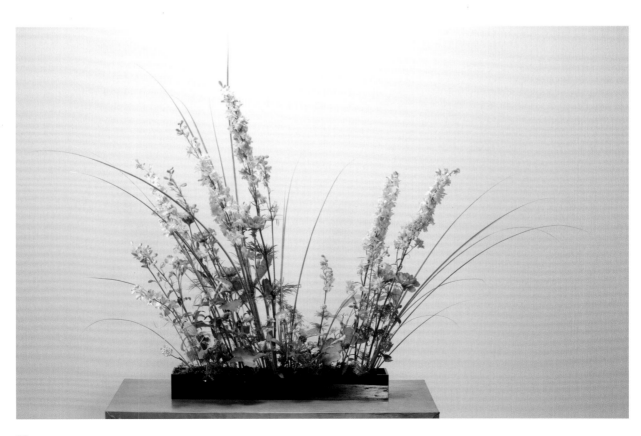

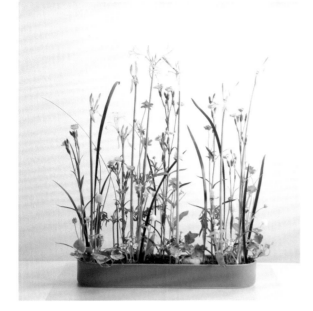

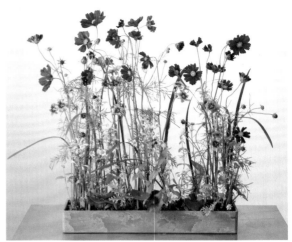

難易度：★ ☆ ☆ ☆ ☆

平行構成，且同樣也是運用「現象形態」、「古典型的組群」來製作的作品。不同的花材，讓作品看起來像是完全不同的風景。平行設計時，只要能讓作品呈現出50％以上平行排列（或看起來是平行）即可。

❋ 平行構成的植生 ❋

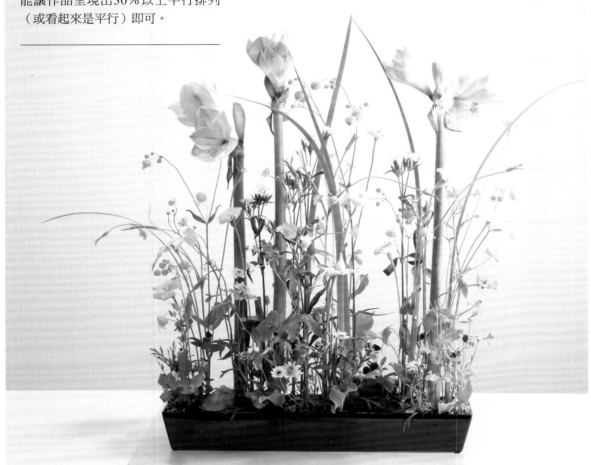

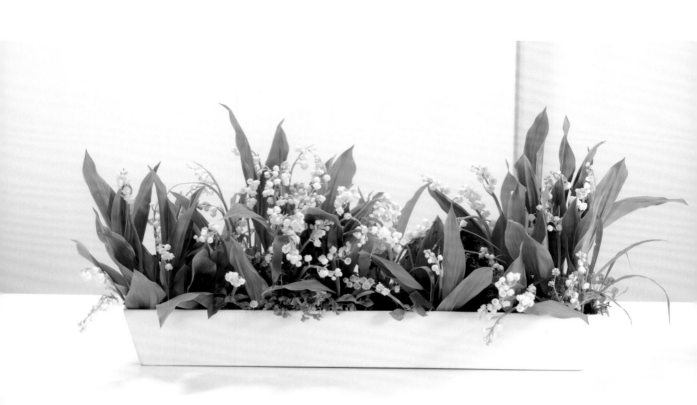

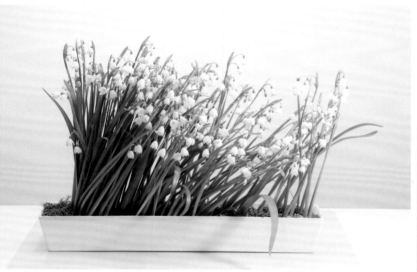

密集與擴散

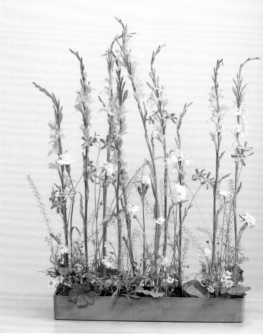

難易度：★ ★ ☆ ☆ ☆

脫離了古典型的組群。只要能充分理解「非對
稱平衡」的理論，就能自由地作出「重點」、
密集與擴散的造型。也能運用在日後各式各樣
的作品中，並切換到更廣泛的理論。

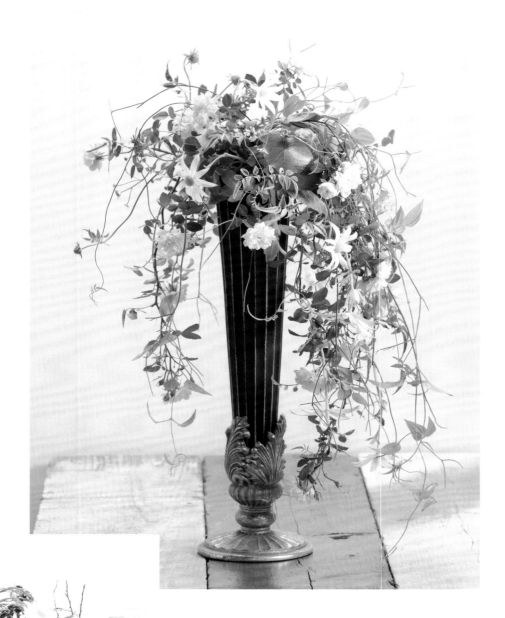

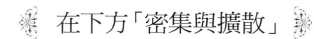

在下方「密集與擴散」

難易度：★ ★ ★ ☆ ☆

朝向下方作出「密集與擴散」，雖然單純，
但要將植物朝向下方是需要高度的技術。雖
說如此，想法概念是相同的，在此並沒有存
在更複雜的理論。

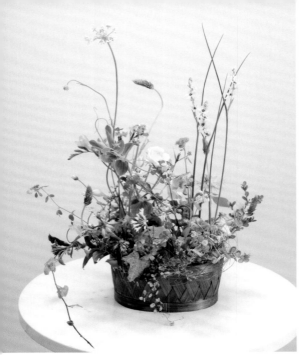

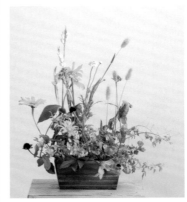

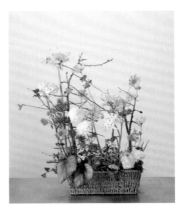

❀ 簡單的非對稱 ❀

難易度：★★☆☆☆

如果能了解非對稱平衡的理論，首先會發現，只要將左右任一側的重點加強，就能簡單地表現出非對稱。利用略微橫長的花器，也是初步階段時很好的第一步。

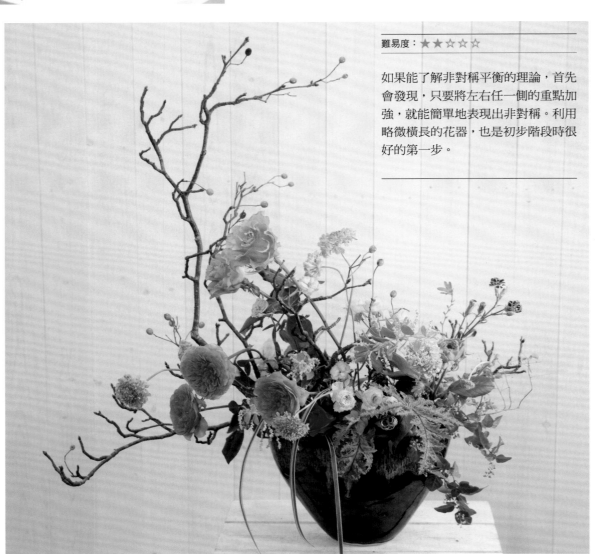

難易度：★ ★ ★ ★ ☆

運用接近地面附近的植物來表現的方
式。與前面出現過的共同形態的植生式
相較，自由度變高；但相對的，因為需
要非對稱設計，也需要在動感、配置上
更加入巧思，所以更卓越的技術和知識
等，就變得不可或缺。

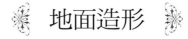
地面造形

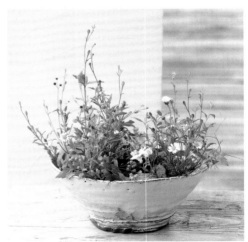

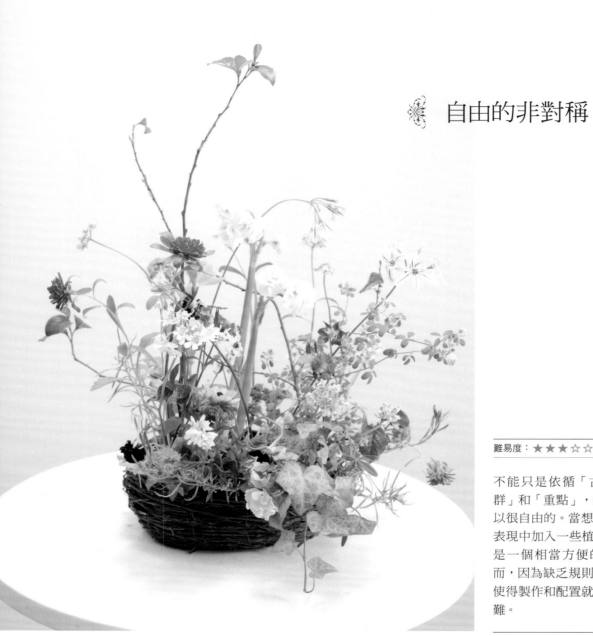

✿ 自由的非對稱 ✿

難易度：★★★☆☆

不能只是依循「古典型的組群」和「重點」，造形也是可以很自由的。當想要在多樣的表現中加入一些植生感時，這是一個相當方便的理論。然而，因為缺乏規則和標的物，使得製作和配置就變得較為困難。

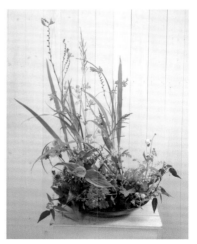
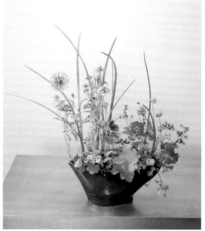

✿ 原生的群組（自然界）✿

難易度：★ ★ ★ ★ ★

並非是利用基礎的非對稱所構成的組群，而是將自然界中依植物原本的高低分布表現在花器中。同時注意到作品整體的空間平衡及非對稱，並不是件容易的事。在表現自然感時，所必須運用到的非對稱，是無論到哪個階級，都非常重要的重點。

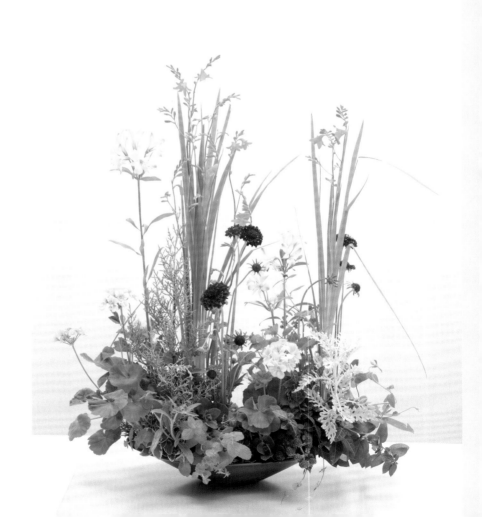

◎理論

「非對稱平衡」・「對稱平衡」・「構圖」・「自然界的組群」

解說

◎重點

「古典型的組群」・「比例」・「密集與擴散」・「重點」

在製作作品時，必須進行「分類」，而且一定要隨時意識到製作的目的是什麼。此時有幾個要點，而其中一個就是「對稱」與「非對稱」。

能作出明確的分類是重要的，而這些分類要如何運用在製作上，可以一邊從歷史中學習，也可以一邊在新的體驗中一步一步前進。

從造形學的領域裡學習花的「對稱」與「非對稱」，也許並不簡單。這是因為我們在進行花藝設計時，將輪廓和平衡作了明確的區分，又將平衡再區別為對稱和非對稱。換句話說，對稱形=對稱平衡；非對稱形=非對稱平衡。

對稱（對稱平衡）

在西洋的文化中，幾乎所有的事物都遵循著「對稱形」。在文藝復興時期，儘管排列不是鏡像對稱的，但也多是運用對稱平衡來進行製作。

古典建築、畫作、雕刻中也都有同樣的現象。如料理領域中的「冷盤」，多以同心圓狀的方式來裝飾，但基本上仍是運用對稱式平衡。其他的西洋料理也多半如此。

同心圓狀的冷盤裝飾。

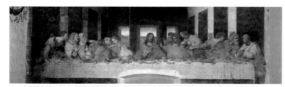

以耶穌為中心呈對稱形（參照門徒的位置）所繪製的「最後的晚餐」。

非對稱（非對稱平衡）

非對稱在乍看之下也許會讓人覺得困難，但就造形程度來說，對稱和非對稱是同等級的存在。只要在製作時能掌握重點，其實並不困難。

在日本，非對稱其實已和文化密不可分。舉例來說，傳統的「日式插花群組」稱為「真・副・體」，基本上是以7：5：3的比例在製作。

實際上在日本文化中，用了一個許多海外的人士都非常難理解的數字「15」，來代表圓滿終了。還有很多種說法，例如十五夜（滿月）、15歲時成年禮等，也都出現了15的數字。

此外，能整除的數字代表「凶」，而一、三、五、七則偏好被當作「吉」的數字在使用，日本的七五三節也是因此誕生而來。這樣的日本文化一直被傳承到現代，例如喜慶等在準備禮金時，一定會用無法整除的金額（或鈔票張數），裝入信封後才交付給對方。

庭園造景的「枯山水」（京都龍安寺方丈庭園——室町時代的石庭）中也擺設了15個石頭。這些石頭的配置無論從哪一個角度看，都會有一個以上的石頭被遮住，據說這也和日本文化有著密切的關係。

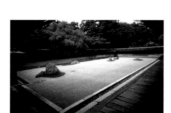

龍安寺的石庭是枯山水的代表。

日式的組群。

而在料理的世界中，日式料理也多以「非對稱」的方式擺盤。例如生魚片、或其他菜餚也都是相同的。和以「對稱」為主的西洋料理，有著截然不同的法則。

這種日本的非對稱文化，漸漸地影響了西洋文化。著名的印象派畫家克勞德・莫內將其稱為「日本主義」，受日本文化的強烈影響（浮世繪等），陸續發表了許多非對稱構圖的畫作（莫內的睡蓮等）。

甚至在西方，據說從印象派開始，不對稱（平衡）的文化在新藝術運動（Art Nouveau）中如開花般的蓬勃發展。

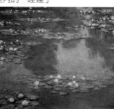

克勞德・
莫內的「睡蓮」

非對稱平衡與對稱平衡

以什麼基準來區別「對稱平衡與非對稱平衡」其實很明確。不僅只有花，在攝影、繪畫、料理等領域裡也能以相同方式來解釋。將重心視為平衡點，取得兩邊重量一致的平衡點，若「在〈中央〉稱為對稱平衡」，若「在〈中央以外〉稱為非對稱平衡」。

在花藝設計中，大部分的場合多以花器作為平衡的基準。以「花器」為基準，如果平衡點在花器中央，請理解為對稱形（平衡）。

實際上，因無法以手指等來測量，因此我們會以觀看的方式來找出一個視覺平衡點。看了各式各樣的作品之後，就可以了解到這和整體的輪廓沒有關係，只要能清楚分辨出平衡點不在中央位置上的，就稱為「非對稱」。

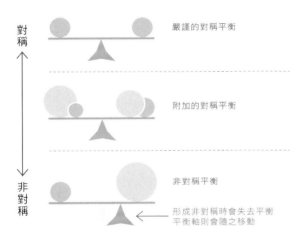

對稱 — 嚴謹的對稱平衡

— 附加的對稱平衡

非對稱 — 非對稱平衡

形成非對稱時會失去平衡
平衡軸則會隨之移動

比例

雖然和數學有關，但花的表現方式及其造形，其實和比例也有著密切的關係。接著我們將介紹針對在花藝設計中，常被拿來運用，且被視為具有豐富美感的三種比例。

並不是說所有的設計都須遵循這些比例，而是將其視為一種基準。其他還有很多美麗的比例、憑感覺的比例等，有各式各樣不同的形式存在。

等量分割

最單純也最容易製作的比例。等量增加變化的比例，近年來最常被重新評價的，以1：1等為代表。這種比例在日本文化中也常常可以見到。例如鋪在地板的榻榻米，以1：1，或1：2的比例構成，以同樣形狀來組合出整體，因此也具有對稱性。等量分割的方式，不僅單純，外觀也清晰明確，近年來，此比例的美感，被認為不輸給複雜的黃金比例。

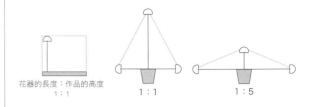

花器的長度：作品的高度
1：1　　　　　1：1　　　　　1：5

根號（√）矩形

根號矩形是相當實用的形狀，也是在日常生活中很常見到的比例。例如官方明信片、橫式信封2號、AB系列規格紙張、全開報紙等，都是1：√2。即使對折，該比例也不會改變，因此可以說是相當地實用。

以JIS（日本工業規格）的A系列（世界標準紙比例）規格來說明，日常中最常見的「A4 210mm×297mm」紙張，將兩張合併就成了「A3」，若對折一半就成「A5」，如果再對折就成A6的規格。無論怎麼改變，尺寸比例依然都是1：√2。

為什麼會說這種比例美呢？因為在製作這種比例時藏著一個祕密。首先準備一張正方形的紙。正方形的角與角相連而成的對角線是√2，也就是約1.4倍（1.41421356……）。若是A系列紙張，將短邊視為1，長邊就是√2。

若再繼續分下去，√2矩形的對角線是√3，再繼續對角線就是√4（也就是2，比例呈1：2），1：2比例的對角線是√5，依此類推。

舉其他的例子來說……

1：√4（也就是1：2和等量分割相同），在日本文化的生活中常被活用，如榻榻米、日式拉門、屏風等。

1：√5，例如使用在日本的報紙廣告全5段、橫式信封4和5號，長形信封2和4號等

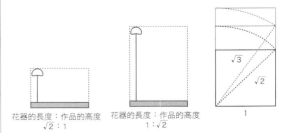

花器的長度：作品的高度
√2：1

花器的長度：作品的高度
1：√2

√3　√2　1

在製作花藝設計時，很少會使用尺或計算機來丈量及計算，若能記在心裡，在選用花器或製作基底時都能隨時派上用場。此處將說明，如何使用橫長形的花器單純地以√2的比例計算，作為日常的使用例子。

首先先準備和花器相同長度的植物。假設有一枝材料暫時插在花器的邊端，此時的比例呈1：1。再以此1：1的對角線剪出相同長度的植物。再將此對角線長度的植物材料插入後，√2的基準就完成了。

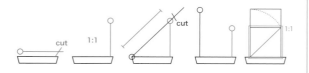

黃金比率（黃金分割）

一種能帶來調和、安定感的比例，也被稱為絕對比例。A和B的比例呈現為A：B＝B：（A＋B）的關係（將一線條分割成兩段，小的兩部分與大的部分是相等的。AB的比例為A：B＝1：1.618）

◎黃金長方形的比例（例如，長：寬的比例）

$$1 : \frac{1+\sqrt{5}}{2}$$

1：1.6180339………
（約1.6倍）

黃金比例，據說被發現於古埃及時代。之後也發現古代希臘人將其運用在雕刻、神殿上等，特別是在人體的物理美上也意識到有黃金比例存在著。

在文藝復興時期時因為得到基督教的支持，此種比例被神聖化，也被大量的使用在建築物和美術上，逐漸成為美的基準。到了現代，無論是設計、建築、美術等任何領域，都加入了黃金比例的美學，除了視覺上的美感外，機能美也備受關注。

信用卡、名片等據說也是依循著黃金比例，因為此種比例看起來最為安定（有諸多種說法）。

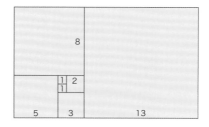

◎近似黃金分割

許多花藝設計書籍中似乎都利用了近似黃金分割的方法。簡單的思路就是將兩個小的相加來計算會得到大的。3：5：8：13：21：34：55……（將前面兩個小數字相加，計算出後面那個大數字的法則）。雖然無法否定，但這並不是正確的黃金分割，只能說是「近似的」比例。

古典型的組群（非對稱平衡）

在花的世界中，1954年時Maurice Evers說過：「受到日式插花的恩惠，總算將三種組群完成。」並頻繁地出版書籍和召開講座。後來成為現在世界上廣為流傳的古典型組群（以前在西洋沒有像日本以15 數字來除的法則，而是利用黃金比例在進行製作）。

這是一個非常容易理解，且具理論性，作為入門的第一步而言，是架構非常完整的理論體系。此理論在剛導入日本的時候，直譯為自由的組群式，或因考量到製作形式，所以也稱為自然的組群式，這二者都被廣泛地使用。到了現代則是如下述般，並稱為古典型的組群。

〈Hg〉Haupt Gruppe 主要組群
〈Gg〉Gegen Gruppe 對抗組群
〈Ng〉Neben Gruppe 相鄰組群
以下以Hg、Gg、Ng記號來標示

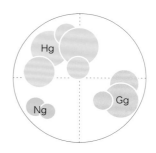

主要組群（Hg）
Haupt Gruppe

在偏離中心軸的後方配置最大的組群Hg。將圖解的外框視為花器，而將Hg、Gg、Ng視為吸水海綿的位置，或將圖解的外框視為吸水海綿，而將Hg、Gg、Ng視為插花的位置，此兩種方式要選擇哪一種都沒有關係。

Hg就如同名稱之意，是「主要」的部分。基本而言，此組群使用的花材約占整體使用量、全部植物種類的一半。以近似黃金分割來看，占分量「8」（整體為16，分量8＝整體的一半量）。

對抗組群（Gg）
Gegen Gruppe

如同名稱般，一個花器中和主要組群遠遠相對，所以稱為對抗組群。配置在離Hg最遠的位置上（實際上只是稍微分開，關於此說明，請參照Ng解說之後的「彙整」）。

如果以Hg在近似黃金分割裡的分量占8來看，那Gg則占分量5（通常指分量感或長度等）。

※重點

古典型的組群裡有一定要遵守的原則。Hg裡使用的花，一定也要加進Gg中。因為配置在最遠位置最遠的Gg必須和Hg達成「有機的調和」。如果使用了素異的素材，就會讓一個花器中看起來像有兩個作品。

在初級階段時，一定是使用相同的素材（植物），但當進階到中級或高級時，可利用氛圍相同的素材，或能達到有機的調和效果的素材來製作。有時組群之間也需要針對顏色、動感、質感等進行調和。

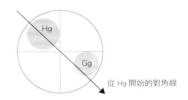

從 Hg 開始的對角線

相鄰組群〈Ng〉
Neben Gruppe

作相鄰配置在Hg旁邊的位置。如果Hg占分量8，Gg的分量5，那Ng則占分量3。與Gg不同，不需要與任何組群作有機的調和。這是因為Ng相鄰在Hg旁，所以Ng中不加入其他已經用過的素材（植物）也沒關係，甚至將此組群去除也無妨。

分量（枝數）等的例子：

Hg（8）=Gg（5）+Ng（3）依循近似黃金分割
Hg（5）=Gg（3）+Ng（2）
Hg（3）=Gg（2）+Ng（0）

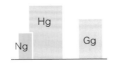

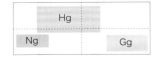

Hg-Gg-Ng 彙整

以「傳統的植生式」為範例來看，空間的構成從最高密度的Hg到Ng，有漸漸淡出的現象。從Hg到Gg之間有一小間隔空間，Gg比Hg的密度低一些，並朝第二個有密度的空間去展開。能形成這樣的空間是相當優美的，而且因為是依循古典型的群組來配置，所以製作起來相當容易。

針對Gg的位置再作一次確認，離Hg最遠位置的說法其實並非正確，嚴格來說，正確的位置應該是指，離Hg和Ng之間的距離是組群中相距最遠的。

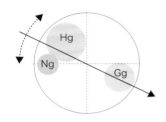

植生式
Vegetativ

並非指的是自然的植物生態，而是忠實地遵循現象形態、非對稱、節奏等，所表現出的理想化的植生世界。初級時，運用古典型的三種組群（Hg-Gg-Ng）來製作。

共同型態
Gemeinschafts formen

只利用現象形態中的「些微的主張」來製作。配材的葉類等也只能選擇有共同形態的植物。標準作法是參照古典型的三種組群。此類型的構成也被稱為基礎構成（Basis gestaltung）。請務必參照第一章的節奏（雖然重複但卻是重要的例子）。

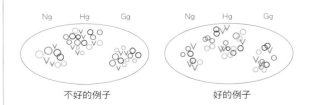

不好的例子　　　　　　好的例子

傳統的植生式
traditionell vegetative

　　傳統（古典）的作法是朝向一個焦點插入材料。 在第一章解說過的「特別講座·初級用現象形態」中加入了非對稱（古典型的組群）。是與節奏、配置、高低差、現象形態等共通的理論型態

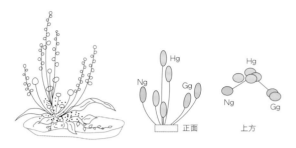

正面　　　　上方

想像中的生長點（集合點）
imaginäre punkt

　　找出想像中（非現實）的一個焦點，並朝焦點的方向插入，是能讓組群之間的有機的調和更為協調的一種方式。隨著花器形狀的不同，配置也會因而改變，因此能製作出多樣的類型。

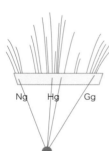

Ng　Hg　Gg

　　除了生長點（集合點）上下左右變動之外，其他的理論皆是共通的。但只要利用相同的理論，就能作出各式各樣的表現。而這些合稱為一種「樣式」。

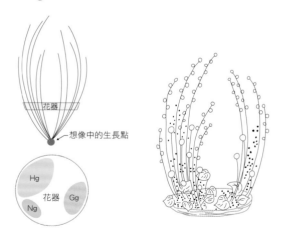

花器

想像中的生長點

Hg
花器
Gg
Ng

平行構成的平行式

　　為了要營造出植物的自然感，可讓植物莖幹在合理的狀態下稍微自然的交叉。目的是要消除幾何學上的存在感。

　　此時幾乎多利用橫長型的水盤花器來製作，花莖

產生交叉時，可讓插在後方的植物，微微向前傾，並擺向左或右擺動；插在前方的植物則相反，向後傾，並擺向右側或左側。像這種時候，即使是前後深度較淺的花器，也能呈現出遠近的空間效果。

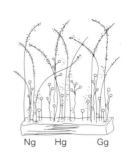
Ng　　Hg　　Gg

Ng　　Hg　　Gg

　　如果以植生式的設計來勾勒外觀輪廓時，標準的作法是製作出開放式的輪廓。

　　請參照第一章的「節奏」，針對配置再重新思考一次。 像此類以植物花莖呈現的設計，不是只有花的先端位置，連植物花腳的配置也需要有節奏（不是只有單一個體，而是整體都需注意），此點是非常重要的。

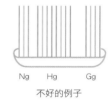
Ng　Hg　Gg

不好的例子

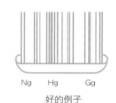
Ng　Hg　Gg

好的例子

※何謂平行構成

　　平行構成發表於1969年，且迅速地流傳至全世界。只要能讓整體的一半以上（50%以上）看起來是平行的即可，不僅容易理解，也能作出各式各樣的表現，因此馬上就流傳開來。

　　構成的意思是，沒有形狀或風格的存在，只基於某種目的來製作。平行方向也能依照「垂直、水平、對角線（斜向）」等方向運動，作出不同的表現。

轉換成重點或密集與擴散

　　那麼，我們到底要依循古典型的組群到什麼樣的程度？只要確實理解基本操作和古典型的組群 （Hg-Gg-Ng）的效果，是不是就可以不需要再繼續呢？

　　接下來，讓我們再一次確認古典型的組群 （Hg-Gg-Ng）的優點。

　　1.能自動形成非對稱（讓平衡點偏離中心軸所帶來的效果）。

　　2.因Hg到Ng的「Fade out淡出效果」，加上Hg到Gg間有一小節的間隔空間，所以讓作品出現不同的密度。

重點

在「重點」這種構圖平衡的理論中，將主要重心擺放在偏離中心軸的後方或前方，又會形成什麼樣子呢?

就結果來看，雖然仍必須注意「平衡點」或「密度的變化」，卻能以自由的配置來製作作品。勿將古典型的組群當作是老舊手法而輕視它，希望各位著眼於，雖是自由的配置卻能得到相同的效果。

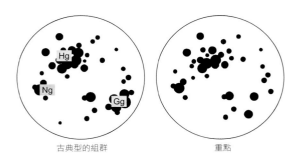

古典型的組群　　　　重點

密集&擴散

「密集與擴散」能達到和重點一樣的相同效果。而且關於「平衡」和「配置與密度的變化」也需要去個別注意。

非對稱的彙整

在傳統的植生設計的圖解中，有時會針對組群主軸、對稱軸等作詳細的分析，但其實最重要的要點是像右圖般，依據平衡點的所在位置，對稱平衡會從對稱變化成不對稱。而這也和花器的形狀、吸水海綿的配置有關係。

接下來，讓我們先暫時撇開植生設計和古典型的群

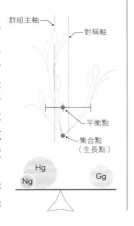

組概念，只針對非對稱來思考。

以花器為起點，讓植物大幅度偏向右側配置，並遠超出花器的範圍。如此一來，平衡點和對稱軸也會跟著遠離花器。和「對稱軸」較沒有直接關係，但如果平衡點在花器之外形成時，就會造成作品的失衡或不平衡，基本上這種製作方法並不討喜。

若是將作品刻意作成彷彿隨時都會傾倒那般，可稱為失去平衡的作品。（※在中級‧高級的程度中，有刻意破壞平衡，以不平衡來造形的課題，稱為偏向平衡的形成。 也有一種叫作「Excentric偏心」的主題。

此時，如果能將重心移到左側且稍微增加重量，平衡點就能回到中央附近（花器）。最明顯易懂的非對稱作品，是該作品的平衡點緊鄰在花器邊緣的位置上。

換言之，在初級階段時，比起以小花器來表現非對稱，也許選用橫長型等寬幅較大的花器，更容易製作出非對稱的作品。

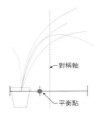
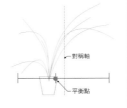

「補充」

簡單的方法是，加重左右任一側的分量，不須依循古典型的組群，就能作出非對稱。例如想讓左側變重時，只要單純去增加左側的分量，就能作出非對稱的作品。

但也常常會有以配置分量之外的方式來進行製作的。例如，雖然在右側多加了數個種類，但只要整體的分量或視覺的重心看起來在左側，仍然會形成非對稱。

兩者都是重心在左側的非對稱

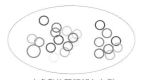

大多數的種類都在左側　　　只有兩種在右側很多

在古典型的組群中，即使是依循「重點」、「密集與擴散」，只要是非對稱，就會在「構圖」上產生流向。前面舉例過的傳統植生式中，最初配置Hg的位置是偏離中央的後方，但隨著靠左側或右側，就會產生出不同的構圖流向，並非是指哪一邊較為優勢。

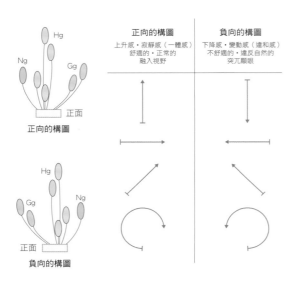

正向的構圖

負向的構圖

正向的構圖
上升感・寂靜感（一體感）
舒適的・正常的
融入視野

負向的構圖
下降感・變動感（違和感）
不舒適的・違反自然的
突兀顯眼

在（或朝向）左側配置Hg時，形成正向的構圖。和日本花道中裝飾客席的「主位的花：本勝手」是相同方向（正向的構圖）。負向的構圖，則稱為「客位：逆勝手」。

產生正向的構圖最為安定，容易融入視野中，作為標準範本通常會選用這樣的構圖方式。負向的構圖雖然會產生不協調感，但可以根據表現方式來進行考量。例如在20世紀末時，未來派和新藝術運動的作家們多採用「負向構圖」。很可能他們選擇了一種散發出不同質感的「負向構圖」，以表達對時代的焦慮，並將其視為與其他人不同的東西。

總之，在創作作品時，「正向構圖」最適合表達安定感；「負向構圖」最適合尋找不同的質感或與他人比較。

此種理論也被運用在銷售心理學中。由於負向構圖是「顯眼的」，負向構圖的產品就會被展示在容易被看見的地方（展示櫥窗等）。而多數的量產商品則運用正向構圖來準備，有各式各樣的活用方法。

像前述這種不均勻構圖的動態掩蓋了作用於內面的機制。這個假設，最初是由 H. Wölfflin 以繪畫為媒介所發表的，並在此基礎上，根據銷售和造形心理學，也包括花的世界進行編譯。這種「構圖流向」不僅適用於繪畫、物件創作和拼貼畫，插作設計、組合盆栽、花道的創作等，還可應用於POP、招牌和傳單等各種陳列展示。

自然界的群組

傳統的植生式是基於三種群組的形式來構成，雖然也會被解釋成「自然的組群」，但此時所說的自然，和自然界無關，它意味著自然的感覺。

出現在自然界中的原始組群又是什麼模樣的呢？自然界的植物分布應該是像下圖那般，一個組群裡就有各種花草存在的景象，在自然界中是不會出現的。

以自然界為範本製作群組（群生）時，為了讓整體看起來更接近自然，所以應該要利用非對稱的形式，讓花草的空間增添變化。此外，複合的配置及平衡也是必要的。

群組的細部分化

<中高級者>

非對稱平衡的入門，當然是「古典型的組群」，但是永遠堅持這些表現並不是很可取的。一但熟練了這些表現之後，我們應再往下一步進行，同時也加入「密集與擴散」和「強調」的課題，漸漸進入更高的層級。

再次重申沒有必要過度拘限在古典型的組群表現，但進入中、高級之後，請再一次重新思考此理論的優點，這將是製作出更好作品的線索，關鍵就在於「構圖的流向」。

3

關於輪廓

「形狀」與「姿態」

利用植物來表現時，一定會產生出「輪廓」。
處理輪廓的方式不同，將會讓作品的性格產生很大的變化。
大多數的設計者，將輪廓和非對稱混在一起思考，
因而造成了很多混淆的情況。
在本章中先從如何將兩者明確進行分類開始。

「形狀」(Form) 與「姿態」(Figure)

輪廓可以照字面上解釋為外觀線條（outline），
可分為「形狀」和「姿態」兩種。
很明顯的，即便是相同的主題，也會因輪廓的製作方式不同，而形成相異的作品。
雖然信息量不多，但它是一個非常重要的主題，所以會是整個花藝生涯中都要持續的研究。

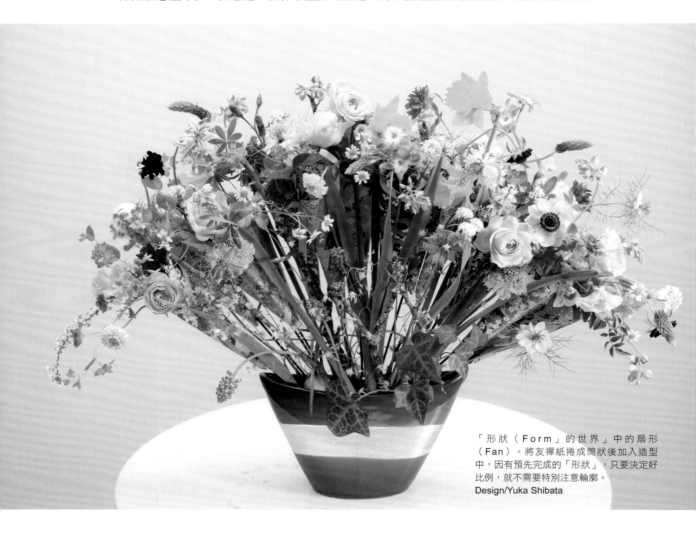

「形狀（Form）的世界」中的扇形
（Fan）。將友禪紙捲成筒狀後加入造型
中，因有預先完成的「形狀」，只要決定好
比例，就不需要特別注意輪廓。
Design/Yuka Shibata

那些具有清楚明顯或是整齊排列的輪廓者，稱為「Form」，也就是「形狀」的意思，在大多數情況下它是一個
「封閉的輪廓」。另一方面「Figure」因沒有形狀的表現，可使用中文的「姿態」來解釋。這兩詞雖然在字典中
沒有明確的不同，但在花藝世界中，卻是一個非常重要的關鍵詞。姿態是階段性的，先從某種媒體（形狀）的
解放開始，接著輪廓打開漸漸轉換成「姿態」。最終，原本的形狀消失了，只留下了「姿態」。而姿態並沒有
所謂的規定和準則。

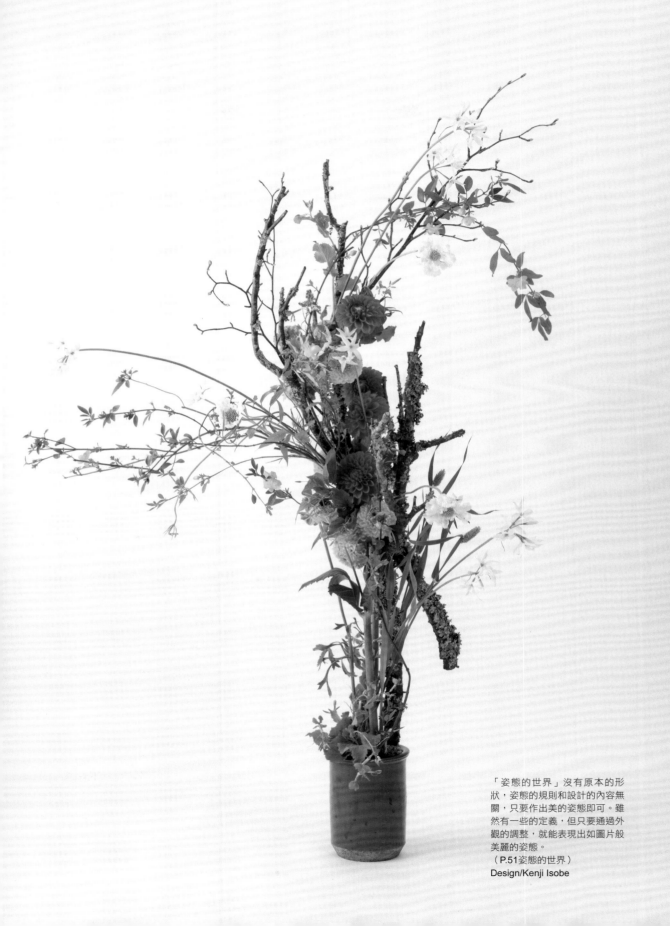

「姿態的世界」沒有原本的形
狀,姿態的規則和設計的內容無
關,只要作出美的姿態即可。雖
然有一些的定義,但只要通過外
觀的調整,就能表現出如圖片般
美麗的姿態。
(P.51姿態的世界)
Design/Kenji Isobe

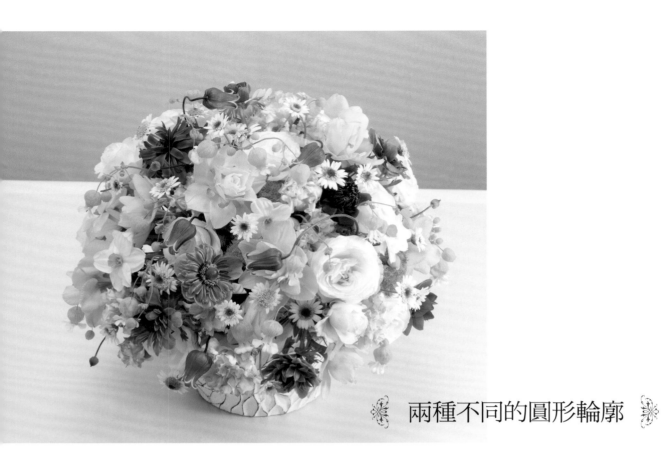

兩種不同的圓形輪廓

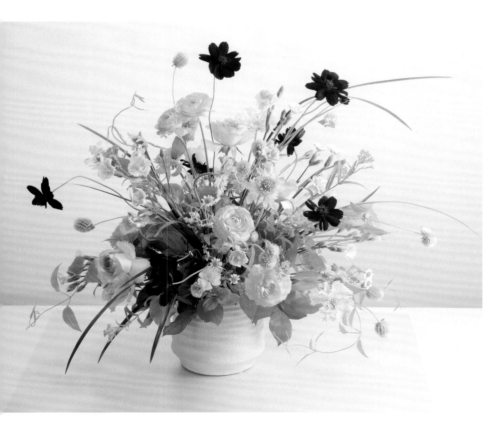

難易度：★★★☆☆

半圓形的插作設計，是最受歡迎的風格。藉由不同的圓形輪廓變化，看起來就會像是截然不同的種類，並非是要強調哪一個方法較好，有人氣或是技術高超。只是單純要介紹有這兩種類型存在而已。

高處集結型（hochstecken）

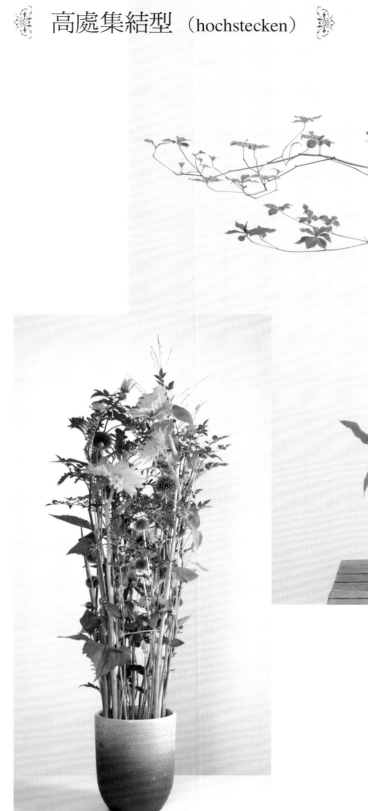

難易度：★ ☆ ☆ ☆ ☆

將花的配置安排在高處的設計，是從插花世界中誕生的歷史風格。到了現代幾乎很少在使用，只有在學習姿態時，會拿來作為運用的課題，也是在剛開始學習姿態時容易運用的樣式。

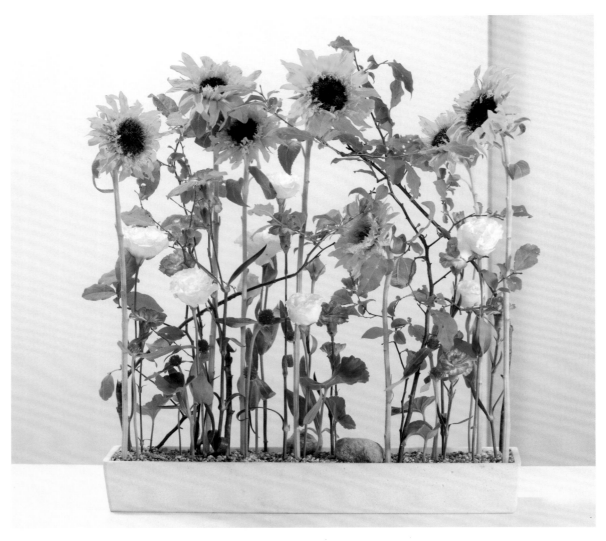

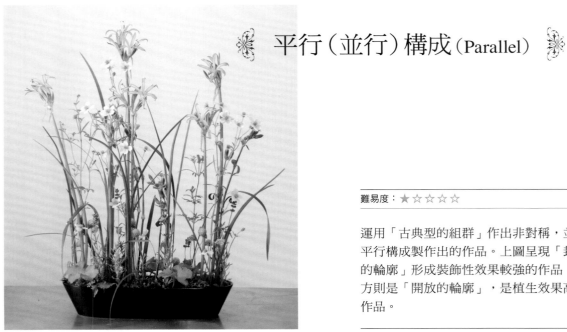

平行（並行）構成（Parallel）

難易度：★ ☆ ☆ ☆ ☆

運用「古典型的組群」作出非對稱，並以平行構成製作出的作品。上圖呈現「封閉的輪廓」形成裝飾性效果較強的作品，下方則是「開放的輪廓」，是植生效果高的作品。

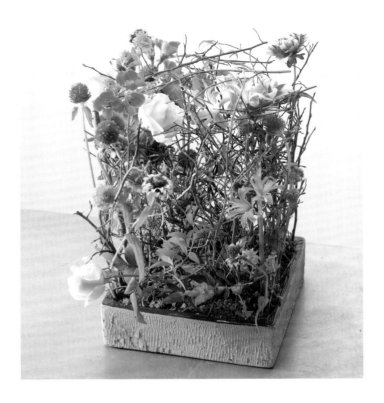

難易度：★ ★ ★ ☆ ☆

活用自然界的植物（如樹木等）斷裂交錯的線條動態所製作出的「框架」。上下兩者分別以「封閉的輪廓」和「開放的輪廓」來製作，「形狀」和「姿態」的不同，也讓兩者變成了如此性格相異的作品。

 框架（Gerüst）

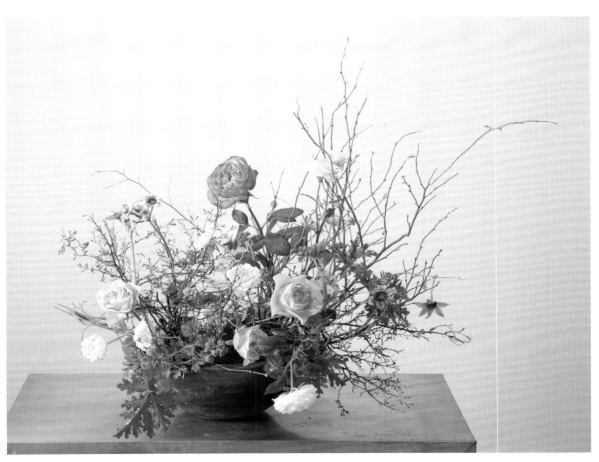

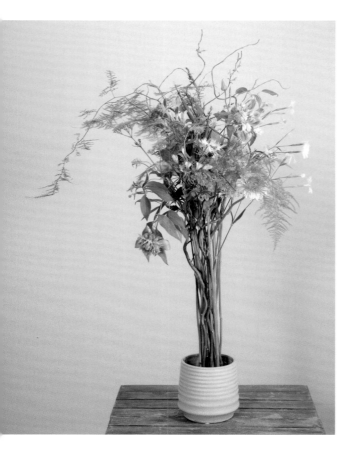
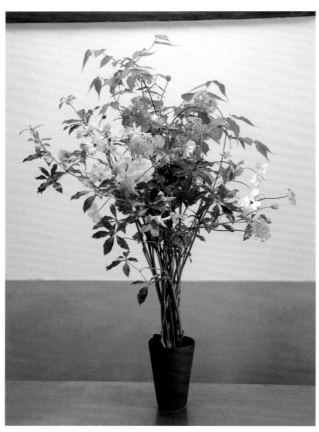

在高處集結的花束（hochgebunderen strauß）

難易度：★☆☆☆☆

以hochgebunderen strauß作為主題的花束，但是利用吸水海綿來表現，製造出猶如綁成花束的樣式。即便是這個時候，只有稍微的「開放」，也要考慮小空間的安排。

難易度：★ ★ ★ ☆ ☆

在各式各樣的表現和設計的世界裡，也有以「姿態」來進行製作的方法。此時要考慮的部分和基礎階段完全相同。在輪廓的操作上，是沒有初級、高級的區分，只有一種「理論」存在而已。

❀ 姿態的世界（Figure）❀

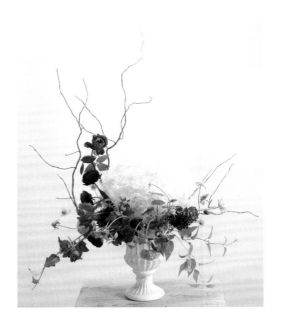

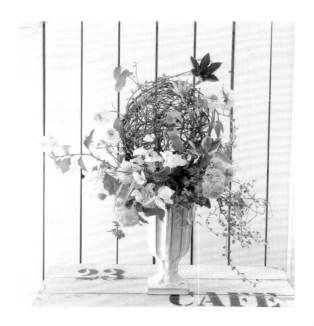

51

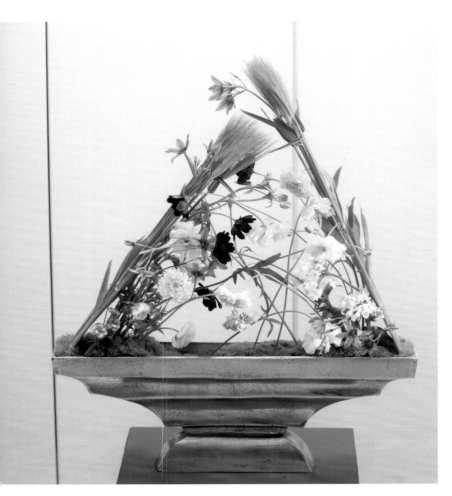

形狀的世界（Form）

難易度：★ ★ ☆ ☆ ☆

自由的形成或設計，若能事先決定好形狀，某種程度上在製作時會變得較為容易。在形狀的世界中，作品要看起來美麗，就要非常重視比例的安排。

難易度：★★☆☆☆

我們還可以更改左右兩側的「輪廓」。
那就是在一件作品中同時放置「封閉的
輪廓」和「開放的輪廓」。 當兩側都是
「開放的輪廓」時，就有必要考量「對
稱軸」安排，在這裡則沒有必要。

❋ 兩種輪廓 ❋

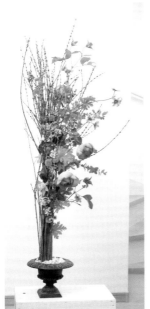

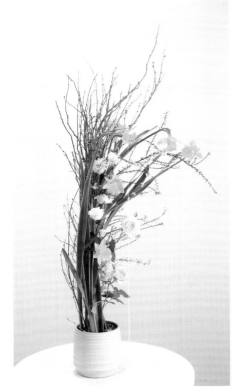

◎理論

「形狀」・「姿態」

◎重點

吸水海綿・花刀的使用
切花的處理・解放輪廓

在製作作品時，有一些是必須要在事前決定好的要項。例如前一章所提到的「對稱與非對稱」就是其中一點。接著在本章中要針對輪廓來進行討論。因為有相當多的人將平衡點（對稱與非對稱）和輪廓混為一談，所以在進行理解之前要先能明確的區分。

在下表描述花職推展委員會基礎科目中，關於「接觸花卉」的部分，並沒有不納入本書的基礎範圍。而是對花卉已經有一定熟悉度之後的階段，再來進行基礎部分的說明。但是，在接觸植物之前的事前準備，如：工具（特別是花藝刀）、吸水海綿、材料的給水等處理方式，也都是相當重要的。有些部分已隨著時代而改變、有些則沒有變化，花藝設計的同業們若能一起進行討論將會更有助益。

成為花藝師的進程

設計・造型的世界	花的藝術	・自動性技法　・形象純化法〈抽象〉 ・非形象構成法
	Pleasure_Line 創作的原點&樂趣	
	效果&主題	・表現力　・對比 ・主題　・其他
	印象&靈感	・古典形　・形狀的印象　・自然界 ・時代樣式與主義　・其他
花的基礎	真正的基礎線〈起點〉～希望能提升的能力目標	
	植物的表現方式	・現象型態　・自然風　・生長式 ・素材的自然表現　・停止成長的自然
	技巧	・從構成中學習　・花束技巧　・捧花技巧 ・盆栽植物技巧　・其他
	空間&動感	・從自然界中抽出　・圖形的〈動感〉 ・感受空間
	構圖	・對稱〈平衡〉 ・非對稱〈平衡〉
	歷史	・三種組群式　・平行構成 ・重點、比例的變化　・古典型
基本原則	花藝師的相對基準 ～現狀・實際情況～	
	調和	・表面的調和　・動感的調和 ・內在的調和
	配置	・古典的平衡　・古典的配置 ・節奏的平衡　・節奏的配置
	接觸植物	・事前準備　・設計技巧 ・花束技巧　・鐵絲技巧

本章中的「姿態」是非常重要的項目，建議熟讀並深入理解。

吸水海綿

1953年由Smithers-Oasis公司創始者所發明的吸水海綿，已經成為現今花藝設計中不可或缺的資材之一。海綿狀、含水率高，非常適合用來支撐植物的狀態。基本的處理方式如下：

①放進裝滿水的大容器中，讓海綿慢慢吸水。
②海綿在吸水時，不可強壓入水中或從上方澆水。
③放進花器時，基本上需要有能儲水的空間。
④使用固定釘或防水膠帶時，要確認固定方法。
⑤確認超出花器部分之吸水海綿表面處理（去除邊角）的基本作法。
⑥使用玻璃紙（OP膜）時，要根據花器的形狀鋪兩層玻璃紙、要注意是否因過度裁切而造成水溢出到花器外。

還有一些特殊的處理方式如下：

a.吸水海綿中含有抗氧化劑等，除氧化後的成分，能讓海綿吸水後的水循環更有效果（依廠牌會有所不同）。

b.要在作品中或上方配置吸水海綿時，若能在海綿的一側加上塑膠板等，就能防止水分蒸散，提高水分的含有率。大多數的情況都有必要像這樣多下點功夫，不要讓吸水海綿直接裸露。此時，若能配合橡膠接著劑等，也會有效果（各廠牌多有市售的現成品）。

c.活用石蠟（蠟燭等的蠟）。在含有水分的吸水海綿的每一面或五面，輕薄地塗上熔解後的石蠟，就能讓海綿不容易變乾（在花藝設計中，材料的給水占有非常重要的角色。像前述的用法是逐年進化的，預計還會繼續下去，所以希望同業之間也能互相進行討論。

> 將吸水海綿置入花器前，需將上方的設計與花材等都全部決定好之後再進行。因為根據內容的不同，海綿的配置方式就會不同，請務必理解後再進行。

花藝刀

花藝刀 切除植物材料的專業用刀。花藝師的工作中，還有其他各式各樣的工具存在。

美工刀 除了用在裁切資材之外，也能代替花藝刀來作為使用。

鑷子 不會將花莖夾扁的水草用鑷子，使用在精細的作業時。以使用方便而著稱。

園藝剪刀修枝剪 並非用在纖細的植物上，而是剪粗硬素材用的剪刀。

握鋏 因兩側都有刀刃，在剪刀類中最能切出銳利的切面。是日本從古至今廣受愛用的剪刀。

事務剪刀 用於裁剪各種物品。像裁縫剪刀一般，多數人會多準備一支給紙張或緞帶專用。

鐵絲專用的工具 在處理鐵絲時，會使用到鉗子（尖嘴鉗）等。雖有各式各樣的種類，但剪切鐵絲時基本上是使用斜口鉗。如果鐵絲過粗時，請勿勉強使用，應改用較大的鐵絲鉗。

除了上述工具之外，還有許多其他種類的器具。在此無法一一作介紹，但這些都是身為一位花藝師有必要備齊的基本工具。

刀刃的特性

與莖幹接觸點的移動方向

手拉的方向

　　刀刃的基本特性，是要以滑動刀刃的方式切斷物體。幾乎沒有任何刀刃是只靠出力就能切除的。在料理的世界中有推切、拉切等，而兩者都是需要以滑動菜刀的方式來使用（例：切蔥花，以柳刃刀拉切出生魚片）。花藝刀也相同，使用時要滑動刀刃。若沒有正確的使用方式，就會喪失了使用刀刃的效果。

【使用方式1】握法
　　讓刀刃突出的長短與大拇指同長，並以三隻指頭（小指‧無名指‧中指）確實地握住。不會使用到食

指。而拇指則是負責類似引導的工作。當食指不小心施力時，刀刃容易朝向使用者，因此基本上不使用食指，就算食指有握住但不會出力，那就沒有問題。僅有當要切除較硬的莖幹（枝材等）時，才會需要連同食指，以四隻手指確實地握住。

基本的握法。食指不可施力

基本的握法（手掌內側）食指彎曲也無妨，但不要施力。

特例的握法（切粗硬的莖幹時）。

【使用方式2】角度
　　刀刃與莖幹呈接近平行的「銳角」。使用刀刃時的角度，基本上為銳角（視使用情況不同，有時會需要採用鈍角，但角度幾乎不會大於45°。以刀刃的角度為基準，正確是17°至30°之間）。並盡可能以刀刃的後端來切。

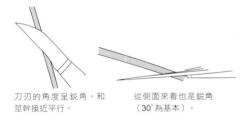

刀刃的角度呈銳角。和莖幹接近平行。

從側面來看也是銳角（30°為基本）。

【使用方式3】拉切
基本作法是，固定住手腕，朝手肘方以直線向後拉切。
※ 要避免因食指出力，刀刃朝正前方而來。
※ 大拇指只是引導的功能，注意勿過分壓扯莖幹。
※ 經常意識到刀刃的特性：要滑動刀刃才能切除。
※ 切硬莖時，如果刀刃滑偏了也不需太在意。

是以刀刃的後端在切嗎？
是否呈銳角？
讓莖幹和前腕呈直線。
為了滑動刀刃，將手肘直線向後拉。

滑動刀刃，讓刀刃的前端也會被使用到。

【購買時的重點】

　　拿握時的穩定感是非常重要的，如此也會減少作業時刀刃掉落的機會。多數人認為刀刃的鋼材程度上硬一點的較好，這是因為能減少維護的次數。但就算是硬度高的鋼材，仍必需要進行維護。握把部分材質只要不容易滑手，就沒有太大的問題。

　　折疊式的刀刃，選擇有安全鎖的類型較好。折疊式刀刃並非標準必備，如果有鞘刀（不能折疊的）那就更好了，美工刀等也是直刀，且可以經常更換刀片，滑刀的行程（刀片長度）也長，因此也是一個考慮選項。

【不建議使用的刀刃】

　　彎曲角度大，如「鐮刀」般的刀刃不建議使用。因為如果以刀刃的特性來思考，本來切割時就會運用到刀刃整體，但是若刀刃彎曲，就只會使用到刀刃的一部分。為了避免學習到錯誤的使用方式，請選用直刀，或是角度略微彎曲的刀刃。有不斷進行正確維護的直刀，也能切割出柔和的弧線。

 給水（切花的處理）

　　對於我們這些以植物來表現的人來說，花材的給水處理是相當關鍵的一環。雖然想將所有的方法都一一介紹，但因隨著時代不同而會產生變化，因此在此只針對基本作法來解說。這本書總結了100年後也不會過時的「基礎」和「基礎理論」。

　　從過去以來，花店以熱水法、煮沸法、燒灼法等熱處理、剝皮、去綿、敲碎纖維、鹽洗法等方式在處理植物材料。但是到了現代，能提高這些工作效率的「藥品」問市，從附著在切口處的，到噴灑在花朵或葉片上的，有各式各樣類型的藥品存在。

　　首先，我們可以在裝進水桶中的水裡下點功夫。重點有兩個：

　　　a.「讓水不會腐壞的方法」（抑制細菌滋生）
　　　b.「營養素」＝「糖分」＝抑制老化

　　不要讓水腐壞的方法有很多種，而其中之一是次氯酸鈉。次氯酸鈉是食品添加物，也常被用在泳池等各種場合，對防止水的腐壞也有效果。若是12%者，則稀釋成1000至2000倍後使用。原液非常危險，因此要充分了解其藥物特性，並且在保管和使用時都要特別注意。當然，還有許多其他不會破壞水的氯基材料。視使用條件而定，有些情況下甚至可以在一至兩個星期內都不需更換。

　　其次，植物需要營養素。因為不是為了促進植物生長，因此也可稱為保鮮劑。而其中最為代表的就是「糖分」。當然也還有其他很多種類，但暫時撇開不談，此處只針對糖分來作說明。日常中可見的有葡萄糖、海藻糖、蔗糖（砂糖、糖漿等）（限定用植物性的糖，據說分子越細效果越好。葡萄糖比砂糖更為適合）。但是要注意在加入了糖分後，附著在植物上的細菌也會跟著繁殖滋生，也會容易造成水的腐壞。

　　當糖分含量低時，常會見到花朵不開花、花的莖幹折損等情況。陸蓮花的花莖是否會中途折斷呢？風信子是否像在鞠躬般越來越沒有元氣呢？明明還很新鮮，大理花後方的花瓣卻開始萎縮？花蕾就算打開，但是花朵小而且顏色轉淡？前述這些狀況都是糖分不足所造成的。基本上來說，需要糖分的是切花的狀態，就是仍會變化（生長、開花）者。挑出需要糖分的植物，並施給充足的糖分，是一個重要的工作。

　　當然，抑制細菌的滋生、糖分補給等，也可以利用各廠牌所販售的保鮮劑（營養劑）。

　　再來，有一些植物需要特殊的處理方式。例如：在產地或在花店都不能分切的植物。如：非洲菊、香豌豆花等，不需要以剪刀或花刀處理，而直接放入水中。帶有球根的風信子也是相同道理，保管時盡可能不要分切較為理想。但若是分切後能給予「糖分」就沒有問題。

　　非洲菊若切斷莖部（木質化的底部花梗），會因通道閉塞而出現垂頭的現象。在最初的浸水處理時，多半會在切口處進行清潔「消毒」，並浸泡在「深水」中。也因此，非洲菊要浸泡淺水的這種既定觀念，也許有必要重新檢討。

　　香豌豆花等豆科的植物，會因切除莖部而吸水過多，出現類似灰黴病的症狀，花朵很快就會失去元氣。

　　也有給植物整體都施予水分（將植物倒過來，或整個浸泡至水中）的方式。除了葉材等有效果之外，其它

如狀態不佳的蘭花類、非洲菊、向日葵等也都可利用此方法。此外，也有像薑荷花這種，花的部分隨時都需要補足水分的特殊植物存在。

　　像上述這些材料的處理方式，若能透過同業之間的討論，就會得到更多的資訊，發現新的方法，也許還有更多最新的情報。與利用本書在進行研究精進的夥伴們一起討論，也是相當不錯的。希望同業之間不要將彼此視為商業上的敵人，進而互相切磋琢磨。

【添加在切花中的糖分功效】

　　並非只針對切花，糖分對於植物和人來說，擁有與營養源不同的「細胞組成成分」、「活力來源」等要素。其功效可大致分為①細胞活力來源、②調整滲透壓等兩種。

　　一般植物的生長是，從根部吸取養分，進行光合作用，並生產出胺基酸和糖，而這些再轉換成蛋白質構成細胞。

　　變成切花的狀態後，因前述的作用都沒有了，因此會產生出成熟激素乙烯，逐漸老化。對花而言，老化也是指讓花自然的開花，但此時在室內，光合成量低，雖然會生長但細胞數不會增加，因此會出現花朵變小、花莖瘦軟的情況。隨著成熟與生長，添加了「糖」，細胞數會增加且能維持狀態，也因此糖分被認為能維持切花的健全生育。特別是對那些花苞會陸續綻放的植物，為了要讓花苞能確實打開，「糖」就變成是個重要的必備要素。

　　糖分的作用是調節滲透壓，進行水分和營養素的移轉。植物本身的葉子和莖等也會積極的吸收糖分，以利用在生長上。此特徵被廣泛運用在生產技術和資材等，添加了糖分的資材具有高吸收率和高移轉性。

　　※水的腐壞

　　使用糖時要注意，糖是微生物（黴菌、細菌）的營養來源，比起植物本體，更積極的利用糖分來進行繁殖。水的腐壞大多是線狀菌（黴菌）和細菌所引起，因此使用糖的同時，有必要進行殺菌工作和用水質的保持。

<div align="right">

土壤植物管理諮詢師
Global Green 兒玉洋一

</div>

切花從植物的根部被剪下來之後，所需的管理方法必定會和實際生育環境不同。

　　乙烯會有阻礙莖部的生長、以及促進生長肥大的影響，但和根部分離的植物，體內細胞成分的金屬無法和乙烯產生結合作用，據說只會導致單純的老化。在進行切花的處理時，需要考量的是，如何讓植物將乙烯排放到外部空氣中，而不是盡可能地抑制或保留它。

　　開花植物的切花，須施給糖分（在此使用葡萄糖）。不然會因此逐漸老化。這裡說的「老化」指的是萎凋，因為乙烯會促使老化的發生。

　　糖分擁有能讓植物不萎凋，且幫助開花的功效，也能抑制乙烯的產生，進而抑制老化。至於該施給多少糖分，有研究報告指出，即使只有微量也會產生變化，但若能加入大量的糖分（例如水量的2～5%），不僅能改善老化症狀，浸水處理和植物生育也會正常（舉例：大理花約5%、玫瑰和洋桔梗等約2%、其他約1%、不會開花的葉材等0%……等）。只是，加入大量葡萄糖的水，會滋長細菌的繁殖，而且糖分過多也會有害，因此並非單純讓濃度變高，就一定是件好事。再則，並非所有的植物都適合同一種濃度，而是要依照每一種植物對乙烯的反應而去作變化。也許此點也是專業花藝師要持續考察的課題之一。

　　溫度和濕度的管理也是重要的一環。濕度過高的場所，必須注意由灰黴菌所引起的灰黴病。一種由灰葡萄孢菌引起的疾病，被稱為（Botrytis病）。這種情況在高溫多濕時易發生，原因來自於一種真菌，我們只能檢討如何增進抑制的方法。尤其是多濕且密閉的倉庫環境，一整年都有可能會有黴菌附著，必須要注意空氣流通、除菌等，並且要隨時保持環境的清潔。因為一旦發生了，就算可以抑制，也難以徹底消除。在溫度的控制上，重要的是從生產‧市場‧流通（運送）到花店等一貫的流程中，作為一個整體來進行管理，以避免對植物造成壓力。與根部分離的植物，對壓力的感受相當直接，因此整個流通的管理，必須要保持在一定溫度下（例如15°C）進行。我相信生產、流通的進步，也會帶動花藝業界的進步。

形狀與姿態

在開始製作作品或商品之前，有許多事情必須要先決定。和前一章所提過的「對稱·非對稱」相同，此處的「形狀·姿態」也是其中一項。雖然有人會將平衡（對稱·非對稱）和輪廓（形狀、姿態）混在一起，但有必要將這兩者清楚區分開來。此外，構圖也和此處所說的輪廓不同。

明確的「形狀」，能清楚分辨出外觀線條，基本上是「封閉的輪廓」，以○△□等幾何圖形為代表。從嚴謹的形狀到鬆散的形狀，範圍廣泛。

姿態（Figure），無法以具體形象來表現，但可從「解放」某種形狀的過程中，轉換成姿態，因而也可稱為「開放的輪廓」。姿態是無法以圖解來表示的，因為它沒有既定的基準，也沒有法則和規定，只要有美感就是好的。也就是說，姿態和設計的內容沒有直接關係。內容在色彩、環境、植生、表現等所有的類別中都可以說是共通的。姿態也常以女性來比擬，美麗的身形就稱為姿態。人的外表、頭髮、舉止等有很多可以用來比擬姿態的事物。和內在無關的外觀、容姿、輪廓等即是姿態。

雖然姿態沒有法則，但剛開始時可以運用幾點單純的規則來表現。

a. 讓外觀線條不整齊。

b. 在對稱軸（對角線）上不要配置相同、相似的素材，如果可能的話，就算不相似也不要配置。

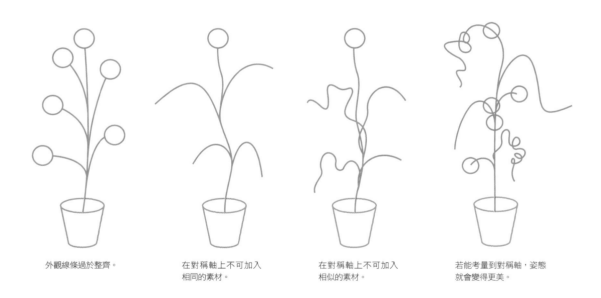

外觀線條過於整齊。　　在對稱軸上不可加入　　在對稱軸上不可加入　　若能考量到對稱軸，姿態
　　　　　　　　　　　相同的素材。　　　　相似的素材。　　　　就會變得更美。

簡單來說，完成的作品（商品）的「輪廓」很重要。而該輪廓是「形狀」還是「姿態」，需先決定後再開始進行製作。

其中，從形狀的「解放」、「鬆開」、「打開」等，逐漸轉換成姿態的情況也很多。其效果從小空間的姿態到大空間的姿態，有各種不同的形態。配合圖解也許會更加清楚，從完全的形狀開始，能在小空間中解放，也能在更大的空間中解放。空間越大，姿態的表現就能越強烈。

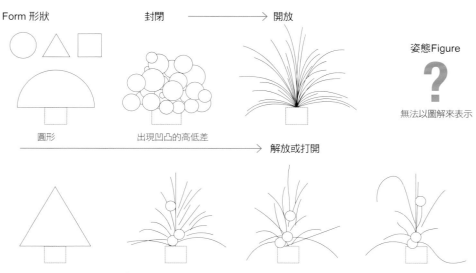

Form 形狀　　　　　封閉 ――――→ 開放

圓形　　　　　出現凹凸的高低差

姿態Figure

?

無法以圖解來表示

解放或打開

從封閉的輪廓「形狀」，逐漸解放成開放的「輪廓」。

接著此點雖然和製作實際作品沒有直接關聯，但有時我們會進行枝葉的修剪，讓枝材類的姿態更美、更有魅力的展現。關於此點，只要運用第一章所解說過的節奏和本章中姿態的知識，就能表現出漂亮的枝材樣貌。

有時也可以在一個作品中組合兩種輪廓來製作。將封閉的輪廓（形狀）和開放的輪廓（姿態）組合在一起

時，因為不須特別考量到對稱軸，因此可以很容易地就作出美麗的姿態。

大空間的姿態和小空間的姿態，所需考量的對稱軸配置也會大不相同。在小空間的姿態中，需要考量的會比大空間的姿態來得少。

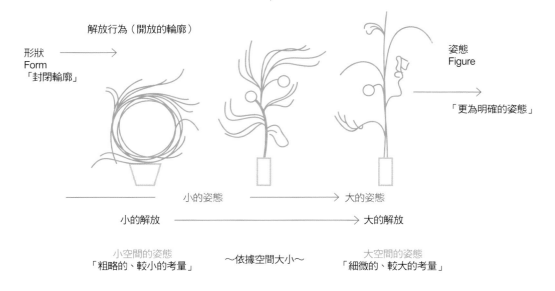

解放行為（開放的輪廓）

形狀
Form
「封閉輪廓」

姿態
Figure

「更為明確的姿態」

小的姿態 ――――→ 大的姿態

小的解放 ――――――――――→ 大的解放

小空間的姿態
「粗略的、較小的考量」

～依據空間大小～

大空間的姿態
「細微的、較大的考量」

「形狀、姿態」完全是屬於理論的內容，所有的作品、範例都會需要用到，因此在思考時一定要區分出是哪一者。像這樣的理論，是非常難以圖解或記述來說明的，在各頁範例的介紹中，運用各種樣式來表現不同形狀和姿態的類型，請務必一定要仔細參考。

與第一章說明過的節奏相同，「姿態」也是一個永無止境的課題。從初級階段開始學習，就算到了中高級也依究會持續的主題。請不要讓姿態的篇章在此處就闔起來，而是無時無刻都記在腦海中，以便讓姿態能活用在今後的作品或商品中。

封閉

開放

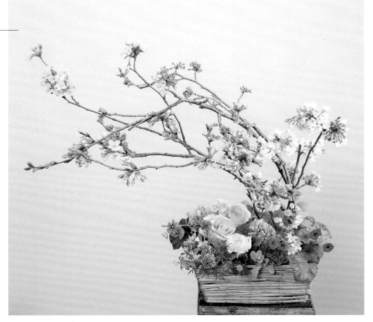

圖中雖然同樣都使用「櫻花」，但
是輪廓是要封閉（形狀）還是開放
（姿態）的，能隨設計而自由改變。

一般將形容「形狀」、「姿態」的用詞合稱為Form。但對我們而言，有必要將這些用詞視為最重要的專門術
語。

Form：形狀

Figure：姿態

Gestalt：包含了內在的型態

在專業分野中，像上述的方式將這三個術語的用法和各自的意思區分開來。

Chapter

4

花藝師的基礎知識

調和・色彩・花束・配置・構圖

本書是以在植物的表現上，已具有一定程度的人為基準而撰寫的，
這個章節裡，總結了初步對植物材料的運用，也包含著確認的用意。
以作為一位花藝師應具備的基本知識來構成本章的主要內容。

調和・色彩・花束・配置・構圖

在各式各樣介紹花藝設計基礎的書籍中，也會提及到的色彩調和、基本的花藝設計、花束等，在本章中，以花職推展委員會的立場將其重新進行彙整。希望各位專業人員針對這些項目，也能再一次地重新確認、修正其中的定義並進行補強。

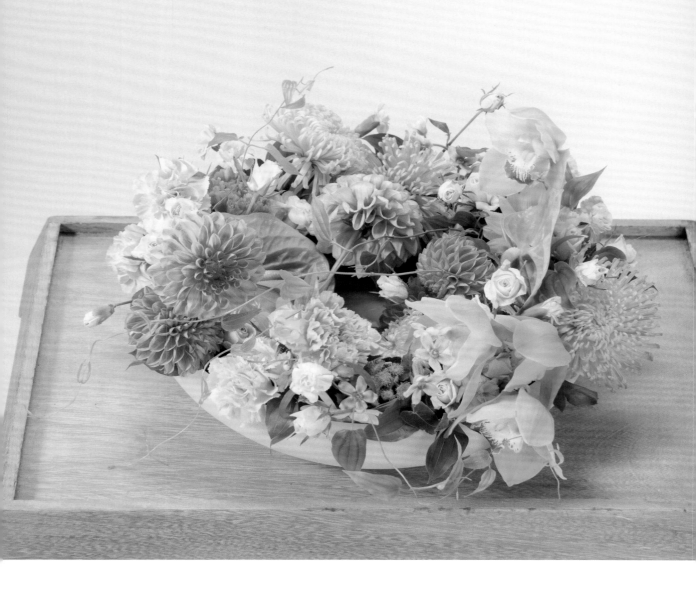

表面調和似乎常常被色彩調和所概括。在這個作品中運用了「色彩調和」、和鄰近素材之間「質感」的配置與構圖，因此形成了非常美的調和。
（P.66 色相的變化・色調的統一）
Design/Mitsuru Kawabata

所謂的基礎理論，指的是花藝設計和表現時所有的底層系統（理論）。在本章中統整了所有對植物材料的運用要點。特別是關於「配置」與「構圖」，從初級階段就要開始學習。「配置·構圖」分為「單純」和「節奏」兩種，初步時多半是從「單純」開始入門，但是僅有這樣的學習是無法進行各種設計的，因此希望各位能以此作為最終的確認。

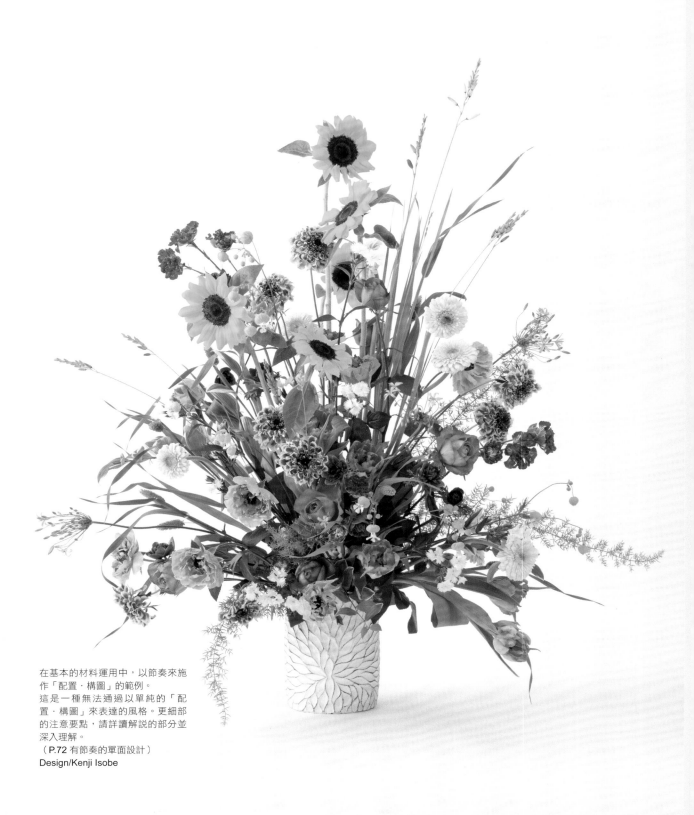

在基本的材料運用中，以節奏來施作「配置·構圖」的範例。
這是一種無法通過以單純的「配置·構圖」來表達的風格。更細部的注意要點，請詳讀解說的部分並深入理解。
（P.72 有節奏的單面設計）
Design/Kenji Isobe

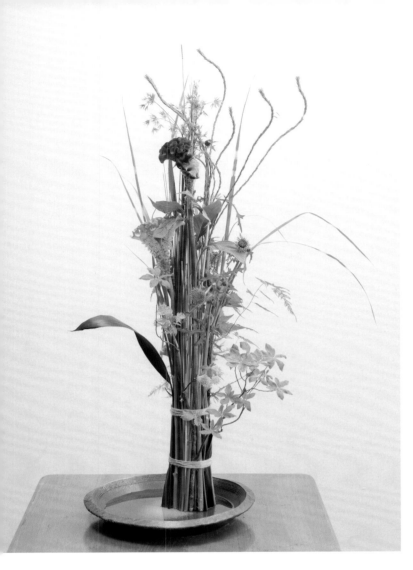

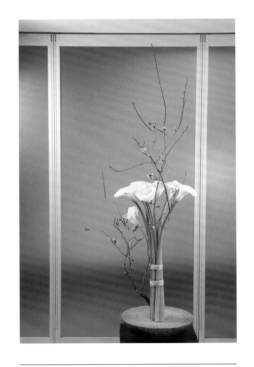

難易度：★ ★ ☆ ☆ ☆

將花莖以平行排列的方式製作而成的花束。雖有各式各樣的表現方法，但此處是以一種「技巧」來作介紹。在初步的學習階段若能習得此製作方法，這也是一種能誘發出卓越表現的技巧。

❀ 平行（技巧）的花束 ❀

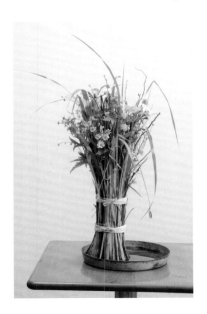

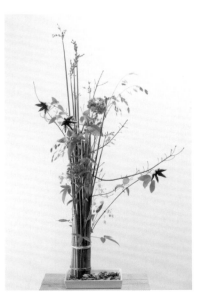

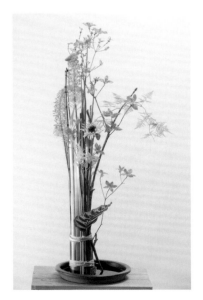

難易度：★ ☆ ☆ ☆ ☆

製作花束時有一種螺旋花腳的手法。也是花藝師以花束進行表現時，最常會使用到的技巧。無論是初級或高級，基本手法都是一樣的，是從初級階段應該要學習的技巧之一。

 # 螺旋（技巧）的花束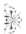

色相的變化・色調的統一

難易度：★ ☆ ☆ ☆ ☆

「統一和變化」是色彩調和的基本。在富有
變化的「色相」中，將色調統一，就可以形
成色彩調和。若能理解這個基礎理論，就能
作出各式各樣的調和。

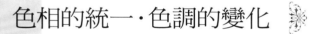

色相的統一・色調的變化

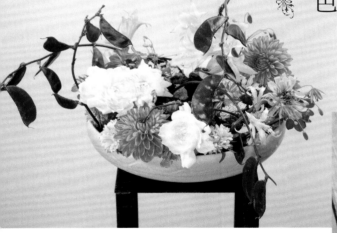

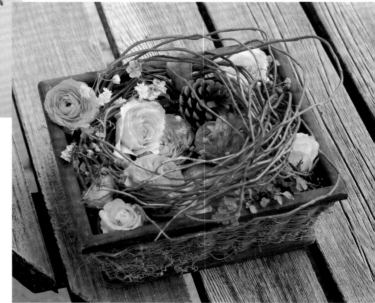

難易度：★ ☆ ☆ ☆ ☆

通過色相的統一，利用「色調」去製作出
多彩的變化，此時也可以形成色彩調和，
那是在色彩搭配上出現了「和諧」。盡可
能排除其他的色相，以統一為目標。

色相的漸層・色調的統一

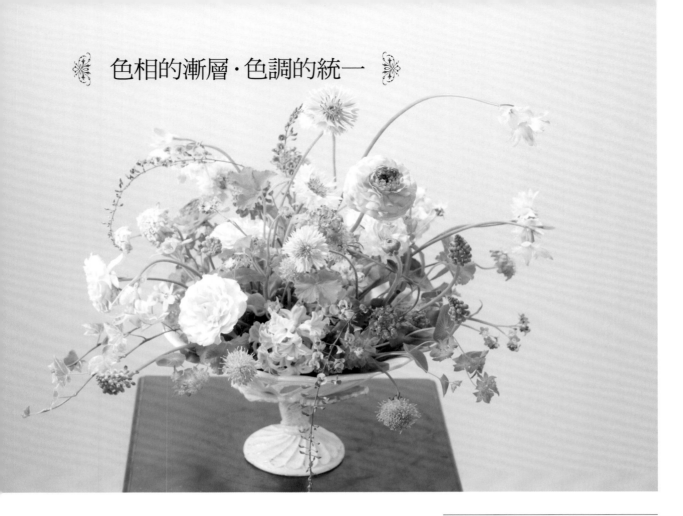

難易度：★ ☆ ☆ ☆ ☆

以自然開花的植物來進行色相的變化時，會出現某些色相在植物上難以取得的情況。此時若能保有漸層，減少變化，也依然能形成色彩的調和。訣竅在於遵循色相環中展開的角度。

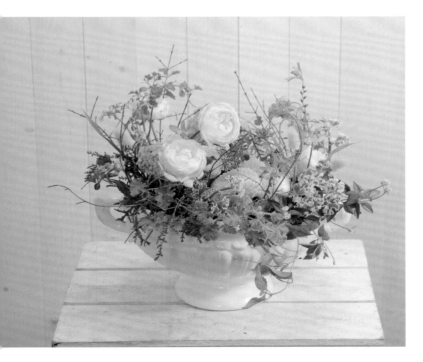

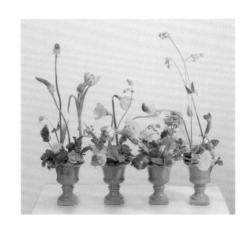

色相的統一・色調的漸層

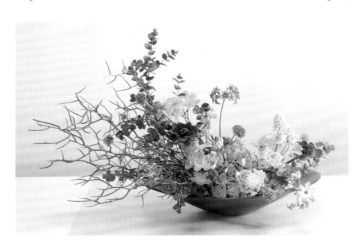

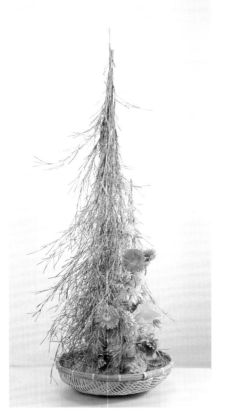

難易度：★ ☆ ☆ ☆ ☆

若將色相統一，可以靠改變色調去製作出變化。但是有
些「色調」是難以使用植物來表現的，若能利用漸層來
變化會較為容易。關於色調的漸層，有一定程度的規則
存在，請參照色調分類圖。

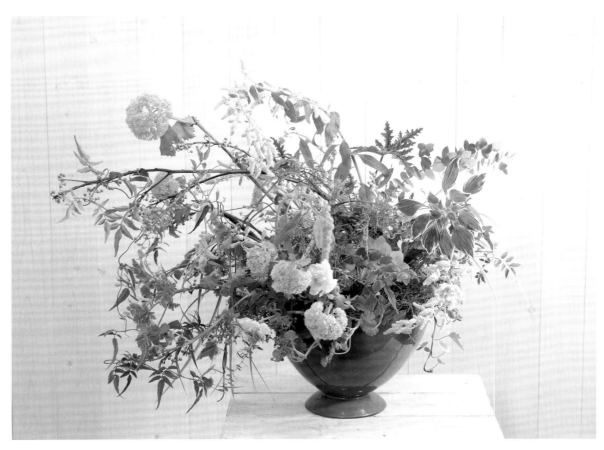

質感形態（Texturformen）

植物具有不同「材質感」。這些質感差異，對花藝師而言是一個非常重要的造形要素。尤其是在配置相鄰的植物材料時，更需要特別注意。此時暫且忽略植物的自然感，單純僅以質感來作表現。

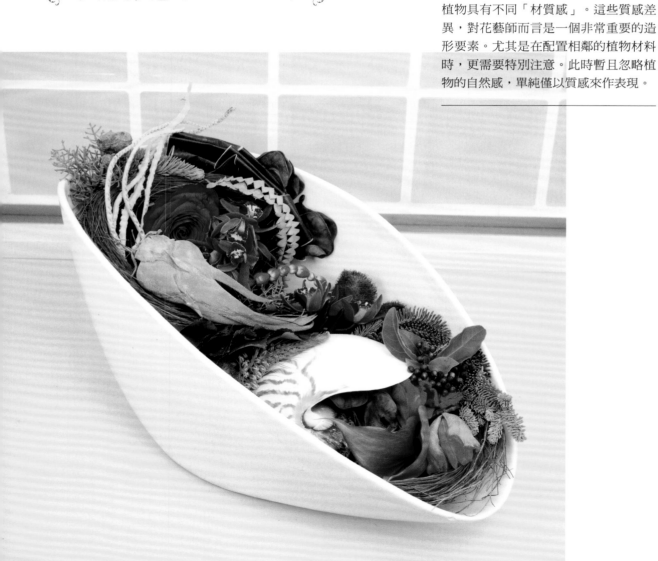

❀ 集團式設計 ❀

難易度：★ ☆ ☆ ☆ ☆

利用緊湊密集的團狀方式來作表現的樣式，有各式各樣的表現手法。而此處則是以有節奏的「配置・構圖」來呈現輕快的配置印象。如果尋求更多的和諧，改變「形態（花型）」，就可以更加強調變化，讓和諧脫穎而出。

有節奏的單面設計

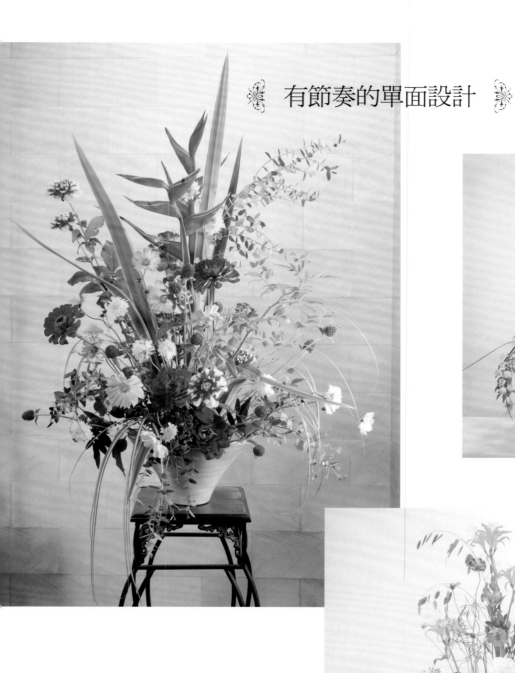

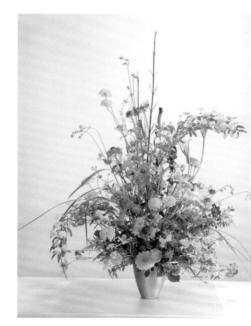

難易度：★★ ☆ ☆ ☆

這是一種以三角形為中心的單面設計，在配置和構圖上定義為「有節奏的」。這是在初級階段時用來理解節奏安排的完美樣式。

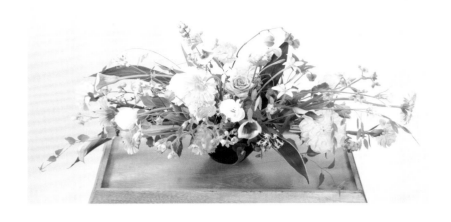

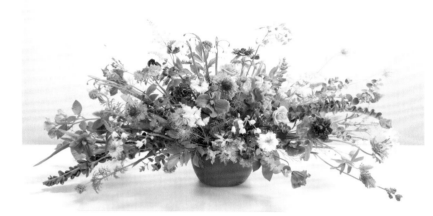

難易度：★ ★ ★ ☆ ☆

雖多被稱為水平型，但從
上方俯視時像「眼睛的形
狀」，因而也被稱為橢圓形
（Ellipse）。在此樣式中也
能轉換出節奏的變化。

橫向展開的，有節奏的水平型設計

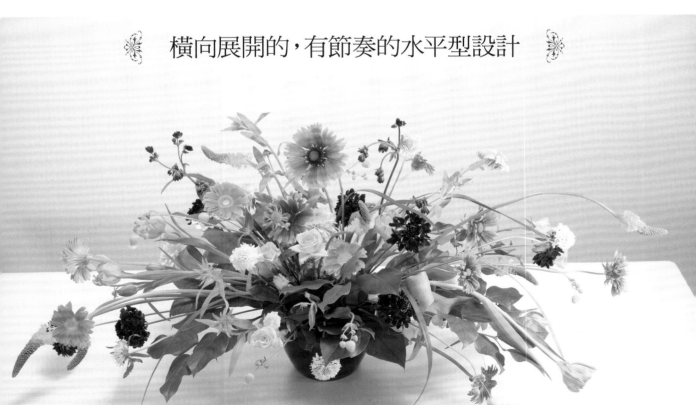

難易度：★ ★ ★ ☆ ☆

在剛開始學習內在的調和時，最容
易製作的類型是季節的調和。透過
季節的「統一」，並在其中加入多
彩的「變化」而形成調和的一種手
法。能享受到不同季節中植物所帶
來的變化。只有通過了調和理論中
的「統一和變化」才能實現的和諧
世界。

季節的調和（內在的調和）

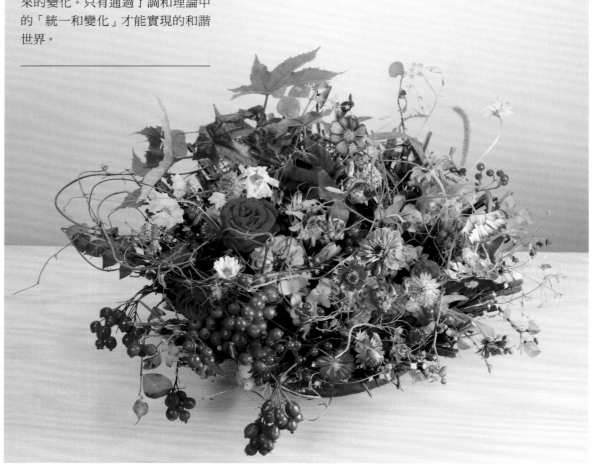

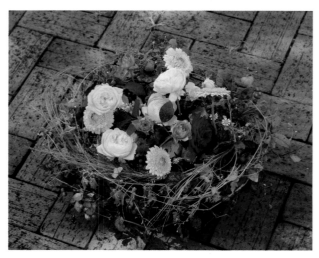

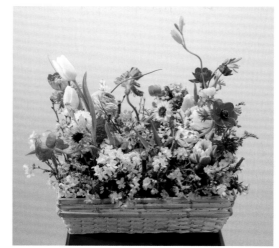

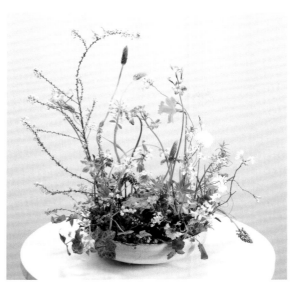
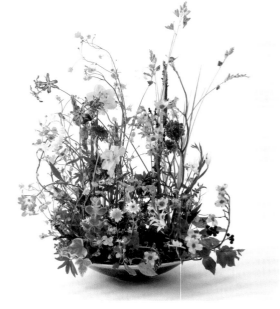
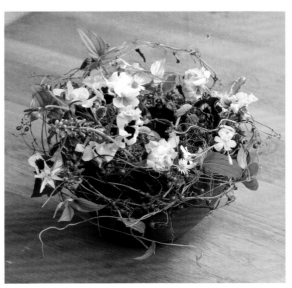

❀ 表現的調和（內在的調和） ❀

難易度：★★★☆☆

在表現的調和中，最初的決定要件在於「關鍵字」和「主題」。思考將其統一的同時，一邊製作出富變化的調和。在決定關鍵字的同時，若能擴展出更多相關的詞句，就更容易創建出圖像，並且更容易在統一製作出變化。

◎理論

「色彩」·「統一和變化」·「配置與構圖」· 「插入順序」·「質感」

◎重點

「花束技巧」·「步驟」·「插作設計」·「表面的調和」·「內 在的調和」·「焦點」

在第四章中，彙整了相當多希望花藝師們能夠具備 的基礎知識（技術篇）。包含專業花藝師所熟知的基本 技術也會作介紹，藉此機會將自身所學的知識再重新 作一次確認。如果有欠缺的部分，請再次好好地確實學 習，並活用在今後實踐的場合上。

花束技巧

在此介紹製作花束的兩個基本技巧。

平行 Parallel

這是一種使花莖保持平行綁綁的技巧，
被運用在各式各樣的場合。雖是從初級就使
用的技術，但其實也可以廣泛地運用在難度
高的表現中。

螺旋 Spiral

將花莖呈螺旋狀排列的技巧。觀看下方的圖例，會
較容易理解（下方的螺旋狀圖例是右撇子的人以左手握
持花的例子）。以螺旋技巧進行製作有相當多的優點。
其中一個優點是，花束的綁點是最窄的地方。整齊的螺
旋狀，因角度從中央慢慢向外展開，在綁綁時較不易使
花莖受損，且綁綁之後花型也較不容易崩壞。

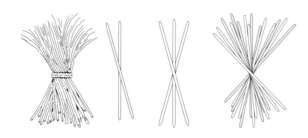

螺旋花腳的製作方法

基本上是利用拇指和食指兩隻手指在製作，或再
加上中指①。通常在最開始時，無法單以兩隻手指來握
持，所以讓花莖直立並確實握好為主②。如果慣用右
手者，從右手向左手類似交遞接力棒般放入材料。放入

時，必須要遵循一定的螺旋方向③，在最初的階段，則
是讓花莖呈平行方向排列。

> ※重要！呈螺旋方向放入把手的方式，須從最初到
> 最後都要貫徹一致。即使花莖底部呈平行，也依然
> 要以同樣的螺旋方向來進行。

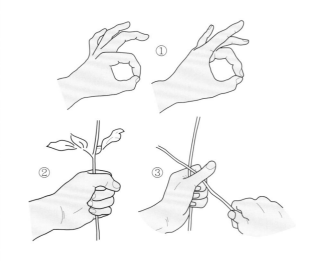

在側面或後方加入花材的方法

花束的製作，通常是從中心部分開始向外展開。如
果想在後方加入花朵時，（左手握持的情況）將右手的
大拇指和食指（或中指）放入左手的正下方，略為放鬆
左手指並以右手轉動花束。將想加入花朵的位置轉動至
面朝自己的正前方後，再以原本的方式繼續加入花朵。
此時依然是順著螺旋方向。等習慣之後，也可以從側面
或後方直接加入花材。作法是，讓握持花束的手指略為
鬆開，並在手指鬆開的瞬間
放入花材。但是在尚未習慣
之前，建議還是以轉動花束
的方式來製作。

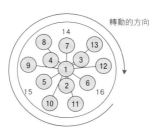

通常花束會從中心部分開始慢慢向外側增加變厚，但無論如何都想在後方到中央附近加入花材時，也可以只插入單枝材料，依然要遵循螺旋的方向。作法是，讓握持花束的手指略為放鬆再將花朵插入。此時，若能以銳利的刀子將花莖斜切，會更容易導入螺旋花腳中。但是這種中途插入花朵的手法通常不使用。請將其視為是一種活用技巧。

獻花用的單面型花束製作方式，也可以說是相同的，前方7至8成，後方2至3成的要領，不僅能輕易展開，製作上也很容易。

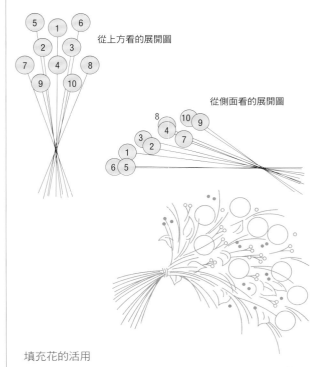

從上方看的展開圖

從側面看的展開圖

俯視圖

焦點

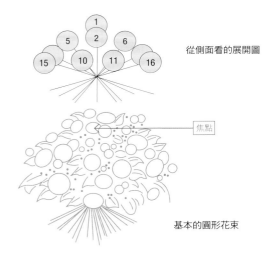

從側面看的展開圖

焦點

基本的圓形花束

填充花的活用

花束能夠變得蓬鬆或逐漸展開擴大，在此作用的素材我們稱之為填充花，如同是一種使內部膨脹的餡料般。而填充花大多是利用葉材。除了葉材之外，枝材、紙類、稻草等異質素材也能夠被使用。接著以基本的圓型花束製作步驟為基準，針對焦點及如何活用填充花來作解說。

通常都是從中心部分開始製作。此部分從開始到結束都會是整個花束作品或商品的中心。一般將此部分稱為焦點，所指的是作品的中心。製作時為了要強調出焦點，而讓全部種類的植物（填充花除外）盡可能的密集出現在此部分。讓焦點成為最好看的部位也是件很重要的事。至於技巧，雖然要讓材料呈螺旋狀排列，但焦點部分其實使用平行的技巧就足夠。為什麼會這麼說，是因為多半不會讓焦點展開（也無法展開）。中央部分的焦點完成後，接著活用填充花進入下個步驟。

花束從中央部分的焦點（中心的位置）開始製作，慢慢朝外側增加變厚。無論是何種樣式，都是以相同的方式製作。

焦點

開放的花束

焦點

中央部分的「焦點」完成後，先從小的（較不蓬鬆）的填充花開始加入。基本作法是讓填充花環繞焦點一圈，像是將焦點包圍起來一般。小的填充花加入後，接著再依序加入第二層的花材並環繞一圈。完成後，加入比剛才更強或更大的填充花，一樣是環繞一圈之後，加入最終的一層花材。是否要在最外層加入保護花束的葉材，則依照用途與設計來決定。

在花束裡使用填充花的製作重點如下：
①讓花材密集在中央能形成焦點。
②越是往外側，花材的配置越向外擴散開來。
③焦點部分不加入填充花，而越往外側，加入越大且強的填充花。

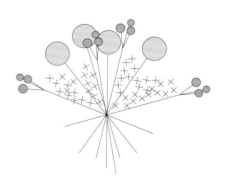

如果不使用填充花，除非使用特殊的技巧，不然無法讓花束有較大的展開。越是不習慣的人越需要填充花，而且強的填充花也會較容易使用，至於看不看得見填充花都無所謂。請依照想發揮的設計，多加活用各式各樣的填充素材。

以大拇指＋食指兩隻手指握持花束

以拇指＋中指兩隻手指握持花束

將花材加入花束裡的方式

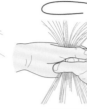
轉動花束時的方向

捆綁的方法
　　有各式各樣用來捆綁用的資材。

拉菲草　以植物纖維製作而成，雖然對環境友善，但會因水的腐敗和著色而受影響。使用時，將拉菲草弄濕，以提高捆綁時的強度。

塑膠素材　雖然無法回歸土壤，但用在捆紮時最為安定。

麻繩　不容易捆綁，且潮濕後會變硬，因此捆綁後有容易鬆開的傾向。

如何將花束作結繩的動作，接著以螺旋技巧製作時的基準來作說明。
此處是以兩隻手指握持為前提。
①以食指和中指之間夾住捆線。
②用力將綁線向正前方拉直，並讓綁線沿著花束最細的部位拉到後方。
③讓綁線順著大拇指的上方，拉至左側。
④再將綁線拉至後方，此時一樣是沿著花束最細的部位。第一圈完成。
⑤在不會折損莖幹的程度下，再一次用力拉緊綁線。
⑥※重要　綁線的另一側，一定也要用力拉緊（此步驟若疏忽，會讓捆綁的作業變得鬆散）。
⑦依照上述步驟再繞一圈，並依序將兩側的綁線再一次用力拉緊。
⑧到目前為止共繞了兩圈。像上述般紮實的綁法，繞兩至三圈就足夠（若是設計上想要呈現出較粗的綁線幅寬時，先確實捆紮好一次後，再一次捆綁作為裝飾用）。打結的方法有相當多種，基本上是打「死結」。

重點　若是在半空中進行捆綁，花束的形狀較不容易崩散。但尚未習慣之前，可以將花束靠放在平台上進行。

此外，並非一定都要在半空中綑綁，而是依照設計的樣式也會有所不同。

完成前的最後步驟，是以花藝刀等將莖幹剪短（花藝界標準的作法是使用花藝刀，但因日本有花道的歷史，且有使用握鋏的文化，所以大多是以銳利的剪刀剪切。對植物而言哪種方式較好，考量後再來進行）。

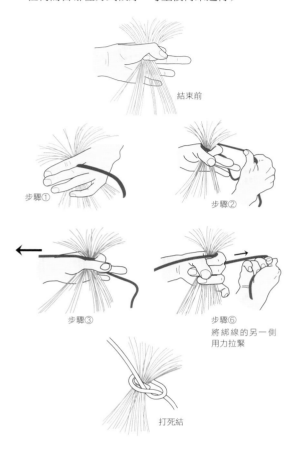

結束前

步驟①

步驟②

步驟③

步驟⑥
將綁線的另一側
用力拉緊

打死結

花束的角度

隨著花束展開的角度，會形成不同印象的作品。依照花束的用途設計也會有所不同，在開始製作前先考量希望有多大的展開角度。

長度、角度雖然各有不同，但此展開和造型設計相同。展開越大的花束，越需要熟練的技術，但並非有大的展開，就代表一定是優秀的花束。

其他

‧使用異素材來作為填充花時，先纏上鐵絲作出莖幹。作品製作完成後，在綁點位置的附近，以斜口鉗等將鐵絲剪除。

‧像香豌豆花等柔軟的花材，有時會先將填充花綑成一小束之後，再將香豌豆花放入到填充花中以保護花莖（※此時依然要注意螺旋方向）。

‧打結的結點，通常是一個點而且較窄，但依照用途設計，尤其是平行花腳的花束，有時會刻意讓寬幅變大。

有結構和帶框架的花束等將在花藝設計基礎理論學2中，再向大家進行解說花束的「比例」和「技巧」。

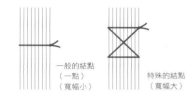

一般的結點
（一點）
（寬幅小）

特殊的結點
（寬幅大）

調和

對花藝設計而言，調和是不可欠缺的造型要素。而且不是只有植物，包含花器與資材等也要一併列入考量。可大致分成下述三種代表性的調和。

‧表面的調和
‧動感的調和（在第6章中進行說明）
‧內在的調和

調和Harmony，在日本是從明治時代之後開始被使用。語源來自於古代希臘，對於事物形象的整體均衡美感的表現概念（英文Harmony，希臘語則是Harmonia）。古代的希臘哲學說「美，是在變化中，表現出統一」，這也被視為是西歐美學的古典課題之一。總結，美是要演奏出調和，而在Harmony（調和）中需要「統一和變化」。

Harmony在音樂的世界中所指的是，兩個以上相異的聲音同時響起時，所合成出的協和音（協和音＝協和後所聽到的音程，和弦，純八度‧大三和弦等）。此理論，並非只說將相異的聲音組合在一起就好，而是要在統一中加入變化，進而協奏出美妙的調和。

在談論花藝設計理論時，出現了音樂的話題。這是因為花藝設計與音樂等不同的領域中，也有彼此共通的理論。除了植物獨特的表現方式之外，若要發展花藝工作，像前述般，與不同業種的共通理論是不可欠缺的。

表面的調和（色彩調和）

關於表面的調和，大多的情況都是以色彩調和來解釋。

日本學校教育中的色彩教育依循約翰·伊登（Johannes Itten/1888至1969）的居多。在第二次世界大戰前，由兩位女留學生和日本畫家們的交流，因而流傳到日本。被稱為『構成教育』的方法，在教育界中引起廣大的迴響。

從1919年開始，約翰·伊登因在德國包浩斯學校（Bauhaus講授並發展設計教育的藝術建築學校）任教而聞名，他所提倡的基本色彩理論因非常通俗易懂，享有盛譽。此外，針對顏色精神理論所解說的『顏色和形狀』也相當出名，即使在現代，它也經常被運用於具有強烈精神性的色彩理論上。

伊登的色彩論中，有被稱為第一次色的基本三原色（黃·紅·藍）。此三色相互混合，就形成了12色的色相環。

色相環雖然非常簡單易懂，但現狀是到了現代多半仍未被廣泛使用。

我們現今熟悉的色彩模式（Color Mode）有兩種。一種是，電視、液晶螢幕（LCD）或數位相機等重現影像時會使用的紅色（Red）、綠色（Green）和藍色（Blue）三原色，將此三原色混合，重現出豐富彩色的一種加法混色法。另一種則是，使用在印刷品中，被稱為「CMYK」的表色法，由青色（Cyan）、洋紅色（Magenta）、黃色（Yellow）、黑色（Key Plate）等四色來表現。 CMYK則是取各色的英文字母大寫排列而成。

RGB

CMYK

色彩擁有歷史，且有各式各樣的表色系統，而各個系統也都有各自的基礎理論。接著就來介紹簡單的歷史和種類。

色彩學.色彩理論的歷史

在西元前500年左右的希臘文明時代，有相當多的學者就各自的立場對外發表「色彩是什麼？」的理論。只是在當時，有很長的一段時間都有著「精神才是本質，物質只是假象」的傳統想法。

艾薩克·牛頓（Isaac Newton/1643—1727）用於科學的三稜鏡實驗，說明色彩只是一種錯覺，是由「原本無色」的光線折射所產生。並將七個顏色以七個音階來比喻，作出了色相環。

在西歐的想法是，無論是「色彩調和」還是「音樂調和」，都能以Harmony來表示。這是畢達哥拉斯發現了稱之為和弦的音樂的調和，並將其「數字和形狀」化為整數比的數字化後開始。

約翰·沃爾夫岡·馮·歌德（Johann Wolfgang von Goethe/1749-1832）所提出的色彩學，提倡反牛頓論，分出了生理的色彩和化學的色彩。依據包含生理學、心理學等經驗的科學方法，以經驗事實來捕捉色彩。 對發展色彩本質（根源現象）有非常大的貢獻。歌德的色彩理論到了現代，也受到「知覺心理學」、「色彩心理學」等領域的評價和使用。

歌德於1809年時畫的色相環
（圖像提供 UNIPHOTO PRESS）

孟塞爾表色系＝（Munsell Color System）

由美國畫家同時也是美術教育者的阿爾伯特·孟塞爾（Albert H. Munsell/1858-1918）所創制的色彩系統，主要方式是讓色相、明度、彩度等，以相等的間隔配置來感受顏色的差異。（1905年出版了《A Color Notation（表色法）》）。

1943年時，經由美國光學學會進行的視覺評價實驗中所修正過的部分，成為日後孟塞爾色彩系統的基礎（也可稱為修正孟塞爾表色系）。到了現代，日本工業規格（JIS）將其視為「色彩三屬性的表現方法」而採用，作為表示物體表面顏色時的「標示基準」，受到日本的產業界、色彩關聯學會等廣泛利用。

PCCS（Practical Color Co-ordinate System 1964年）日本色彩研究所配色體系

由日本色彩研究所發表，以色彩調和為著眼點的色彩系統。顏色的表示方法，有以三屬性的記號來表示的方法、也有系統色名的表示方法，但此體系最具特徵的方法是，將以明度和彩度形成色調的概念來彙整，利用「色相」和「色調」二個系列，來表示色彩調和的基本系列。

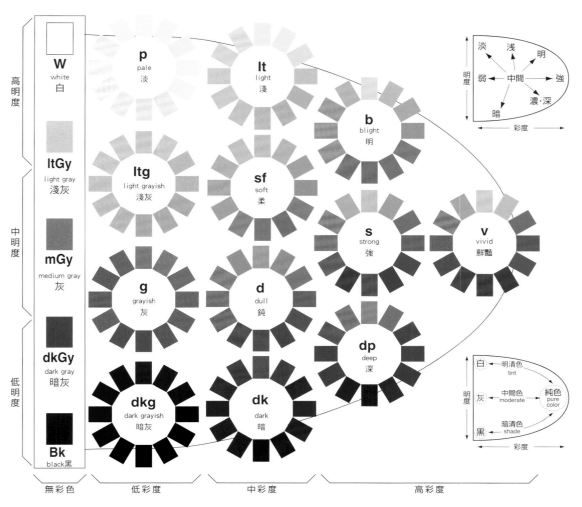

資料提供：日本色研事業株式會社

實際活用（花藝設計）

　　介紹了許多與色彩理論相關的簡史，但實際上我們並無法「製造」出那些顏色。為什麼這麼說呢？這是因為植物從一開始就已經有了「顏色」。重要的是要如何明確地辨別出該顏色，並且思考如何在有限的色彩中進行搭配組合。

　　在前述所解說過的理論中，以色彩調和為著眼點的PCCS色彩體系最為淺顯易懂，且活用範圍較為廣泛，因此針對此體系進行說明。最低限度希望各位要記住的用語有兩個：

・色相（以12色或24色呈環狀排列的稱為「色相環」。24色的色相環從1號到24號的標示稱為色相號碼）。
・色調（由明度和彩度所結合成的系統）。
請參照PCCS的最大特點的色調分類圖。縱線為「明度方向」，橫線為「彩度方向」，可說是最簡單明瞭的系統。

色調和色相號碼

　　v2＝鮮豔色調的2號（正紅、鮮紅色）
　　b6＝明亮色調的6號（帶黃的橙色）
　　s12＝強烈色調的12號（翡翠綠色）
　　lt18＝淺色調的18號（天空藍色）

　　利用色調和色相號碼就能指示（標記或解說等）明確的顏色。

　　※觀看實際的植物，並且務必確認其各自的「色調」、「色相號碼」。植物的顏色常常會出現和想像中的顏色有所不同的情況。請利用本頁中的色調分類圖來進行確認。

觀看實際的植物，並且務必確認其各自的「色調」、「色相號碼」。植物的顏色常常會出現和想像中的顏色有所不同的情況。請參照前頁中的色調分類圖。

松蟲草（lt2）。

玫瑰（p8）。

芍藥（p2）。

青龍葉（b12）。

鹿角蕨（s12）。

雞冠花（v2）。

斗蓬草（p10）。

山防風（sf19）。20和18的中間。

向日葵（外側b6，芯dk6）。色相相同但色調相異。

大理花（dp1）。略帶紫色，甚至更dp色調。

電信蘭（s14）。略帶青色。

玫瑰（lt24）。和芍藥色彩非常的相似，但圖中的玫瑰略帶紫色。

※上述皆為範例。圖片中所呈現的顏色，可能與具有質感的實體，會呈現出不同的感覺。

質感 （Texture）

　　植物除了「顏色」之外，也具有「質感」、「型態、形狀」的特徵。顏色有時會因質感（材質感、表面的構造）等，而出現看起來和實際色調不同的情況。確認實際的色調和色相號碼時，也要同時將質感納入考量。而在配置時，若能讓相鄰素材盡可能呈現相異的質感，也會更具有效果。

- 粗糙的質感＝感覺色調降低（彩度和明度變鈍，或變暗）。
- 光澤的質感＝感覺色調提高。

色彩調和

　　對於以植物來進行表現的我們來說，剛開始必須要能確認色調和色相。這是對於無法製造顏色的我們，所能採取的第一步。其次要考量的是色彩調和。因為是利用現有的顏色來作搭配組合，所以有很多色彩調和的理論並無法適用。但有一種可廣泛活用在多數情況中的理論型態，那就是之前也提到過的「統一與變化」，讓我們來一起記住它的內容。

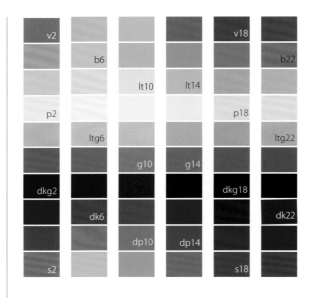

色相的統一與色調的變化
（漸層＝小的變化）

　　先將色相統一，再以色調做出變化。將色相統一為「2號：紅色」，並盡可能地變化色調，如此就會出現色彩調和（Harmony）。

　　此時要注意的是，盡最大可能讓色調有變化。變化越多越好。關於色相號碼的統一，從第1號至2號為止，加入類似色也無妨。

　　色相號碼「2：紅」、「6：帶黃的橙」、「10：黃綠」等顏色的植物有相當多種，所以很容易收集，但有些色相號碼，能找出的植物種類少，則較難收集到。

　　此時可活用「漸層」方式的小變化。例如：v（鮮艷色調）＋b（明亮色調）＋lt（淺色調）＋p（淡色調）等高明度的方式做漸層；或是dp（深色調）＋d（鈍色調）＋dk（暗色調）＋dkg（暗灰色調）等低明度的方式。此外，也有v（鮮艷色調）＋s（強烈色調）＋b（明色調）＋dp（深色調）等集合高彩度的作法。

只用明清色調所作的變化（漸層）

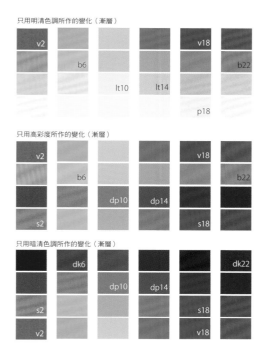

在本頁中，我們針對「植物」、「花藝設計」的色彩調和作了介紹。當然色彩理論並非只有如此，其他還存在著相當大量的理論，但對於此部分的解說就暫先告一段落。以上這些理論是對進行花藝設計的我們來說，最低限度必須記住的重要內容。

內在的調和

季節的調和

這是一種將不同變化融入一個季節來形成調和的方式。例如以「秋」作為主題時，不僅有落葉樹，還可以加入果實、枯萎的素材等秋天的要素。以「秋」來作為統一的主題下，加入多樣的變化，就能演奏出調和。而以「春」為主題的情況亦同，不要只是利用球根類植物，而是要盡可能加入各式各樣的春天的元素。

表現的調和

首先，先決定想要表現的「關鍵詞」。而該關鍵詞即是形成「統一」的基準，並在其中加入各式各樣的變化，營造出調和。隨著關鍵詞的不同，統一的印象也會有所不同，變化的比例也會因此改變。表現的調和能呈現出相當廣闊的世界觀。

色調的統一與色相的變化
（漸層＝小的變化）

在同樣是「統一與變化」的理論中，也有色調統一但變化色相的作法。也就是說，讓色調統一的同時，盡可能聚集各式各樣的色相號碼。混合類似的色調雖不會造成太大的問題，但不要聚集過多太多類似的色調較為妥當。

花藝設計的步驟

在開始製作作品或商品前，先對所有的步驟流程做一個粗略的決定。在所有情況下，有相同的觀點是基礎的考量。但卻有不少人忽視了這個「理所當然」的事。建議各位能藉此機會，重新審視自己的作業流程。

雖然無法在設計中將12色或24色湊齊，但要盡最大可能尋找對角線上連線的顏色。某些色相號碼是難以使用植物來表達的。因此，這時就可活用緩慢變化的漸層方式。是變化或是漸層，由自己作判斷，並盡力去掌握各自的特徵。

作品製作前的流程 （理所當然的事）

思考設計
↓
準備材料
↓
描製草圖
↓
決定操作方式・技巧
↓
決定所有的步驟
↓
製作基座
↓
實際執行製作

①思考設計樣式

事先先決定好要製作何種樣式。在此處介紹的雖是基本的樣式（插作設計等），但包含特殊設計的情況，所有的想法都是共通的。

②準備材料

花器、花材等，有必要在事前先決定好所有的種類、數量。若使用的是「鮮花」，要準備確實吸飽水分的花材。

③描製草圖

它是最容易被忽視的一個步驟，但其實只要簡單隨意的程度即可，一邊構想一邊描繪，如此一來，就能在還沒開始製作之前就發現該設計的優點、難處及該注意的事項等。當然，也可以在腦海中描繪也是沒問題的，只是有必要仔細地去思考所有細節，才能明確地看到目的。

④決定操作方式・技巧

有必要事先決定好從頭到尾都要連貫一致的行動與技巧。建議即使只是想像，最好還是能先決定好插法、高低差等。

⑤決定所有的步驟

決定好要製作出什麼樣的架構（外觀及主軸），及要從哪一種植物的種類開始進行等。
※關於插入順序，請見後述。

⑥製作基座

所有的步驟（設計樣式、材料等）都決定好後，開始準備基座。基座的準備，和單純的基礎造型設計的製作是相同的。如果沒有確認好流程步驟，就連吸水海綿置入時要留多少高度都無法決定。為了不讓吸水海綿的高度、花器的選擇出現錯誤，請事先決定好流程步驟後再開始製作。

⑦實際執行製作

依據上述的步驟流程，再開始製作，是非常重要的。除了某些主題之外，無論上級者或初學者都應該遵循。

插入順序

花材的加入順序，必須要在開始製作前就先決定好。插入順序通常是依照植物的顏色形狀等外觀印象來作判斷，這對能察覺出植物生命感的人來說也許並非難事。在此處，將以一般而言最佳的順序決定方式來進行解說。如果你是老手，也許會刻意安排不同的插入順序進而作出某些表現，但在此之前，請先確認好何者為最佳的方式。植物，可從外觀印象分出「重、輕」，理論上則分類成「大小」、「動感」、「顏色」、「形態」、「質感」等五種。

大小

看起來較大的植物會比小的植物，給人的印象來得較重，因此配置在比整體高度要低的位置上較為適當。此外，若插在前半部，會比較容易融入整體設計，而製作技巧也較為輕鬆。

輕的
（適合插在後半部）

重的
（適合插在前半部）

動感

依照是否具有豐富的動感，來將植物作區別。基本上來說，有動感的植物較輕。以製作的（使用的）長度來判斷重&輕。

有動感的

沒有動感的

主動的

輕的
（適合插在後半部）

重的　被動的
（適合插在前半部）

型態

依照植物的型態（花的形狀），來考量哪個部分需要較多的空間。在此可以完全忽視大小、動感、顏色、質感等，只需要針對形態來思考。對於以植物來表現的我們來說，雖是一種特殊的概念（植物專門性），卻是不可欠缺的重要內容。以下，先從輕的形態開始依序進行解說。

▼ 特殊形態（最輕的）

植物的型態呈非對稱者，其形態（形狀）就算是特殊的。具有特殊形態的植物，在它的側邊、上方都需要較大的空間。大多數的情況是，非對稱形態會比對稱形態的位置高，請將其視為最輕者。

有很多如百合般的大形態植物，雖然無法斷言說它是最輕的，但就形態來看，可歸類為最輕者。

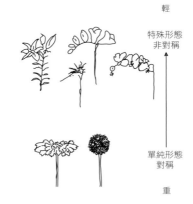

輕

特殊形態
非對稱

單純形態
對稱

重

▼平面的花（輕的 ※重要）

平面的花，因為側邊（花瓣展開的方向）需要較大的空間。通常在作品的後半段時插入，這時配置進來，能讓周圍產生較大的空間，在技巧上也很容易輕鬆的完成。無論哪種方式，它都是必須要注意側面空間的植物形態。

▼三角錐 圓錐

三角錐（圓錐）形的植物，在其上方（生長方向）需要較大的空間。盡量不要將其他植物配置在會妨礙其生長方向的位置上。

▼圓形花

圓形花（花瓣向內包覆、固體等）是不太需要大空間的植物形態。即使是塞進作品的內側，也不會給人被擠扁的印象。基本上是在前半段插入。

需要空間的方向

輕的

重的

顏色

也能以顏色來決定順序。就前述所提過的PCCS色相和色調來思考。色相中8號（黃色）最為輕，對角線上的20號（藍紫色）最為重。而在色調中，淡色調（pale）最輕，隨著顏色變深變濃，感覺就會跟著變重。

色相環

輕的

6 8 10
4 12
2 14
24 16
22 20 18

重的

淡的（淺的）

色調

W
p lt
ltGy ltg sf b
mGy s v
g dp
dkGy
dk
dkg
Bk

濃的（深的）

質感

植物的表面構造或質感，一般而言，「柔軟的質感」給人輕盈的印象，而硬且「粗糙的質感」，會給人沉重的印象。

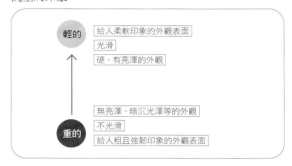

輕的 ─ 給人柔軟印象的外觀表面
光滑
硬、有亮澤的外觀

重的 ─ 無亮澤、暗沉光澤等的外觀
不光滑
給人粗且強韌印象的外觀表面

彙整&重點

植物可以上述的五種要素（大小、動感、形態、顏色、質感）來分類，但依照情況不同，會有出現矛盾的狀況。例如紅色的松蟲草，平面的形狀「輕」、紅色「重」、柔軟的外觀「輕」等判斷混合在一起。金杖球也是，圓形的形狀「重」、黃色「輕」、粗糙的外觀「重」。無法單純去作區分的情況比比皆是，但最重要的是以看起來的感覺是「重」還是「輕的」。初步時，以二選一的方式來決定順序即可。

最終的決定還是依據花藝師本身的判斷，而其判斷依據的基準就是上述所說的「以看起來的印象來判斷植物的特性、高低差和插入順序」。此想法是依據基礎調和論而來的。雖然並非所有的作品或商品都適用，但請在熟知此問題點後，愉快地進行造形製作吧！

形成外觀的素材・構成整體的素材・主軸・輪廓等

除了形成外觀的素材之外，其他素材則是依據植物的高低差安排插入順序。通常也會在剛開始時先配置作為作品主角的素材。這也就是說，製作作品的一開始，最低限度要先配置作品當中必要印象物（主軸）。這並非只限定於一種植物，依照每個人的程度所形成的量也會有所差異。一般來說，越是初級者越需要多的外觀（主軸等）。

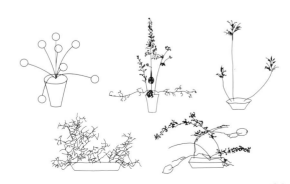

外觀完成了之後，依照事前決定好的插入順序開始製作。

※插入順序（重or輕）請依照設計樣式所需要的長度來安排列順序。

插入的順序雖然是預先決定的，但基本上是以重或輕二者擇其一來挑選。其中若有些小順序的變更，可依照個人的判斷來作調整。此外，大多數的情況，只要分成三至四個組群就足夠，每一群中的順序就沒有太大問題。

從左方開始依照重的順序來排列

依照重的順序分成四個組群

上方圖片（花材）插入順序的重點

a. 沒有將千日紅與金杖球、山防風歸為同類型的理由是，因為千日紅具有些微的動感（請參考分類成四組群的圖片）。

b. 洋甘菊的花朵非常小，每一枝上面就有三至四朵花，所以無法以一朵一朵的方式來判斷，而是以需要的插花長度來看。

c. 插入斗篷草、洋甘菊等此類花朵時，將花朵插入時會呈一定程度的茂密狀（因為花朵呈現某種程度的塊狀）。此時，不會將其視為是小花的狀態，而是視為接近圓形花那類「不需要考慮空間的植物」較為合適（是否在茂密素材之後再插入較好，值得檢討。圖中是和松蟲草）。

d. 因松蟲草是（平面的花），所以側邊需要空間。雖然依大小也會有影響，但盡可能不要擠壓，輕巧地插入。插入順序，因為是平面的形態，所以在作業後半段時再插入較為妥當。

e. 洋桔梗也需要側邊的空間，因為是特殊形態的花朵，將其視為輕的素材較為妥當（依照使用的長度、動感、產地等花朵狀況而會有不同）。

集團（mass）

mass有「集合」、「塊」、「集團」、「多數」等意思，從緊密地集中到鬆緩地解放，有著廣泛印象的用語。雖然是集團式，這不僅是將素材都集中就好，而是必須還要在其中取得調和。此外，集團式設計裡，若沒有特別的構想，非對稱的表現是非常困難的，因此利用對稱平衡的方向來製作就足夠。只需將構圖列入考量，並注意配置與節奏。當只利用花朵部分來製作「集團式設計」時，除了外在的（色彩）調和、內在的（表現、季節）調和外，也需要在花朵大小、「形狀」上作出變化。和色彩調和相同，運用「統一與變化」。集合成一塊所以具有統一，而如何在其中穿插進尺寸大小不同的植物（花頭部分），或特殊的「形狀」等，會是件重要的事。其他還有幾點要注意的事項。「質感」、「節奏」、「構圖與配置」、「高低差」等，這些在其他的花藝設計中也是相同的，因此請在本章中確實學習或複習，並將其靈活運用。

─ **質感的考量** ─

植物擁有質感。質感，也會被解釋成植物的表面構造。在過去歷史中的花藝設計裡，也存在著以此為主題的概念。

構造的（Strukturiert）

表面構造（Oberflächen struktur）

質感形態（Texturformen）

多數的教科書中，一開始會先將質感進行分類。粗糙的、有光澤的、木質的、似玻璃的、天鵝絨的、陶瓷感的、布料感、絲綢感等。但實際上這些分類並無法達到太大的功效。重要的要點是：

a. 確認植物的質感。

b. 質感雖有強弱之分，要能認識且區分得出相異的質感。

c. 配置植物時，相鄰的素材需配置不同的質感。

如前述般，比起將質感進行分類，能感覺出質感的不同更為重要。

● **捧花的情況**

Struktur-Brautstrau ß：構造的新娘捧花

此種古典的樣式，幾乎將花的自然植生感完全排除，形成集團式的樣式。當花器中裝滿素材時，很難使構圖出現變化，會更加重古典的印象。因此很多教科書會下方說明：

・在中心形成一道長的「S型」。
・讓花器的一部分留白（或形成新月形）。

但是，完全沒有這個必要。這是連初學者都能簡單製作的一種樣式，當它模稜兩可和變化多端時，效果不佳，反倒還會成為障礙。

簡單的解釋就是說，不要讓相似質感的素材配置在相鄰的位置，如此會更有效果。也因此就有必要確認「相似」或「不相似」。

舉例來說，若以菊花為底插上蝴蝶蘭的造型。「菊花＝硬・光亮的質感」vs「蝴蝶蘭＝柔軟的質感」。若將此兩項更換成香豌豆花和洋桔梗，就會形成和蝴蝶蘭有著相同的質感。如此一來就無法呈現出效果。質感的操作可像這樣去活用。

此外，常會有人說最好要畫出S字，但其實這其中存有誤解。「S字」又稱「賀加斯線條」，來自於英國畫家威廉・賀加斯（William Hogarth）之名。因喜歡像S字母般彎曲的曲線，並向世界上宣揚S線條非常優美的哲學。雖然能非常有效地為作品整體帶來躍動感，但是否能一概地全用在花藝設計上，此點仍還有疑慮。不是S字也沒有關係，像S字般「彎曲的線條」即是正確的。

〔參考〕關於教科書中的「結構的」，仍留有下述般的古典解釋。

大的・長的・強的等若配置在中心附近會較容易製作（基本）。

在中心附近配置具有大面積的素材

配置素材使其穿過中心附近

兩者兼備

配置・構圖（節奏）

在第一章中也針對「節奏」進行了解說，請再次參考。關於配置與構圖，是要讓構圖出現變化，還是要形成均等（單純）的構圖，這就變得很重要。均等構圖中，場面沒有動感（構圖沒有動感），雖然時而也會有需要此效果的情況，但大多數的情況下還是會盡量避免這樣的製作。

均等構圖（單純構圖）

那該如何避免這樣的配置呢？簡單來說，先從偏離「對角線」或「對稱軸」，並製作出不同的分量感開始。起初，先形成兩區域來造形，若是三個區域的情況，就要避免呈現「正三角形」的配置，此點請經常放在心上。明確的「不等邊三角形」的配置最為妥當，但「等邊三角形」的配置也沒有關係。四個區域的情況，也是以相同的概念來思考。

偏離對角線或對稱軸
並讓分量出現不同

高低差

配置可以有「節奏」的進行，而隨著各種不同的程度的高低差，可以形成「小的起伏」或「大的起伏」，

不論何種都能完成作品，但關鍵在於「頭尾一致」。無論是選擇哪一種手法，請從開始到結束都要一致。

另有一種稱為集團技巧（mass technique）的荷蘭式手法，其中一個關鍵就是起伏，這就是為什麼經常喜歡使用stroke（花的長度）不同植物來運用的由來。

※如帝王花、百合的花苞、海芋、薑荷花等花長度長的素材，搭配上能以火鶴、太陽花等平面狀態來使用的素材，則視覺上就會出現大起伏，有增強「緊張感」的效果（此為一例）。

※荷蘭的「集團式」喜歡利用「平面」的植物，當然葉材也OK（此為一例）。

帝王花、針墊花等

火鶴等

插作設計的確認（單面）

如果對植物的設計已經有一定的熟悉度，就能運用節奏來造型。接著以單面花型設計中最為代表的三角形來進行解說。單面型的設計裡，其他還有縱長的垂直型、倒T型、L型等，但基本概念都是相同的。

集合點

在基本的設計中，集合點（集中點・生長點・構造上的焦點・幾何光學中的焦點）都只有一個。藉由將所有植物都朝向一個集合點的插入，能容易幫助理解此種方法可以插入更多的植物，而且也有助於塑造它們的形狀。依照該集合點的位置會左右整體造型。製作作品時，一定要根據想要製作的樣式，來考量海綿高度的配置。

一般的插作設計，多如左圖般，將集合點設在花器邊緣展開180°的位置上。如此一來就能製作出有更大展開的花藝作品。配置吸水海綿時，使其高度高於花器口2公分。

上方圖示是集合點低於花器口的情況。因此吸水海綿的高度也要低於花器口。此類樣式，使用的花材雖然比吸水海綿高於花器口的情況時來得少，無法作出大的展開，可能會給人較小的印象。但若是使用輕柔具有搖曳感的花材，即使像下圖般集合點低於花器口，也能作出有大幅展開的效果。請依照作品的效果、花材來考量吸水海綿及集合點的位置。集合點的效果，不是只適用在360°、180°的插作設計裡，在花束中也同樣適用。

焦點

在單面（180°展開）設計中，最為重要的要素是「Focus」，也就是焦點的意思。指的也是花藝作品的中心（不單指一朵大花形成的一個點，小花群聚而成的集合體也可稱為焦點。在現代並不太使用Focal point來稱呼）。沒有中心的作品，會讓人不知道該注視哪裡。就如同繪畫、攝影的世界裡有所謂的焦點一般，在花藝世界中，焦點也占了不可或缺的地位。「焦點」要在什麼位置上才是適當的呢？依照高度、下垂的程度會有所變化，因此沒有正確解答，但所謂焦點就像人類的「肚臍」一般，剛好處在中心的位置。中心也可以「重心」來代換。因此「肚臍」的位置是適合配置「焦點」時的相應位置。但是，這樣的比喻方式對於初學者來說過於困難。因此，為了要取一個基準，請先找出該作品的視覺高點和視覺低點。高點至低點的距離中，從下往上約1/4處，即可作為焦點的位置。請參照下圖（也有理論是說 1/5處，此說法也是一種正確的判斷）。

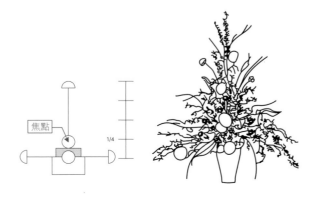

焦點

1/4

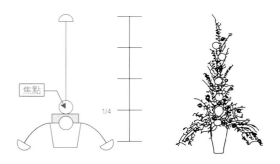

此外，中心軸「焦點軸」也是不可缺的重要要素之一。

a. 最為顯眼的位置可作為「焦點」。該焦點，不是一個花朵（植物）而無妨。也可是由植物群聚所形成的最密集部分。

b. 第二顯眼的位置是「焦點軸」（中心軸）。除了焦點之外，此軸上要比其他部分配置多一點的植物。

c. 其他部分的區域，植物的分量，從焦點開始呈漸進式地減少（留出空間）。

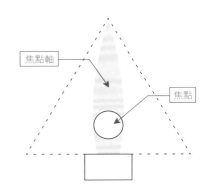

物理上和視覺上的差異

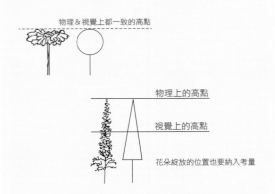

物理上＝實際高度，並不考慮視覺效果。
視覺上＝眼睛看到的效果。依照植物形態等的不同會出現差異。其他的插作設計也一樣，請找出視覺上的高點和低點。

主軸（形成外觀的素材）

將形成構成的植物插入（主軸）。在此部分至少需要三枝才能完成。構成高度的一枝、「焦點」和焦點的正下方處安排和焦點一樣醒目的植物。寬幅和輪廓等，可依照經驗值或當時的造型樣式來作變更。一般而言，經驗越少的人，就必需要越多的主軸（形成外觀的素材）。

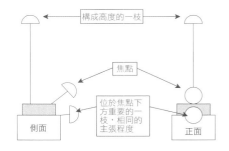

取得力學上的平衡「拉回take back」

為了要取得前後的平衡，會讓頂點的植物略為向後傾倒。此時要注意勿超出花器的範圍。藉由這樣的安排，能取得力學上（前後的）平衡。但如果換成是營造節奏的插作設計時，又會使用另一種保持力學平衡的方法。插入一枝植物，高度比頂點略低，並使其向後傾倒。這樣的方式能製造出深度，同時取得力學上的平衡。而這枝較短的植物，最好能選用較醒目者。此外，和take back的方式相同，不要超出花器的範圍。

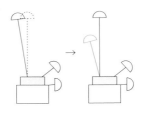

構圖配置的節奏

如右圖般古典的（或基礎的）配置，會呈現出鏡面對稱。若是使用這樣的方式將無法成功的作出節奏，構圖（配置）也會顯得僵硬，最後形成了沒有構圖流向的作品。

先將最重要的三枝配置完成之後，接著就是要「在偏離對角線的位置上配置不同的分量」。在集團式設計或圓型設計時，會是其中的對角線，而單面型設計時則是「對稱軸」。

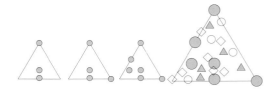

〔插入順序〕
包含葉材，依照適切的素材重量來依序插入。

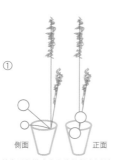
① 側面　正面

首先插入構成高度的外觀（主軸）、焦點及焦點正下方的大花。其次，雖然沒有在圖上，如果設計者想讓製作更為容易，插入寬幅和中間點的外觀（主軸）也無妨，但注意不要在對稱軸上出現同一種素材。

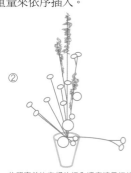
②

依照事前決定好的插入順序將最初的花朵插入。從現在開始要注意「節奏」和「配置的平衡」（偏離對稱軸）。

③

將第二種、第三種素材反覆地插入，但如果像圖示般出現「焦點軸」變不顯眼時，要盡早在焦點軸上插入植物。

④

插入進焦點軸後，就會像圖示般，讓視覺上出現安定的感覺。

注意點的複習
製作時請務必注意「節奏」、「插入順序」、「配置的平衡」、「焦點」、「焦點軸」。

插作設計的確認 （四面花）

因為在前文中已將單面型設計作了解說，在這裡只針對相異點（注意點），並以四面花設計的代表，半圓型和水平型為主進行說明。

橫長形式的花型
橫長形式的花型，在日本多被稱為水平型，和半圓型相較之下，形狀更為接近水平而獲此稱呼。從上方俯視時看起來像眼睛的形狀，也常會被稱為橢圓型（Ellipse）。

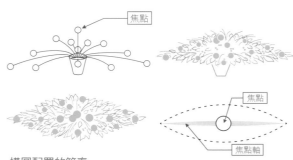
焦點

焦點
焦點軸

構圖配置的節奏
在四面花型的設計中，平衡是非常重要的要點，因此配置是個大課題。多數的初級作品都呈鏡面對稱，被拘泥於機械式的配置，因此很難作出豐富的表現。

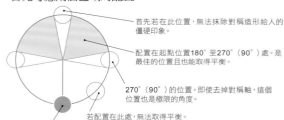
關於底邊的配置，像以下的情況皆是古典型的配置。

首先考慮兩個區域的配置。

首先若在此位置，無法抹除對稱造形給人的僵硬印象。

配置在起點位置180°至270°（90°）處。是最佳的位置且也能取得平衡。

270°（90°）的位置。即使去掉對稱軸，這個位置也是極限的角度。

若配置在此處，無法取得平衡。

起點位置（以此位置為基點來考量）

與集團式設計相同，「在偏離對角線的位置上配置不同的分量」。

如果是三個區域的配置時，配置構圖的概念是不變的（記述於集團式），完全偏離正三角形的不等邊三角形配置最為妥當。視情況也可運用等腰三角形。

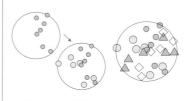

半圓型的中心，基本上以中央部分為焦點。焦點必須到最後仍是最醒目的部分，因此必要的一個條件（基礎）是將全部的種類都集中在焦點的附近。

彙整
本章的內容是為了對花（植物）的基本設計已具有一定程度了解的人，並使其能擴大且再確認其基礎知識而撰寫。對剛開始接觸花的人來說，也許會略為困難，建議一個樣式、一個樣式循序漸進地學習。

複雜的技巧

「交叉」等現代技巧的基本

我們常會看到很多以花來表現和設計的作品中，
運用著複雜的技巧。
如果所有的技巧都是「容易操作運用的手法」，
那當然是最好的，
但為什麼要將它變得複雜呢？
又為什麼要使用複雜的技巧，
在本章中為各位解說其理由及效果。

交叉等
現代技巧的基本

在本章中，不是將植物作成集團式設計，也不是以植物來構成形狀等，
而是分三個階段來解說：什麼是現代技巧的基本。
我們將「交叉時的注意要點」、「從構成來形成」、「技巧」等三項合成一組，
並希望各位能將其活用在今後的造型設計等豐富的表現中。

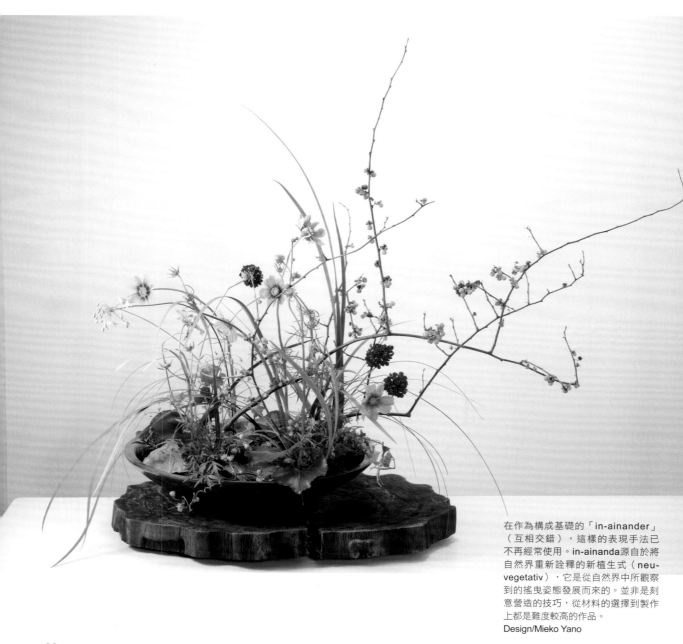

在作為構成基礎的「in-ainander」
（互相交錯），這樣的表現手法已
不再經常使用。in-ainanda源自於將
自然界重新詮釋的新植生式（neu-
vegetativ），它是從自然界中所觀察
到的搖曳姿態發展而來的。並非是刻
意營造的技巧，從材料的選擇到製作
上都是難度較高的作品。
Design/Mieko Yano

這兩個作品的共通點，都是由新植生式延伸出來的方式表現。技巧是依循自然界，盡可能以「平行」配置來插，作出自然搖曳擺動的姿態。此時，重點會擺在「交叉時的遵守原則」、「搖曳擺動的構成」（一致性）。此種方式之後被冠上「modern naturhaft」現代自然的名稱。
Design/Kenji Isobe

在這裡，我們將解釋創作作品時的「注意要點」、「方法」和「技巧」。這些本為一項一項單獨分開學習的課題，但為何會刻意在此將三者合而為一來解說，這是希望各位能將其視為一種能在各式各樣的場合中，豐富活用的表現方法，每一項都是非常有效果的，即使是單一項的想法，也足以創作出富有表現力的作品，但是隨著這三個項目提升，相信今後花藝設計和表現所帶來的樂趣，將會更無限擴張。

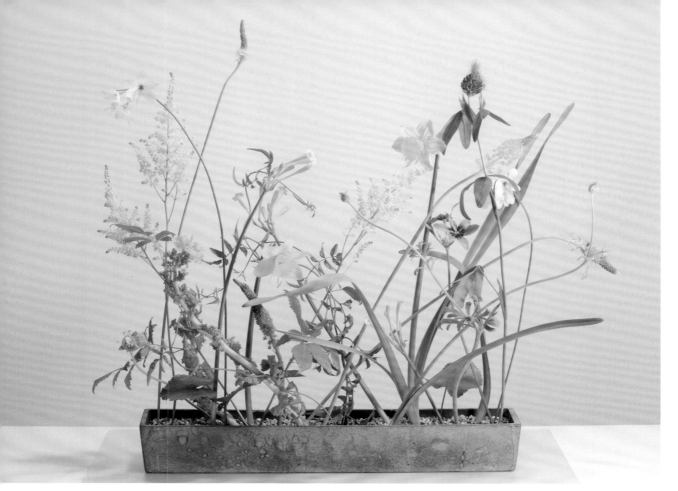

交叉（Überschneidungen）

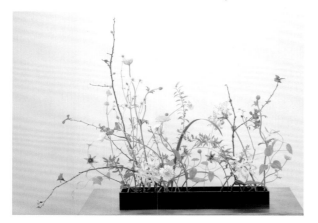

難易度：★★☆☆☆

要作出交叉並非是件難事。但要作出自然且又無規則性的交叉，就有幾項要點需要注意。在此以製作出自然交叉為目的，來學習交叉的形成。

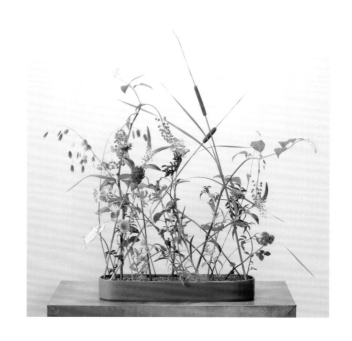

運用交叉的作品變化型

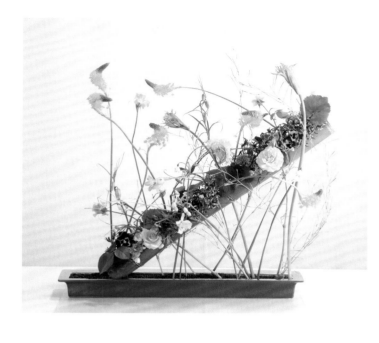

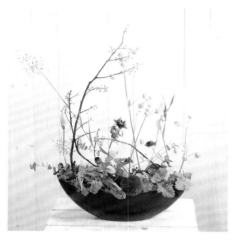

難易度：★ ★ ★ ☆ ☆

以交叉為目的的作品並不多。從其中選出以交叉為主要表現的作品來進行介紹。在此處和基礎相同，是以製作出「自然的交叉」為目的，而其「注意要點」依然不變。

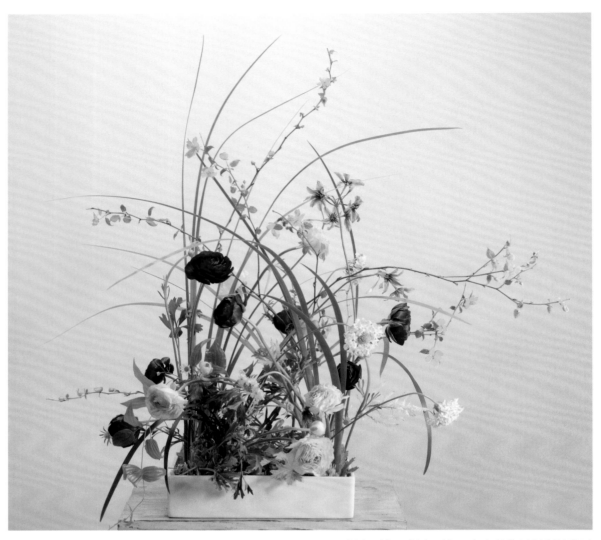

從右到左、從左到右，存在著像這種單純的原則，但注意原則需要頭尾一致，此類被稱為「構成的世界」。基於單純的原則來進行製作，因此可以說是最適合作為現代插作設計契機的一種理論。

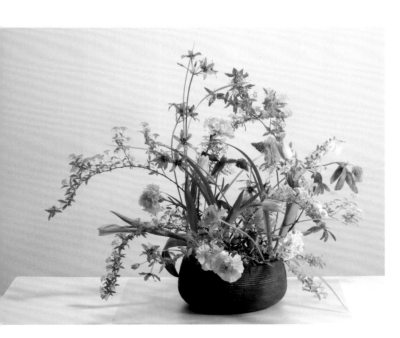

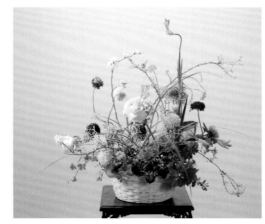

互相交錯（ineinander）

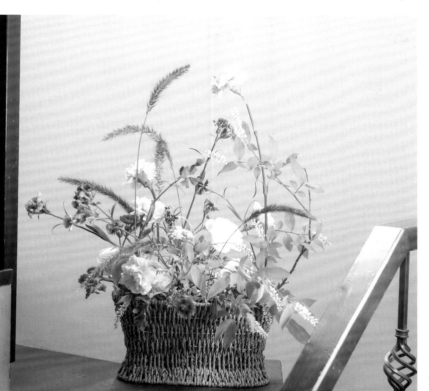

難易度：★ ★ ☆ ☆ ☆

互相交錯是一種構成，沒有既定的形狀或姿態，若想要有表現的東西，或是利用不同花器，都可以呈現出多樣的變化。但即使作了變化，仍要繼續遵循注意要點和原則。若能廣泛地使用這個理論，今後作品的表現幅度也將會更加寬廣。

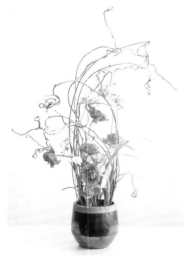

難易度：★ ★ ★ ☆ ☆

就技巧而言，這是種非常有效果
的手法。但目的並非只是將插作
的底部裝飾得很複雜，而是要讓
視線從花或植物頂端的動態，拉
回到插作的底部和花器。請好好
理解核心內容後，再來進行製
作。

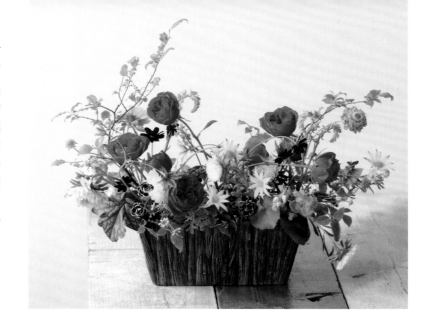

擴散＝導回 (ausbreitend＝zurückführend)

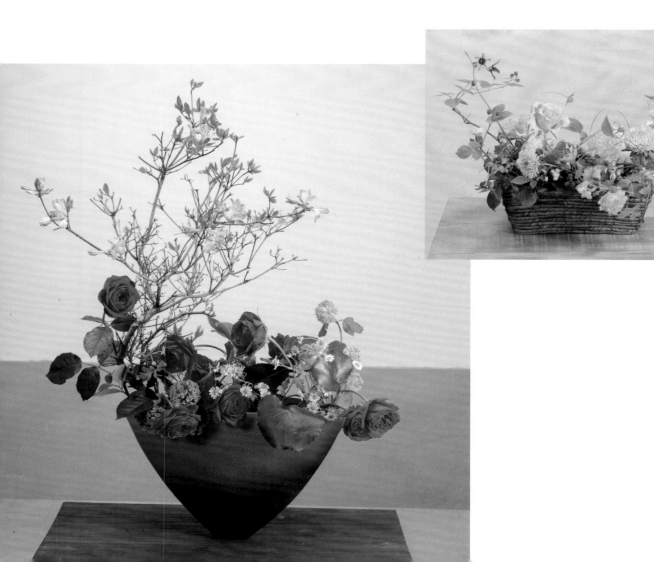

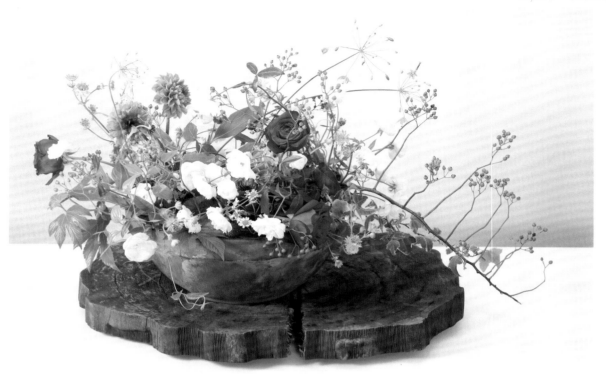

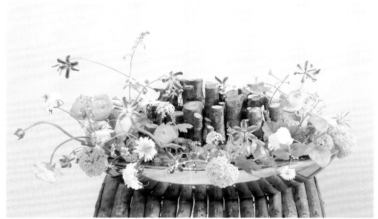

要運用導回效果，其實非常困難。但如果在一開始利用「橫長型」的花器，某些程度能讓製作變得容易一些。此外，隨著造型的不同，也會有較為容易製作的方式。例如與在中心處的設計重點形成對比為目的的方式等。

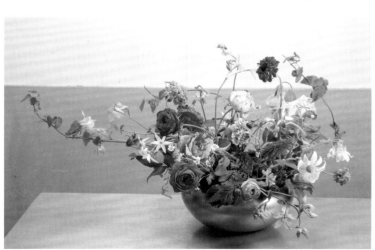

◎理論

「互相交錯」‧「自然的交叉」‧「植物的方向（相鄰素材）」

◎重點

「現代自然」（modern naturhaft）‧
（荷蘭語&佛蘭芒語Dutch and Flemish）‧「導回效果」

只要作出交叉就是現代風，或讓底部分散的插法就是好看……前述兩者都不正確。對於以植物來表現的我們來說，有必要去發揮出植物所擁有的最大表現力。而其中一種就是前述的「交叉」、「底部分散的配置」。但必須要注意，並不是僅以此為目的。希望各位以植物來進行表現時，能確實掌握目的，且不受表面的表現所影響。而第一步就是本章中所提到的三階段。

 交叉

將交叉運用在作品中的很多，但以交叉為目的而製作的作品其實非常的少。據我所知約只有三至五種主題。但為何被稱為交叉的作品會多，站在消費者或觀賞者的角度，往往只會看到表面而已。而從製作者角度來看，交叉是在不經意的情況下形成的，是偶然或不可避免才會出現的。

無論是誰都能簡單地製作出交叉。因為吸水海綿無論哪個地方或角度都能插入，什麼也不需多想就能將「交叉」加入作品中。

製作交叉的一開始時，可以將植物的莖幹看成是線的建構。而要以哪一種交叉為目的則是自由的。從有規則性的十字交叉、猶如鐵絲網般交互編織而成的交叉，到分散無規則性的交叉等，有各式各樣的交叉存在。

自然的交叉

使用植物來製作或練習「交叉」為目的的作品時，以自然的交叉最為合適。所謂自然的交叉，和自然界完全無關，而是指不要讓其呈現出規則性（理論）的存在。簡單來說，就是如何下功夫，才能讓作品看不出運用了十字、平行、單一焦點等理論。

學會自然的交叉後，再請大家嘗試加入少量的交叉，出現在各式各樣的作品中。

--- 歷史 ---

在花藝歷史裡，自然的交叉存在著下述般的規則:

‧因為不是插作設計的型態，所以無法表現出形狀，不要使其呈現出扇形等。
‧避免使用主張度強的植物，但是一定作品之中要考慮現象形態。
‧雖也有例外，但越長的植物越垂直，短的植物越傾斜。
‧改變每一枝的長度、角度，但注意不要形成平行的狀態。
‧為了要營造出有分量的自然感，要營造出大小不同的空間（locker）。
‧為了要作出有遠近感的立體作品，配置時由前向後、由後向前，讓植物改變擺動的方向。
‧加入少量的面狀素材（平面的葉片等），製作出靜態的表現，進而營造出緊張感。
‧並非在整個作品中加入交叉，而是嘗試只在上半部或下半部運用（以裝飾或圖形式為主題者，則不在此限）。

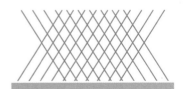

有規則性的交叉

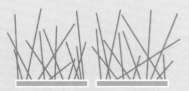

盡可能不要讓交叉只發生在中心「下方」

從中心的上方部分的呈現交叉也是可能的，
但素材的選擇上會比較困難……

在現代前述規則雖然也有一定程度的效果，但因限制多，而且之後的活用性不高，因此花職推廣委員會以這些規則為基準，就能活用在現代其他造型中的組成來進行解說。

實際的注意事項　※紅線是錯誤的方式

①避免十字交叉（莖幹呈90°交叉）。

②要避免左右傾斜角度相同的交叉（如果可能，也要避免以同樣素材用相同角度在兩側展開）。

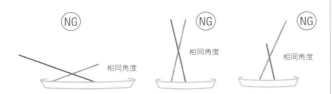

③避免平行（並行）（即使只有兩枝）

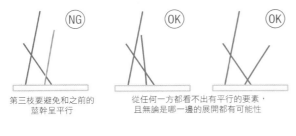

第三枝要避免和之前的莖幹呈平行

從任何一方都看不出有平行的要素，且無論是哪一邊的展開都有可能性

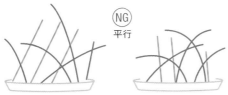

④避免看起來像似一個焦點的配置（當莖幹狀態相似的植物出現了二枝時，需要注意第三枝植物就不要再出現相似狀態）。

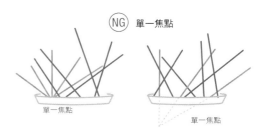

NG　單一焦點

單一焦點

單一焦點

⑤交叉是非常實用的技巧，一個交叉能呈現出如同安排一朵花的效果。但若三枝以上重疊，就會喪失交叉的效果，看起來也不美觀（像圖示般交叉重疊時，觀賞價值就會喪失）。

　　如果能遵循上述五個注意事項進行製作，就能自然地形成自然的交叉（非理論的自然交叉）。嘗試先從練習開始。如果同一種植物多的時候，會容易形成理論（同角度、平行、單一焦點等），盡可能利用「多種不同」的莖幹、或是氛圍相異者，製作起來會比較容易。當同種類植物有三枝以上時，可以利用形成節奏的方式來練習，也許會是通往成功的捷徑。

　　如果能了解上述自然交叉的組成，即使不是以交叉為目的（或是不得已的交叉）來製作的情況時，也能創作出高質量的作品。

互相交錯（in-einander）

　　作為一種構成的主題「互相交錯（in-einander）」，能以非常淺顯易懂的解釋來說明。能解釋為「相互交錯＝從右到左、從左到右」。雖說以「搖曳擺動的植物」來作出發點最為合適，但也沒有必要拘泥於此。只要讓植物從右到左、從左到右即可，並且從頭到尾都要一致。

　　但像此樣式並不以「插作設計」來標記。從開始製作到結束都有著原則和理論者，我們稱之為構成。例如第二章中介紹過的「平行」，就是一種構成。此外，不論是平行、互相交錯等都是不僅可以插在吸水海綿上製作的作品，也能運用在花束等其他表現方式之中。

●名稱的資料（從插入到完成的行為中）

・插作設計（Arrangement）＝關鍵詞是整理整頓。多指有形狀、有排列的結構，並非是單指插在吸水海綿上這件事。

・古典（Classic）＝指的是最好的經典者。

・古典式（Classic style）＝古典的三角形、金字塔形、半圓形、橢圓形、拱形。

・插花（Gesteck）＝將植物插入，並專注於給予自然考量的事物。也稱Schale Schtick，指的是插在水盤等的行為。

最重要的是「不以交叉為目的」。常常可見這些作品中運用了交叉，就原本的行為來看，並不是以此為目的者卻分類成「交叉」，並不算是一種好的分類。因為不能單從外觀上的見解（觀賞者）來判斷。

也許會有很多人因此感到疑惑。只是從右到左、從左到右，僅僅作出einander（相互的，請參照下述—誕生的祕密—），當然不能說是以交叉為目的。因為此構成即使完全不運用交叉，一樣也是有可能完成的。

只是很可惜的是，無論怎樣就還是常常會出現交叉，因為交叉不是目的，所以有必要將其明確的區分，若要呈現交叉的情況，前述所說過的「自然的交叉」就變得很重要。

黑線＝無交叉
紅線＝有交叉

—誕生的祕密—
1969年平行構成被發表後，大家便開始熱衷於，是否該再一次檢視自然界找出新的「構成」，而「交叉」，就在那樣的時代中被發現。在當時與新植生式（neu-vegetativ）並列，是參考自然界而來的變化型。
看我們望著風中搖曳的波斯菊和雜草等野草，發現到它們是相互交錯的樣貌，交叉在此開始誕

生。根據對新植生的定義，考慮現象形態和植物生長的樣貌（基本上是並行插入），若只將植物自然搖擺的姿態（Gestalt：從哪裡生長出來、如何擺動，植物全部的姿態）抽取出來後就形成了交叉。

≒現代的自然（modern naturhaft）
在此之後，依據德語einander（互相的）的理論，發展出了現在的構成。通過應用「互相（einander）」的規則，而誕生了許多其化的構成。

auf＋einander（互相重疊）

über＋einander（上下（覆蓋）重疊）

hinter＋einander（前後相繼）

neben＋einander（互相依靠並排）

gegen＋einander（彼此相對）

※其他有關einander的構成，預定在花藝設計基礎理論學3「知識的完成」為大家解說。

〔注意要點〕
①頭尾要一致。
※讓植物從右到左、從左到右出現流動感。
※不要讓植物有前後擺動感。
※為了要製造出深遠感，讓插在後方的植物有往左或往右的搖動，並也有朝向前方；相反的（讓插在前方的植物有往左或往右的搖動，並也有朝向後方），這樣會很有效果。

（in-einander）的構成

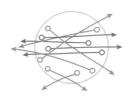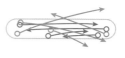

〇插腳的位置　→植物先端

②特別是在作品中央附近，不讓十字交叉出現在此（※如在前述內容所學，如果不小心作出交叉，要盡量以自然的交叉為目標）。

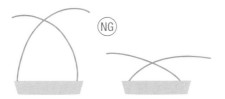

③不要讓植物從花器邊緣出來（因①而來，頭尾會不一致。但如果是從較為內側的位置擺動出來，就會有一致性，且較容易融入作品中）。從口緣處直立（或呈弧線搖擺）朝向內側，則在一致性的原則中。

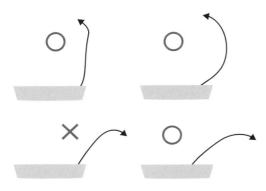

④要注意莖幹的交叉，勿重疊三枝以上（※和交叉的注意事項是相同的）。

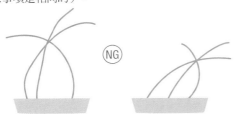

⑤作品底部是較容易加入植物的部分。此構成的本身，並不以過分勉強的交叉為目的。底部有太多交叉，高處交叉較少，甚至是沒有，反而會顯得不自然。尤其是在底部要特別注意，不要過度交叉或重疊。在過去的歷史中，基本上是利用平行的插法。並不是以過分勉強的技巧就能表現出來的構成。

其他的注意要點

留意節奏、配置構圖也是相當重要的。

・不讓花朵呈現單純的排列（階梯狀）。
・不要讓背面像牆一樣擋住背。
・不配置古典的視覺焦點。
・不追求扇形、半圓形、三角形等形狀（互相交錯是以姿態在製作。基本上要避免形成形狀）。

「基本的製作方法及重點」

①剛開始選用約30公分左右的大花器（籃子等）較為適當。

②設置吸水海綿時，要緊靠花器左右兩側的邊緣較好（多製作幾次後就會知道，中央和前後並不太需要吸水海綿）。

③首先，一邊觀察互相交錯的方向，一邊插出外觀（以前是指主軸）。此時，先將大致的大小和空間決定好。外觀的重點在於盡量不讓花器上方的空間變得狹小。

好的例子　　　　　　　　不好的例子

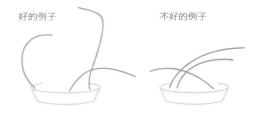

④請記住，比起從重的花開始，（插入順序刊載於第4章），此作品是從「互相交錯」的構成開始製作。

⑤參照文章內所記述的注意事項依序來進行。

彙整

　　「互相交錯」是很適合用來當作進入複雜技巧前初步訓練的主題，可用來作為認識現代插法的第一步。如果閱讀了前述的內容，應該就能清楚了解每個目的的用意是有所不同的。

　　關於現代插法，雖然看似複雜，但其實基本上有著更單純的技巧方向性，且能看起來更清晰明瞭。

　　目的不是「交叉」或「形狀」。先將此種頭尾一致的構成確實學會後，接著晉升到下一個層級。

【技巧】ausbreitend＝zurückführend
ausbreitend（擴散、伸展）

ausbreitend（擴散、伸展）
zurückführend（拉回、引導回<原本的位置>） 也就是代表「進入、出去」的意思。
（文中以A＝Z來略稱）

Dutch and Flemish 荷蘭語&佛蘭芒語

　　眾所周知，花的文化受到1600至1800年代花的繪畫〈Dutch and Flemish〉的影響甚多，現代技巧的流傳也可以是其中之一，吸水海綿的開發更不用多說。也許是因為想呈現出和花的表現一樣，所以才有現今的發展也說不一定。

　　若是將植物以對待工業品之類的態度來使用，也許就無法感受其風情，但如果是日本人，一定能感受到花的豐富表情吧！那麼在剛開始的第一步，到底該學習什麼樣的技巧比較好呢？

　　花的繪畫尤其到了中期和後期，花的表情已經可以被補捉得非常地豐富（在初期時，都是硬直的線條且全部的方向都朝外，到了中期捕捉到漩渦和花朵的表情，後期則表情變得更加豐富多樣化）。首先，請先著眼在花朵的「面向」，你會發現花朵沒有一定的面向，而是有著各種角度、動向。

Peter Paul Rubens繪（Jan Brueghel de Oude）
（圖像提供 UNIPHOTO PRESS）

歷史

　　一旦從生長點長出來的花芽，旺盛地向上生長、擺動，時而像在嬉鬧般，回頭朝向生長點並凋萎……

　　1970年代之後，誕生了導回的構成。但當時，因為該用詞本身的意思，被認為回到原本的位置是不可能會出現的狀態，因此該想法並沒有馬上被接受。其實這也是可想而知，因為植物基本上是生長並向外展開，回到出發點（生長點）是不可能的。

　　但此概念逐漸被廣泛理解，回到花器等出發點的想法被接受，而發展至今。已經變成是理所當然的概念。

Z的圖例

也因此，在過去向外延展的插作設計世界，由neu-vegetativ（新植生）的發展，而具備了更多彩豐富的表現力。

ausbreitend＝zurückführend
實際的運用方法

zurückführend是回到、引導回生長點的意思，和ausbreitend的意思相反。

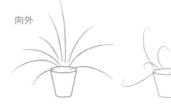

向外　　　　　　　　　　　　引導回

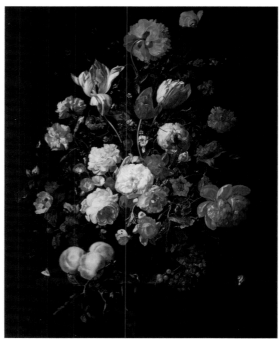

Rachel Ruysch繪（圖像提供 UNIPHOTO PRESS）

　　如果將此兩種效果同時運用在一個作品或商品中。導回效果較為困難，因此必須要更加有效地利用。尺寸大的花器較容易製作，例如橫長型的花器，因為動向主要是朝向左右，所以能輕鬆地掌控。當會製作橫長型的樣式後，可以試著來挑戰圓形等。橫長之外的樣式，花會出現前後的方向，雖然變得較為複雜，但目的是「導回」及讓「花的表情」更豐富。

〔注意要點〕採用橫長花器來製作時，雖然和前述的互相交錯感覺相似，但目的是相異的。互相交錯是構成，A＝Z是表現花的表情的技巧。請將其明確的相異點牢記在心中，再開始製作。

　　基本上是從neu-vegetativ新植生所誕生出的構成，有必要注意密集與擴散。這已經成為1970年代之後的自然風格作品中，所不可缺少的技巧。

〔注意要點〕如同前述的互相交錯，植物若從花器邊緣出來會不容易融入作品，從較內側的位置向外展開較為妥當。此外，當莖幹形成交叉時，如能留意前述的「自然的交叉」，作品的完成度就能相對地提高。

表情

　　A＝Z，並不是只有動態的問題而已，花（植物）的表情也變得相當重要。在此之前「被整理的」、「整齊的」、或是「有規則的」植物表情，都變得更加豐富。

　　隨著植物種類的不同，有些只具有「導回」的動態。像是這一類的植物，在使用時就要更加充分展現它豐富的表情。

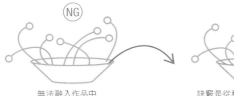

無法融入作品中　　　缺竅是從稍微內側的位置向外展開

能明確看出方向的植物最為合適。像這樣營造表情的方式，不是只適用在此次的樣式，使用在各式的插作設計中也同樣有效果。（請參照Dutch and Flemish的繪畫）。為了使各位能加深入理解，配合下述的情況來說明。

例）花從左右兩側相對的情況

基準例

拉開一點距離也有效果

雖呈上下關係仍有效果（高低差是節奏的基礎範疇）

過於重疊會給人背對的印象，呈反效果且無表情。

例）朝上方和側邊的情況

基準例

從稍微重疊的時候就開始有效果。

稍微超過時也仍有效果。

花的方向若朝上會出現反效果，稍微朝下且略微相對會較有效果。

像前述的作法，能讓花出現過去所沒有的豐富表情。以過去沒有出現的表現為目標，確實地呈現出每一種表情吧！最有效果的方法是，將表情（面向）清晰易見的花朵，使其相鄰配置。尤其是同種類時，效果會更大。

豐富花朵表現力的第一步，就是讓其各自呈現分散的狀態。在單一焦點的插作設計中，每一朵花沒有自己的主張，讓整體呈現出整齊的美感。就如同學校朝會時學生排隊一般，每一個都沒有表現出個性，只呈現規律和規則性，整體所形成的美麗樣貌能轉換成造形設計。

相反的，沒有整齊的排列且隨意分散的狀態，反而容易讓各自的個性表現出來。但有時也可能出現整體不美觀的狀況。此時，尋求一個統一的方法，比如以一定程度形狀的世界來表現等，也是一種方式。如果能讓每一種材料都有豐富美麗的表情，整體也能表現出美麗樣貌，那就太完美了。

關於表情，尤其需要注意相鄰的素材。大多數的情況是，比起互相背對，讓素材面對面，且稍微錯開，能讓表情變更豐富。雖然說讓相離甚遠的素材都能表現出各種表情會比較好，但其呈現出來的效果會比相鄰素材來得弱。

〔製作時的重點〕

①初學者可選用橫長型的花器，有一定程度長度的花器會較容易使用，建議是30公分以上。若使用圓形花器製作時，能有某些造型靈感，則更容易作出開端。所謂的造型點子可以各式各樣，可以是外觀，也可以是資材等。

②設置吸水海綿時，基本上高度要略低於花器口。因為覆蓋海綿的素材會成為問題，因此讓海綿的位置低一點，能自然遮蓋的方式最佳。

・水苔＝營造自然感時可以活用，但在此處無法說是最適當的素材。

・砂礫＝以圖形作品為代表，多被利用在想要呈現出植物動感的時候。

・覆蓋用的葉材＝可能會因此遮擋住花的面向（表情）、動感，因此使用時需要多加留意。

③一開始時就先作出外觀，此方法應該最為容易。利用枝材等明確地形成外觀，如果可能，在此時加入「導回」的動作會更好。

④依照插入順序（記述在第4章），先從重的花開始進行。製作時，考量能在作品中加入多少分量的導回，並注意花的表情。要呈現出花的表情，如果選用本身具有豐富表情的植物，在製作上會更為容易。一般來說，像玫瑰等，容易看出花面朝哪個方向的植物較好。但也有很多像洋桔梗（重瓣或波浪狀）、康乃馨等看不出方向的品種。此時可試著有效地活用葉材。

⑤一邊參照這些注意要點，一邊進行製作。並不是說一定要讓底部呈現稀疏地分散或複數焦點。如果可以，盡可能將所有的素材都平行插入。此外，如果出現交叉時，也請注意交叉的角度。

彙整

參照製作要點，最後應該會形成底部分散的配置、有交叉的作品。如同本章剛開始所寫的，和「表面上」看得見的東西相異，內容才是重要。

為了要作出「導回」或「花的表情」，與其說「特意去安排」，還不如說「不得已」才讓底部變得疏鬆、出現交叉，這才是正確的。將此概念放在心上，才能成為能以植物作出各式各樣表現的花藝師。

模仿相關作品，有一定程度的效果。但如果只是模仿表面上的部分，不僅沒有意義，反而還會成為不良的記憶和經驗。請以正確的基礎為根本，來享受設計花藝的樂趣。

Chapter

6

活用植物

「植物的性格」與「動感」

活用植物的方法有很多。
在第一章「了解植物」中，
說明了以現象形態為中心的「自然秩序」、
植物本身具有的「自我個性」等。
在本章中則是針對植物本身擁有的
「性格」和「動感」來進行解說。

植物的性格與動感

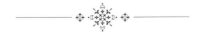

這是兩個單獨的主題，且沒有共通點。
請分開思考與學習。作為一種活用植物的方法，
若能了解「植物的性格」，就能提升內在層面。
如果將「動感」整理運用，就能從外在層面，顯示出活用的方向。

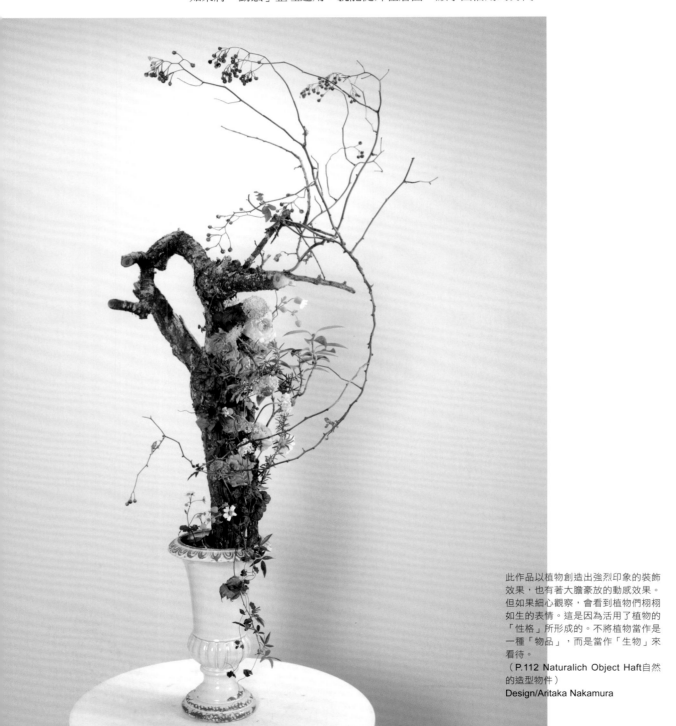

此作品以植物創造出強烈印象的裝飾效果，也有著大膽豪放的動感效果。但如果細心觀察，會看到植物們栩栩如生的表情。這是因為活用了植物的「性格」所形成的。不將植物當作是一種「物品」，而是當作「生物」來看待。
（P.112 Naturalich Object Haft自然的造型物件）
Design/Aritaka Nakamura

植物的表現方式，可以大略分成「內在」、「外在」兩種。內在中的「現象形態」在第一章中已作過介紹，再來是本章的「自然風」，還有一個解釋為「物品」，其他相關的部分，則主要記載在第四章。在本書中具備了全部有關「植物的內在」表現方式的解說。雖然並不是那麼容易理解，但具有其相當的發展性，可以說是最為重要的表現方式。此外，本章中除了表現方式之外，也配合了第一次出現的主題「動感」來進行解說。

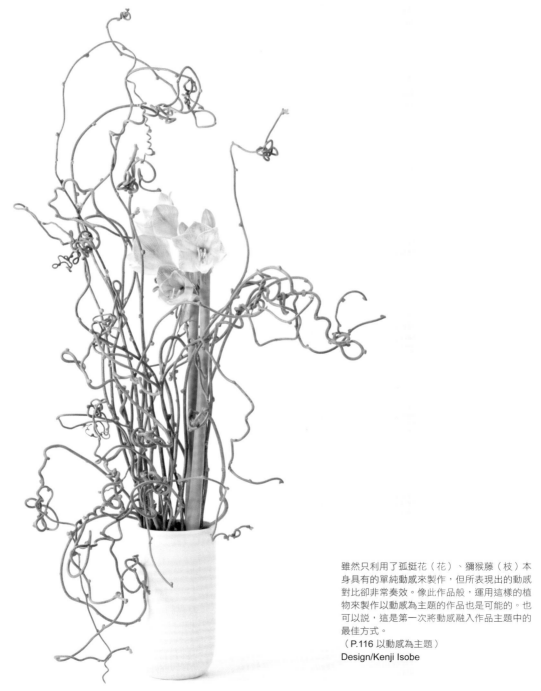

雖然只利用了孤挺花（花）、獼猴藤（枝）本身具有的單純動感來製作，但所表現出的動感對比卻非常奏效。像此作品般，運用這樣的植物來製作以動感為主題的作品也是可能的。也可以說，這是第一次將動感融入作品主題中的最佳方式。
（P.116 以動感為主題）
Design/Kenji Isobe

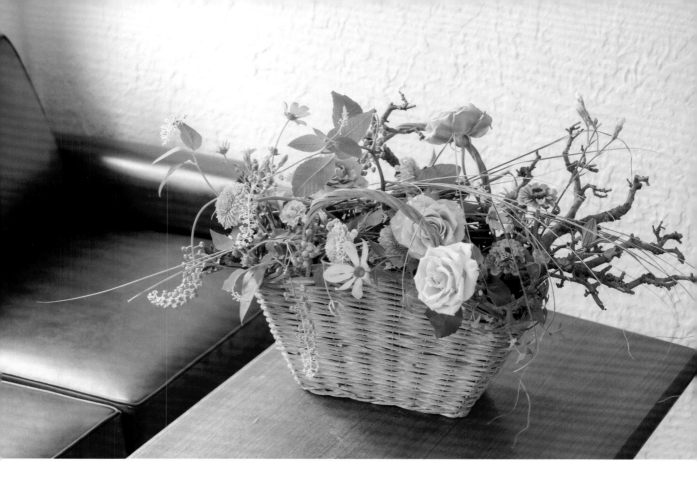

植物的表現方式「自然風」（了解內在）

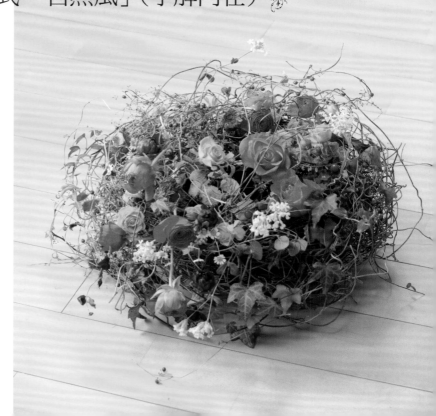

難易度：★★☆☆☆

如果能考量到植物的性格，即使將莖幹的長度縮短到極限，也依然能保有「植物風情」。了解內在，就能在各式各樣的設計中，將其視為「植物」而不是「物品」來運用。這對花藝設計者而言是絕對必須的，一點也不為過。

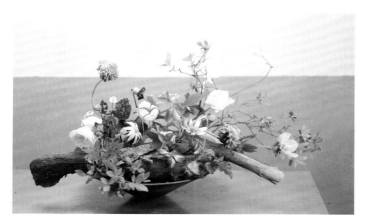
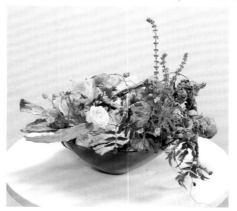

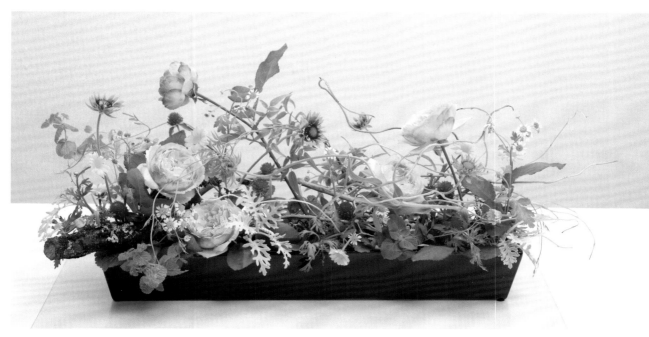

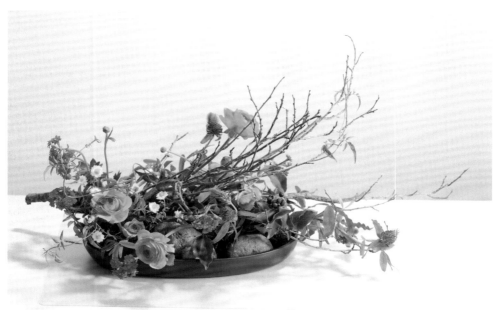

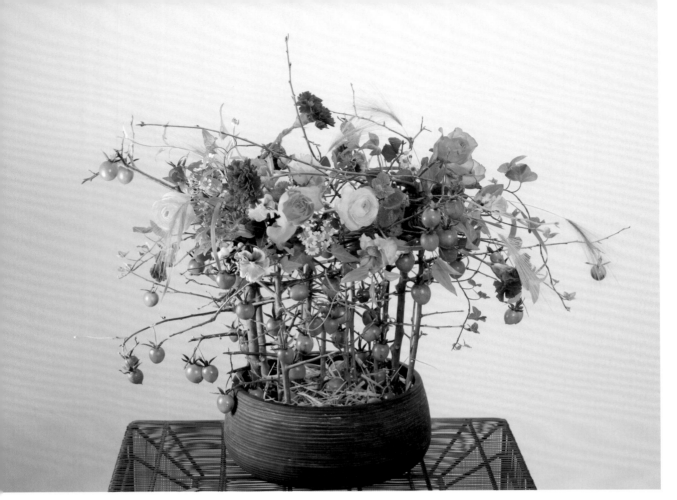

Naturalich Object Haft 自然的造型物件

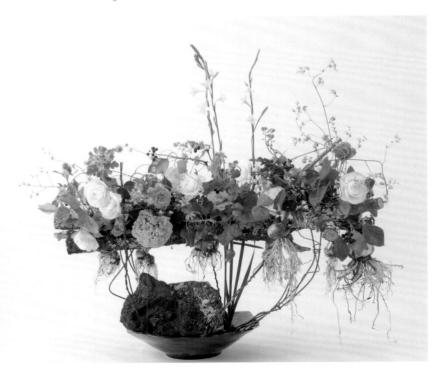

難易度：★ ★ ★ ★ ☆

在基本的造型設計世界中，將
重點轉移到其他的領域（den
Schwerpunkt verlagern），即使是
重點轉移的表現方式，依然可以
活用植物的性格，製作的樣式會
因而有無限擴展。

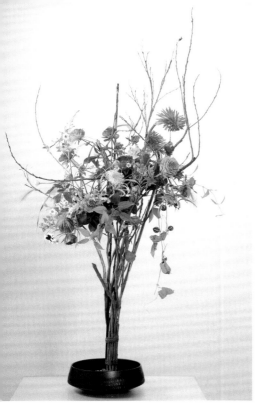

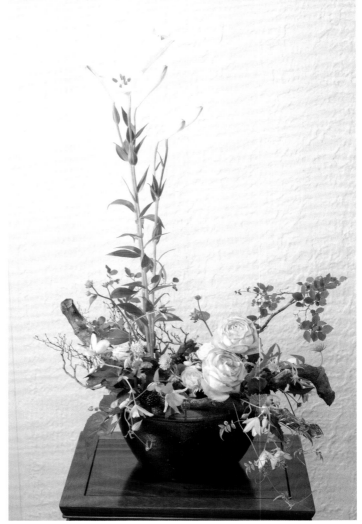

❀ 其他的Naturalich（自然風） ❀

操作方式稍微特殊。也許在基礎範圍中說明會有些難懂，這些是運用了植物的「性格」來製作的樣式。充分利用性格的表現幅度、以及如何用獨自的方式讓表情更豐富等，可以朝多方發展的表現方式。

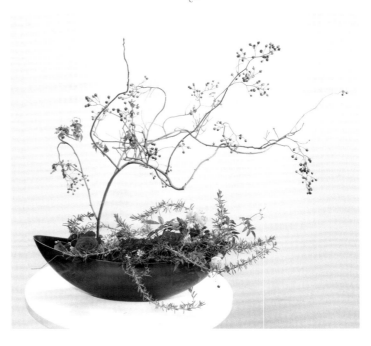

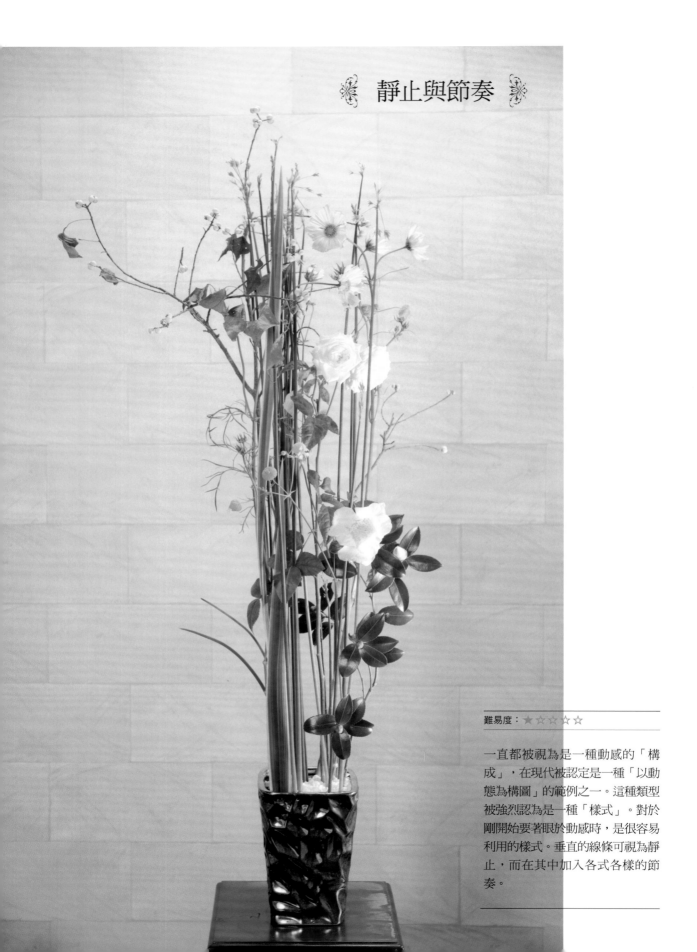

靜止與節奏

難易度：★☆☆☆☆

一直都被視為是一種動感的「構成」，在現代被認定是一種「以動態為構圖」的範例之一。這種類型被強烈認為是一種「樣式」。對於剛開始要著眼於動感時，是很容易利用的樣式。垂直的線條可視為靜止，而在其中加入各式各樣的節奏。

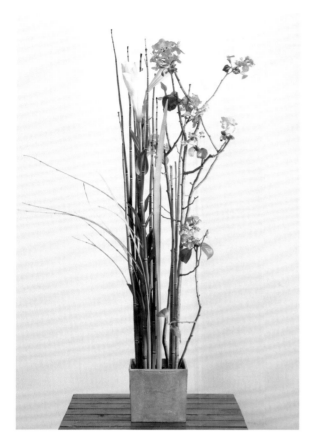

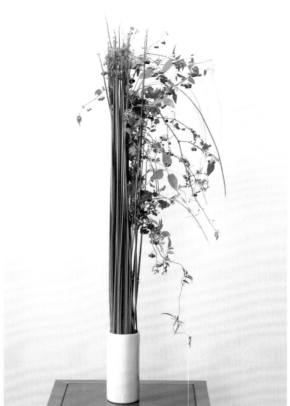

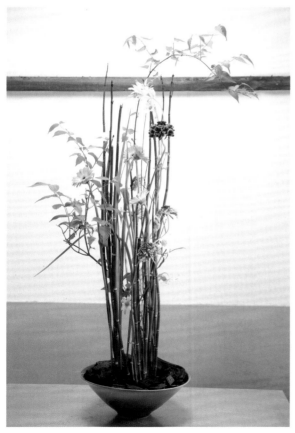

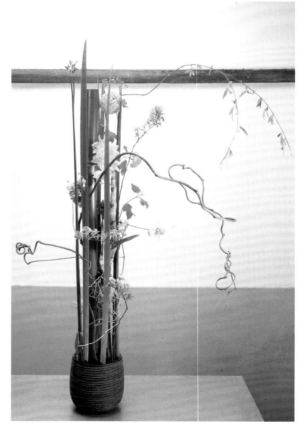

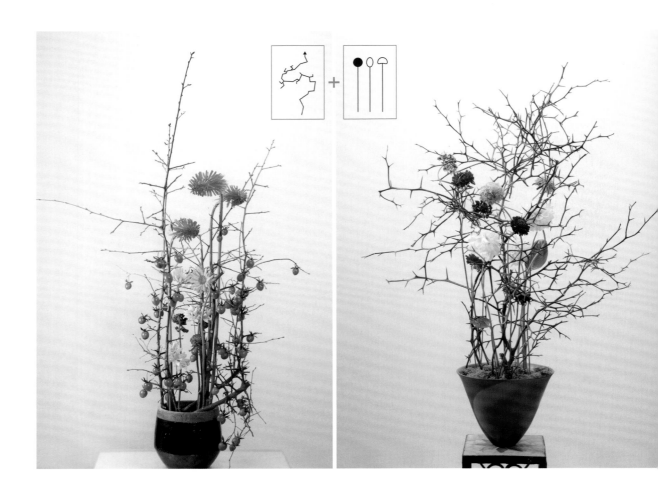

❀ 以動感構圖 （Bewegung Motiv） ❀

首先將植物的動感作分類、統合，
再進行整理。目的主要在觀察該動
感的類型，能轉化出什麼樣的作
品。如果能理解植物的動感，就能
延伸出各式各樣的表現。

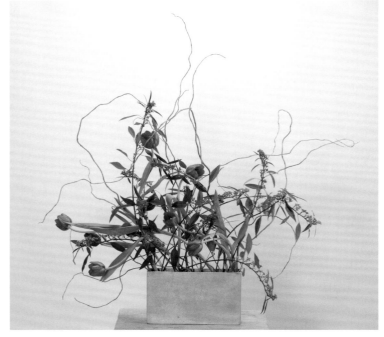

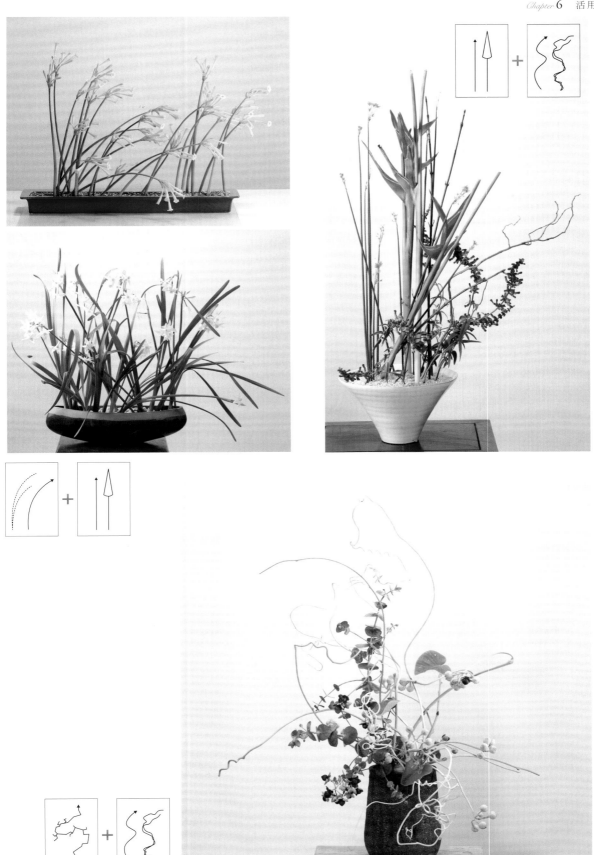

◎理論

「個性」・「性格」・「表情豐富」・「靜與動」

◎重點

「植物的表現方式（自然風）」・「靜止與節奏」・「與花器的關係」・「動感」

為了要靈活運用植物，在第一章裡針對現象形態和生長式的表現方式進行了解說，當然也還有其他各種活用植物的方法，其中幾個最為重要的活用法將在本章中說明。大致分為兩個內容，其中一個內容是以內在層面表現植物，對我們而言，最為重要的是對其「性格的考量」進行定義。另一個內容則是針對植物的動態進行研究。兩種都是活用植物的手法，但因為在概念上（內在與外在）有極大的差異，因此將其視為兩個主題來學習。

自然風（了解植物的內在）

對運用植物做造型的我們來說，這是不可欠缺的觀點。必須要去思考各個植物本身所具有的個性、性格。方式有好幾種，但並非單憑感覺來決定，而是先從了解植物開始。也就是說，以植物來設計時，必須要先知道最根本的基礎在哪。在一無所知的情況下開始進行植物的設計，會在所有植物都還沒有被活用到時就結束了。相反地若能了解植物，在製作各式各樣的設計時，也就能活用植物，不是憑感覺，而是有明確的概念。並不是像寫方程式那般，植物的分布率沒辦法以數據來表示。此外，如果使用的是人造花，就更需要了解，為了不製作出像紙團或塑膠的塊狀，有必要熟知植物本來所具有的個性與性格。

●從歷史中來了解

在過去，自然風表示一種自然的程度，從自然的本身開始，到將植物視為「物品」的階段之一。當然，這是不可否認的，因為能有提高活用度的分類方法並不是件壞事。跳脫教科書的學習，嘗試如何詮釋及實踐融入更多設計的「自然風」。

以下是在1990年代時，被分類而成的「自然程度表」。先暫時不提此表在現代有多少效果，透過此表可以清楚地知道，植物是如何被定位在「物品」與「植生」之間。

自然風也是以同樣的定位來進行。

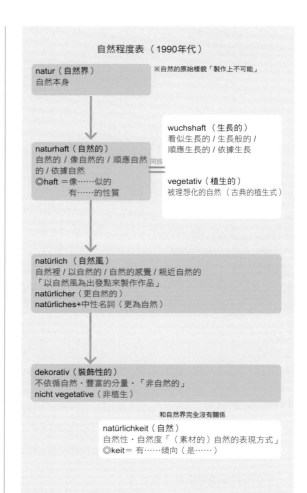

自然程度表（1990年代）

natur（自然界）
自然本身
　　　　※自然的原始樣貌「製作上不可能」

naturhaft（自然的）
自然的／像自然的／順應自然的／依據自然
◎haft＝像……似的
　　　　有……的性質

wuchshaft（生長的）
看似生長的／生長般的／順應生長的／依據生長

vegetativ（植生的）
被理想化的自然（古典的植生式）

natürlich（自然風）
自然裡／以自然的／自然的感覺／親近自然的
「以自然風為出發點來製作作品」
natürlicher（更自然的）
natürliches＋中性名詞（更為自然）

dekorativ（裝飾性的）
不依循自然・豐富的分量・「非自然的」
nicht vegetative（非植生）

和自然界完全沒有關係
natürlichkeit（自然）
自然性・自然度「（素材的）自然的表現方式」
◎keit＝有……傾向（是……）

[natur]指的是自然本身，就算我們以水盤等來表現，也無法呈現出來，因此在製作上不可能。[naturhaft]有考慮到植物的個性，以接近自然的狀態來製作。所謂個性，可以簡單解釋成「現象形態」，所以第一章的現象形態與生長式，第二章的非對稱等大部分，都可歸類於此。

[natürlich]以自然為出發點，表現出自然風，即使植物的現象形態消失，但性格仍依然存在。

因為是以自然界為出發點，時而配置枯木，或加入虛構的根部等。但若只是以自然界為出發點，活用的變化會受限制，在花職推廣委員會

裡，將其定位為「自然風」，省略自然界的出發點。

　　[dekorativ]植物多被用來作為裝飾，在現代，因植物被當作物品來表現，因此較適合以「物品」來標記。在1990年代時，曾以「非植生」來標記。

　　[natürlichkeit]（植物）素材的自然表現方式。和自然界完全無關的表現方式。詳細內容將會在花藝設計基礎理論學3「基礎的完成」中向大家介紹。

個性（personality）

就理論上來看，在第一章裡所學到的現象形態或許已經足夠。能活用個性，就能將植物呈現出接近自然界的狀態。從情感層面來看，如果能更加深入地觀察植物，從植物的生長環境中，發掘出每一種植物的個性，例如，留有傷痕、歪斜、乾枯等狀態的植物。即使沒看到當下的情況，也能感覺得出是某些原因造成的。要表現植物的整體姿態時，就要全面性地活用到個性。當然也有可能僅是些微的方向和角度，就讓該姿態變得一文不值。關於本章所說的自然風，即使是個性消失，也不會有大礙。只要確實記住個性和性格的差異。

性格

單從理論來看，能依據每個植物所具有的「形象」與「印象」來判斷。以某種意義上來說，也能轉換成想要表現的「長度」、「角度」、「茂密程度」。

性格範例
請作為基本指南來參考。

<繡球花·雪球花等>
由小花組成的集合體，又圓又大的性格，即使只有花頭的部分就足以表現，但如果縮減小花的集合體，性格也會連同消失，植物本身的存在也會不見。

<標準型的玫瑰>（中型玫瑰）
特徵是其多重花瓣所層疊出來的姿態。像不凋花，六朵裝在一個盒中，一般的客人也能認得出它是玫瑰，因為它留有強烈的性格。像此種類的玫瑰，即使沒有花梗仍然具有植物的存在。但如是杯型或單瓣玫瑰，若看不到花梗就無法表現出性格。

<康乃馨>
有著特殊質感的康乃馨，如果沒有花梗，就難以判斷是否為康乃馨。這是因為性格被移除所造成。也就是說康乃馨必須要看見花梗。撫子花等也是，使用時一定要留下花梗。

<洋甘菊>
只有單獨一朵，並無法表現出性格。像這類的植物，需藉由群生在一起，性格才會出現。使用時要有某種程度的量，並使其有茂密狀。

<百合·石蒜花·小蒼蘭·劍蘭等>
如果將它剪短，或使其傾斜一些角度，性格就會隨之消失。因植物的個性強，性格也會有同樣的價值。屬於不適合剪短或傾倒的植物，是必須要讓整體姿態（Gestalt）都表現出來的植物。

<柏類·小海桐等>
不管是短或長，都需要有聚集的存在感。使用此類植物時，要有一定程度的茂密狀，才能製造出存在感。

理解每種植物各自的性格，並加以活用，這是要製作自然風作品時的祕訣。作了什麼樣的安排會讓「性格」完全消失變成了「物品」，關於此點有必要認真地研究。正因為正確解答不會只有一個，這正是這個課題有趣的地方。

從感情層面來細心地觀察植物，就能清楚地看到每一種植物原本所具有的性格。比起個性，更為深入且更加感性，也會因人的感受性不同而出現個人差異。

剛開始的第一步（最初的製作類型）
在此將初步容易進行製作的類型作了注意要點整理。請參考並試著踏出製作的第一步。

▼技巧
建議在一定程度上還是要遵守以自然界為出發點的歷史發展。即使是虛構，也要從自然界中可能存在的氛圍開始進行，是最好的。使用第5章所介紹過的ausbreitend＝zurückführend（擴散與導回）技巧非常適合。這是因為植物擁有各式各樣的方向性（動向），（藉由此種技巧作出導回，讓植物表情更加豐富，更能表現出各自的性格，請再次參照此章節。）無方向性也是新植生的一種，為了不忽略作品的空間安排，可在作品中運用「密集與擴散」。

▼長度（動感）
為了讓植物的性格能一眼被看出，最好思考要用多少的長度適合。這裡說的不是修剪的長度，而是讓人觀賞，在作品中呈現的長度。重要的是，以肉眼能看到一定程度的姿態。（Gestalt 是指的是植物整體的姿態，但在此處，若只有其中一部分也無妨，我們該去思考能表現出該植物性格的長度為何。）植物如果重疊、或是安排在茂密的區域裡，就無法看出植物的整體姿態。依情況，有時就算只有交叉，也可能會使其姿態無法表現出來。要考量植物的長度，也要同時注意植物本身的動感。有些植物是必須要能看到某種程度的「動感」，其「特徵的動感」才會顯現出來。

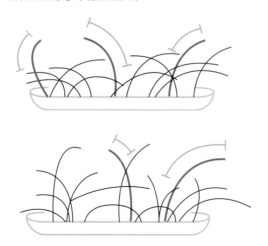

紅線的植物能被看到的長度，約只有綠色線條的部分，而非實際的長度。若要表現姿態，被遮住或交叉都是NG的。

▼角度
有些植物只有在筆直的站立時姿態才能表現出個性。我們有必要去觀察、感受每一種植物，並且思考該植物能承受多大的角度。

▼Bush（茂密狀）
有些植物必須要運用茂密狀來表現。因此在使用該類植物時，要使其能密集在一起。而密集的程度則依植物種類會有所不同。

表情豐富
如果想要精通自然風，了解植物的內在是件相當重要的事。也許最初的第一步並沒有那麼困難，像是活用植物性格的方法，非常的重要，利用植物來設計時必須要掌握基礎理論。入門時透過文章的閱讀，針對每一種植物去思考並非難事，但這是沒有終點或結業的理論。多以情感層面來看待植物，或常常思考要怎麼作才能讓植物的表情更豐富，我相信必會從中得到各式各樣的發想。

●歷史 —Ausdrucksvoll（表情豐富的）—
Franz Kolbrand（費朗茲・科布雷德）
1892—1952

德國的平面設計師，特別是以書的插畫而著名。於1925年時設立花卉藝術專門學校Weihenstephan，並於1926年領導了花藝的高等課程。1937年時出版《Der Grün und Blumenschmuck（葉與花的裝飾物）》。在當時，有很多的花藝造型是以鐵絲來綁束，植物各自的優點都被抹煞了。因此，費朗茲提出了這樣的想法：植物是什麼？植物或許有很多想傳達給我們人類知道的訊息。但植物到底想告訴我們的是什麼……如果將植物以人類來比擬會變成什麼樣子？會出現什麼樣的表情？想利用植物作設計時，是以冷峻的形象、還是愉快的形象……等，他同時也提出了這樣的論述：『所有的植物中都充滿活力，都有豐富的表情。』

花名	有什麼樣的感覺・表情
白色海芋	正經・冷冰冰
劍蘭	男性般的嚴厲・不友好
香豌豆花	花形讓人感覺到女人味帶有淘氣氛圍的優雅
番紅花	猶如開心的孩童
仙履蘭	高貴的花形卻有沉穩的色彩
天竺葵	平穩且和藹可親的印象
橡樹	自大的態度
大理花	顏色和花形帶有優越・華麗的感覺
三色堇	猶如開心的孩童
陸蓮花	顏色和花形給人優越・華麗的感覺
百合	表現出猶如驕傲貴族般的特色
芍藥	華麗的感覺、奢華且豐富的顏色和花形
紅玫瑰	表現帶有感情的生命
菊科	庶民類型・強而有力・純樸

以上是從費朗茲的研究中所撰寫出來的，尚有其他相當多的描述。但不希望各位死記上述的內容，因為每個人都擁有和別人不同的意見，能融會交流是非常重要的，請將此表格僅視為一種參考。

在費朗茲的想法中，植物裡都存在著精靈，因此運用植物時必須要讓精靈能夠表現出來。此涵義也等同於要考慮植物的性格。也許很多人會感嘆說「根本看不到精靈」。但重點不在於實際上看不看得見，而是在看到植物後如何去感受。

例如德文中的名詞有陽性名詞、陰性名詞、中性名詞等區別。大多會依照其自然的性別來使用，但不一定是絕對，有既定法則存在，因此在學習德文時，就有必需要連同法則一起記住。

像德文會給「物品」賦予陽性、陰性、中性的性別，我們是否也能用這樣的方式來看待我們所運用的植物。也許也能給植物定義性別、年齡、性格等等。例如：
・鐵炮百合：女性、25至40歲、高貴有氣質的美感、苗條的感覺、猶如聖母瑪利亞般的象徵。
・香豌豆花：女性、4至10歲、天真活潑。
・海芋：中性、帶有型男氣質的女性、20至40歲。
・小蒼蘭：中性、15至30歲前、年輕充滿希望的感覺。
・洋甘菊：中性、黑暗中的光明、春天、協調性等。

像上述般，想像空間的發展會變得越來越有趣。並非只是單純記住植物名稱，而是分別去感受每一種植物。像玫瑰這種有多數品種存在的植物、因不同的生長環境，也會帶給人不同的印象。如何去感受、如何去表現，也許這取決於設計者豐富的心靈感受。為什麼說植物進行設計時的活用方法是沒有終點的，都是因為來自於情感、有豐富表情的因素。剛開始時，從活用植物性格入門，等對植物有一定程度的熟悉度之後，再開始依據更深入的情感層面，來研究棲息於每種植物中的精靈，也是種不錯的方式。有可能在開始第一步，出現性格表現和（以轉換成長度來表現的事例）有相衝突的情況。希望各位將此點也考量在內，好好地與植物透過豐富的情感、豐富的表情來融合運用。也許每一個人都會有不同的答案，當然正確解答不會只有一個，此點就不需要多說了。

實際上，讀者該如何去發揮想像，像費朗茲以插畫來表現植物中的精靈一般，如何活用植物的精靈、或是以情感面來接觸植物，我想這就是想法的關鍵之一。就像下方的插畫般。不是為了要將形象固定化，而是作為如何去發揮想像，如何去詮釋的一種參考。

願大家也能以溫暖的情感來看待植物。

彙整

要學習「自然風」的表現方式，就必須了解植物。而在思考如何表現植物，如何孕育其中的情感時，像「感性」這種便利的詞語就出現了。在花藝設計的世界中，感性這個詞語常常會被使用。有好的時候，但有時反而讓事物變得曖昧不清，因此不希望隨意地以感性這個詞來帶過。只是，關於此章中植物的性格，最終還是會回到情感層面。多數人也許會有疑問：所謂感性到底是什麼？這個問題的解答在於「培育感受性」。喜怒哀樂也是其中一種。以吃飯為例，不是速食或一成不變的食材，而是去品嘗當季的食材，依季節變化吃法、享受的方式。因為如果每次都是相同的環境、相同的味道、相同的飯友，就很難去培育感受性。到處觀賞美的事物也是一種方式，多增廣見聞，在樂趣中培育感受性是相當重要的。

當他人提出和花藝設計有關的問題，或接受他人諮詢時，請不要輕易使用感性這個方便的語詞，如果問題是有解答或選擇性時，請盡可能具體來回答。

靜止＆節奏（Statik－Rhythmik）

要學習植物的動感，最初多是從「靜止與節奏」的組合開始，這也是以動感為主題的一種樣式。比起近似黃金分割的比例，依照設計者的感覺所作出的比例會更有效果，也因此可以發展出很多動感的主題。過去曾被定位在「構成」，但在現今，則被視為「動感效果」的其中一種樣式。如果想用更少的信息學到很多東西，你可以在這裡將其視為一個簡單的模式，先繼續到下一個「動感」的主題。

樣式 靜止與節奏

Statik（靜止）指的是停止、不動的狀態。在這裡可以將其單純視為垂直的狀態。植物多以紅水木、木賊、太蘭等類型的植物為主。在靜止狀態中，盡可能加入有節奏的配置，就能營造出緊張感，成為優良的作品（並非均等就等於NG，有時也會有均等的安排較為合適）。

此外，讓頂端對齊，會加強「靜止」的印象，但如果印象過於強烈，又會出現無法加入節奏的情況，此點要特別注意。而中央高，會使人聯想到金字塔的造型設計，也要盡量避免。

中央略低，或是移除中央部分，被視為是成功作法的範例，因而常被使用。另外，沒有必要將作品整體都插入，即使只有單一邊，也能形成靜止。

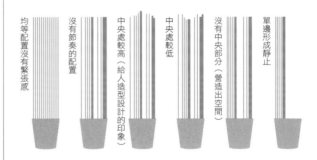

Rhythmik（節奏）也可以說為是動（Dynamik）。對象是垂直的線條（靜止），只要能使其添加變化，以何種方式都沒有關係。搖曳的線條、扭曲的線條、斜向的線條或混和的線條，無論加入什麼，都會產生「動」，也就是「節奏」。

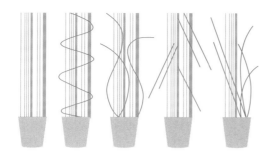

就理論而言，因為很簡單，所以馬上就能試著挑戰製作。但若想製作出有緊張感的作品，就必須要經常考慮到「靜與動的平衡」。在此處因為只單純考慮到「動」，所以並沒有那麼困難。關於平衡，「50％：50％」的比例恰好能取得均衡，但若讓靜止的比例稍微增多，就能營造出適切的緊張感。

雖然能作出各式各樣的表現，但剛開始很重要的一點，就是著眼在「植物所具有的動感」。在情況下還可以獲得「Graphic圖形效果」等其他的效果，希望大家能試著以不同的樣式來製作。

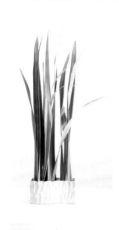

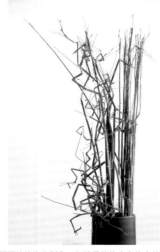

靜止與節奏，可以只利用一個種類的植物來製作。無論是植物本身的自然姿態、或經由人工使其彎曲的姿態，能運用自然或物品來製作的一種樣式。

與花器的關係

像這種「高長型」的設計，基本上深型的花器最為適合。雖然也會使用淺型的花器或水盤等特例，但這種情況較少。

此外，隨著花器的比例不同會給人不同印象，必須要考量到花器口徑。特別是下方較細窄的花器（花器口

寬下半部變窄），需要考量要將植物配置何處，才能讓側面看起來均衡協調。

雖然無法斷言，但如果使用的是下方寬的花器，即使將植物插滿到花器邊緣，也不會有太大問題。但下方窄的花器，就有需要考量的地方。此問題在於花器口徑和底部面積的關係。在花器口製造出帶有緊張感的空間也是一種方式，哪一種作法較適當，需要視每一個作品的內容再來作衡量。

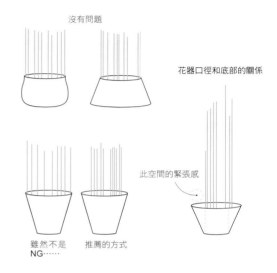

沒有問題

花器口徑和底部的關係

此空間的緊張感

雖然不是 NG……　推薦的方式

接下來的內容和本次的主題沒有直接關係，基本上，因花器形狀的不同，依照輪廓、動向、擺出的方式等會產生出不同印象（基礎）。通常，較閉合的花器緣口，非常適合垂直直立、或朝向內側封閉的輪廓。而垂直直立的花器運用上也相同。另一方面，很多「開放型的花器口」，本來是為了要讓植物能大大地向外側擺動而製造。但在現代，有時會刻意違背此法則，所以並非是絕對的理論。

也有少數的特例，較閉合的花器口但植物是從略接近中央的位置向外擺出，這樣的情況則不歸屬於此。

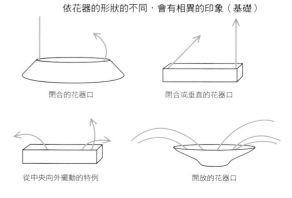

依花器的形狀的不同，會有相異的印象（基礎）

閉合的花器口　　　　　閉合或垂直的花器口

從中央向外擺動的特例　　　開放的花器口

以動感為主題

單純只以植物的動感作為主題。雖然這個主題有點老舊、沒有現代感，但對於剛開始要學習動感的人，此主題是絕佳的理論。因此本節以「了解動感」為主題。

如果記住理論，一個主題就能作出幾十個、幾百個樣式，以少許的時間、少許的行動、少許的理論，能形成多數的「樣式」。但如果是從圖片般的「風格」入門，就有數不盡該記住的事。前述的「Statik-Rhythmik 靜止與節奏」也是以動感為主題的一部分，也稱為一種樣式。

動感的分類

自古以來一直沒有改變過的主題，如同左半部般，由八種動感所形成。即使是不同的素材，也可能用同一種動感來運用。也許這八種再細分會比較好，但本節是依循這個20世紀遺產的想法來記述。

這些也會被分成主動的（Active）和被動的（Passive）的方式來表記，但在實際運用上沒有必要刻意去區別，反而易造成困惑。因為無論是哪一種動感，都能成為主動的、或是被動的。就分類學上的觀點，在此不將其作區別，只單純將其視為一種動感。

活用方式

以動感為主題時，去思考僅以一種、或兩種的植物，能形成多少動感的變化。剛開始以簡單地手繪就足夠，再從中尋找含有多少的可能性搭配。實際上如果畫成表格來看，可能會更容易理解。也許在這些組合中，有些是看不出任何的可能性。當然也可以參考過去的優良範例，但如果是藉由自己的摸索而得到的東西，相信能更深入理解，且更能活用。建議可以先試著畫出像下方的表格，再實際進行作品的製作。

動感的型態
Bewegungsformen

aufstreben-entfaltend
向上生長＝展開

aufstrebend
直立‧向上生長

aufstrebend mit runden Endpunkt
向上生長‧頂端呈圓形

Spielend
蜿蜒‧遊戲般

brüchig
脆弱‧易壞

ausschwingend
搖曳般‧弓形

Abflieβ end
向下流動的

lagernd und lastend
休息和靜置

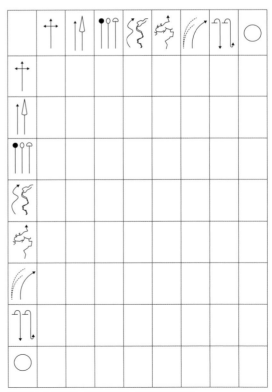

畫出像上方的表格，嘗試去思考一種至兩種的變化。

動感只有一種時　　　　　　動感有兩種時

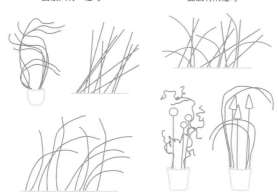

備註 🖊

　　在解說「動感的型態」的資料中，通常會連同花的形態一起記述，所指的是將植物以線狀、塊狀、分散狀、特殊形狀等花的形態（形狀）來表示。這是在「塑形」時必要的情報，但在今日的花藝設計中，不以此方式進行分類。此外，本書是為已具有一定程度的習花人為對象所撰寫，如果認為這些概念在日後也會用到，在開始進入本書的研讀之前就應該要先行了解。

※是「構成」、「插花（Gesteck）」的同類，與造型設計（arrangement）的手法分開來思考。

彙整

　　例如，只需一個主題，即系統的「運動主題」，你就可以一次學習100種圖案和1000種款式。

　　僅僅只需一個主題，如果是以「動感的構圖」的理論作為題材，就算是100種的樣式、1000種的風格也能一口氣學會，因為這個主題已經被研究了至少60年以上。這不是某種意義上的「竭盡所能」嗎？如果是從過去的優秀作品中學習，就必須要學幾百種的「樣式」。但如果是當作一種理論來學習，就能將這些都一併學會。

　　反觀之，這可能也意味著「沒有新的可能性」。但以目前的現狀來說，在初步想要進行「動感」的研究時，除了目前這種「動感的構圖」以外，沒有其他更好的理論可以取代。在「動感的型態分類」上也許會讓人感到有違和感，但作為下一個進程，這是與植物更進一步的接觸。認識一種植物，將它的動感「純化（抽象化）」後描繪出來，加入類似或相異的動感，這就是完成動感構圖

的方法。動感最多只使用兩種，不超出三種以上做研究。因為如果加入了三種以上時，大多會變成造型設計，形成出調和，這是因為它們可以被視為一體。

一個好的作品中不可缺少的是什麼＝價值

　　毫無問題地我們可將其作為主題來處理，但經常會出現以「動感的主題」的作品中缺少某些東西的情況。為什麼會出現這樣的情況，我想也許是因為，全部心神只放在動感上，卻忘記了最重要的作品「魅力」。也有可能是因為和造型設計不同，沒有「焦點」，很難形成構圖流向的緣故。當著眼在製作「動感」時，如果也能注意到下方的任何一點，就能作出更好的作品。

▼**有效果的花（植物）**：運用價格高的花、或特別的花（植物）（並非是說效果與價格呈正比）。

▼**特殊的花（動感）**：運用特殊的花、或特殊的動感。

▼**顏色**：顯眼、能成為注目焦點的顏色或配色

▼**密集**：因沒有焦點的分佈，所以製作出密集度高的部分。

其他的參考作品

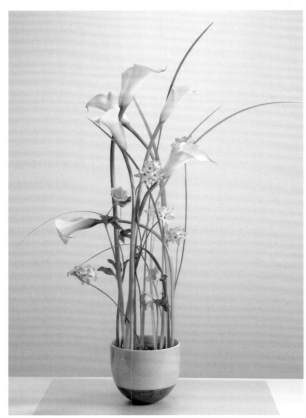

以「動感為主題」的作品中，常會出現和「靜止與節奏」沒有差異的表現。從此範例中可清楚地了解「靜止與節奏」也可以是其中的一種樣式。

以動感為構圖來製作的類型，大多會運用到第5章裡「互相交錯」的技巧。是相容性高的組合方式之一。雖然出發點的「主題」、或概念不同，但常會作出相似的作品。也請參照P.97的互相交錯。

該如何去運用「休息與靜置」……這是一個非常簡單易懂的範例。

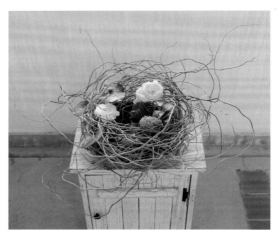

動感的調和

我們在第4章的標題處張貼了關於「動感的調和」，在本章中，將針對動感進行解說。

●靜與動　Dynamik（Active）＝Statik（Passive）

靜與動，無論在製作什麼樣的作品時，都不可缺少的理論型態。不管是初級或高級，或只是進行研究，都非常重要的項目（理論）。可以說是在所有用植物來構成的造型物（造型設計・花束・造型藝術品）中，一定會出現的理論。如果能將其達到協調，就能作出充滿完美緊張感的作品，因此必須針對此兩者的特性進行了解和操作。

動的要素（＋面）	活動的・躍動的・野心的・精力充沛的
靜的要素（－面）	不安定・軟弱・不滿

如果靜的要素多時，會作出無趣、安分、容易看膩的作品。動的要素多時，則會作出紛鬧、混亂、讓人無法忍受的作品。要讓兩種要素達到最佳協調的狀態，大多認為原則是讓平衡點位在兩者的中央（過去一直都被認定略偏向靜的要素為佳）。

靜與動之間的平衡不僅限於動感的世界之中。

要素	動：Dynamik（Active）或輕		要素	靜：Statik（Passive）或重
形狀	非對稱形・鬆散的形狀		形狀	對稱形・明確的形狀
色彩	色相以黃色為中心的鄰近色 和淡色調等		色彩	色相以紅紫色為中心的鄰近色 深色調至暗色調
質感	粗糙・不光滑・有紋理的		質感	柔順・光滑・沒有紋理
動感	有・紛鬧		動感	無・單純・硬直
大小	小（細）		大小	大

雖有各式各樣的活用法，在此就用最簡單易懂的「動感」來解說。

●動感的調和（靜＆動）

動＝Dynamik（動的）、Active（主動）

靜＝Statik（靜的）、Passive（被動）

如同前面所說，大多數認為靜與動的平衡點若位在中央的時候，會產生出恰好的緊張感。正因如此，出現了只要加入動和靜就好、或只要作出平衡就好的解釋。但如此一來就形成了對比的世界，無法營造出原本該有的調和。因此，花職推展委員會將「靜與動」的理論作了更新（2013年）。

請一邊參照左下的圖片「靜止＝節奏Statik＝Rhythmik」，一邊參考動態的分布。如果是這樣的狀態，對比會顯得搶眼，無法作出均衡協調的作品。

仔細看分布圖，就會清楚知道整體的Active和Passive分布在相距甚遠的位置，而形成了「對比」的結果。

此時，若試著將紐西蘭麻改變角度，呈現出來的不只有視覺上的、還有平面的動感，分布圖就會出現下方的變化。

在右下的作品中，紐西蘭麻的位置產生了改變。也就是說，「動的要素」出現了些微的變化。因此讓作品充滿緊張感，且又均衡協調。

從這個範例中就可以了解，如果靜與動的「擺幅」大，就無法形成調和，而會作出「對比」或「平衡崩壞」的作品。

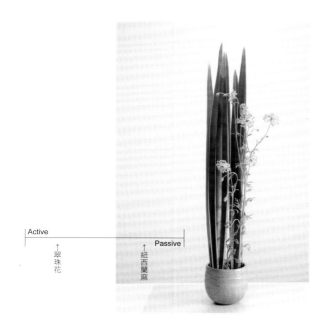

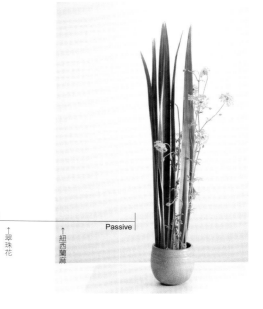

Active ——————————————— Passive

←石蒜花 紅藤　←蔓梅擬 寒菊　←星點木或玫瑰的葉 玫瑰　方型的石板

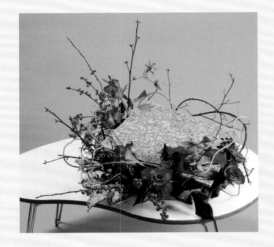

● 以平面和立體為主題的作品

● 由平面和立體形成對比世界的作品

如果是對比為目的時，像此類的作品沒有問題

Active ——————————————— Passive

←石蒜花 紅藤　←蔓梅擬 寒菊　←星點木或玫瑰的葉 玫瑰　破裂的石板

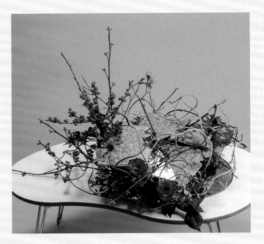

● 以平面和立體為主題的作品

● 刻意讓平面和立體曖昧不明的作品

● 具有調和的作品

絕對不會出現在對比主題中的作品

當然，也可以刻意將此理論反向操作。從過去到現在，觀感的違和感都將因這樣的分析而變得明確，這適用於任何作品或商品，建議可以多觀察各式各樣的表現方法。例如：

・減少動的或靜的要素。
・將靜的要素轉換成動的要素。
・加大作品，將靜的要素轉換成動的要素。
・在靜的素材上加入動的要素。
・營造出明確的對比。

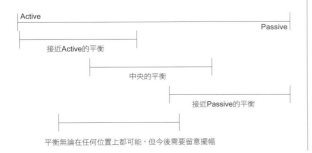

Active ——————————————— Passive

接近Active的平衡

中央的平衡

接近Passive的平衡

平衡無論在任何位置上都可能，但今後需要留意擺幅

「動態的調和」這個主題從基礎到研究（高級），都是活用性相當高的理論。就如同這裡所學習到的，基礎理論無論在任何狀況下都是重要的要素。

因此需要確實地去牢記形成調和的「靜與動」理論型態。

●彙整

靜與動的平衡能在任何的作品中轉換，需要從各式各樣的角度來考量。尤其是「動感」，若能用本章的理論去思考，就能在剛開始的企劃階段（收集花材的階段）時，清楚知道是否能形成調和。關鍵就在於如何以「動的要素擺幅」來調和作品。如果過去曾遇到有違和感的作品，請再一次，利用這個理論去思考研究，相信你會發現相當多過去所不明瞭的部分。而這也是今後花藝設計中的一個基礎理論。

a la carte

設計・造型
範例演繹

第一章至第六章的基礎內容能轉換出什麼樣的作品……
在本章中將依據花藝設計・造型的重點摘要，
向各位介紹各式各樣的作品範例。

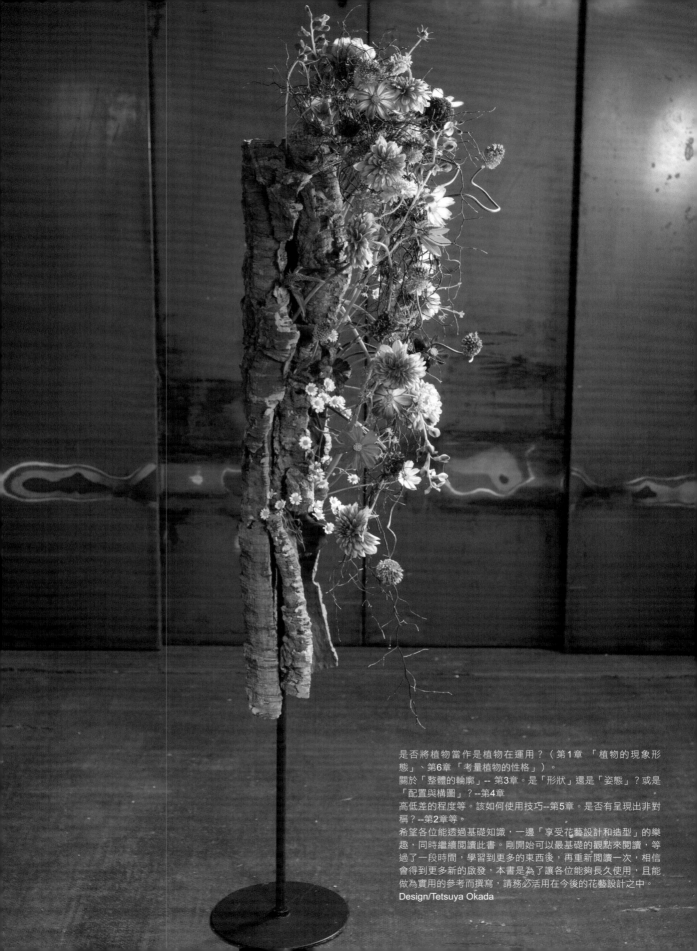

是否將植物當作是植物在運用？（第1章 「植物的現象形態」、第6章「考量植物的性格」）。
關於「整體的輪廓」-- 第3章。是「形狀」還是「姿態」？或是「配置與構圖」？--第4章
高低差的程度等。該如何使用技巧--第5章。是否有呈現出非對稱？--第2章等。
希望各位能透過基礎知識，一邊「享受花藝設計和造型」的樂趣，同時繼續閱讀此書。剛開始可以最基礎的觀點來閱讀，等過了一段時間，學習到更多的東西後，再重新閱讀一次，相信會得到更多新的啟發，本書是為了讓各位能夠長久使用，且能做為實用的參考而撰寫，請務必活用在今後的花藝設計之中。
Design/Tetsuya Okada

基於本書內容而形成的主題。有一個具象的主體，它的設計製作和形成是為了捕捉那些純化和意圖而成的。切成輪狀的竹子，被細心地綑束，構成一個能自行站立的作品。偶然的是，本書最後一頁的作品，也是運用了同樣的主題。不同作者有不同的條理，作品也隨之有不同的變化。這也就是表現世界中能產生的箇中樂趣。

（P.141 Floral ART）

Design/Kenji Isobe

設計造形
的範例

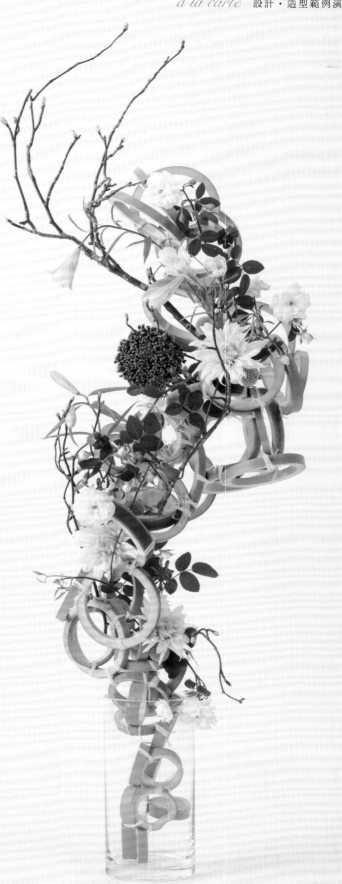

 # 將焦點轉移到其他領域

將焦點從一般常見的位置，轉移到其他的區域，就有可能讓視覺效果出現新的變化。每一個作品的表現、風格、主題雖然各式各樣，但最初的出發點，都依循這個單純的共通主題。

如果只考慮到位置要「高一點」，就無法有更多的發展。儘管只是單純地移至「高的領域」，在表現姿態時仍必需解釋姿態的基礎理論。由此可知，經過基礎再進入設計與造型較為適當。當然也可以運用形狀來進行製作。

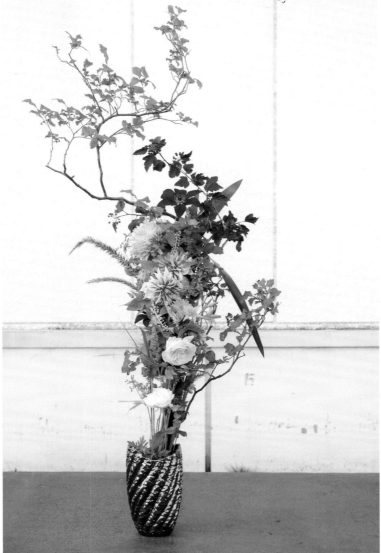

Yusuke Kotani

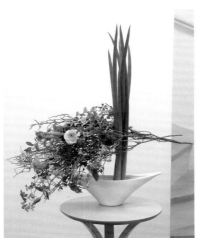
Kenshirou Minaminakamichi

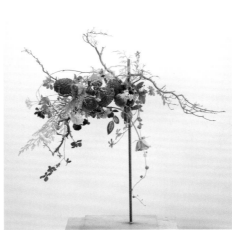
Minoru Iimuro

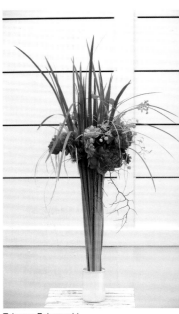
Takuzou Fukamachi

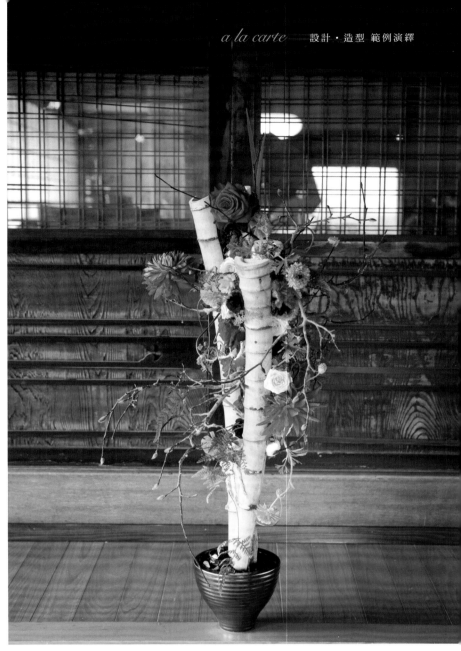

Kazuhiro Tsubakihara

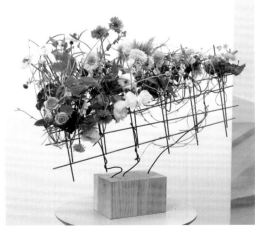

Youichi Iemura

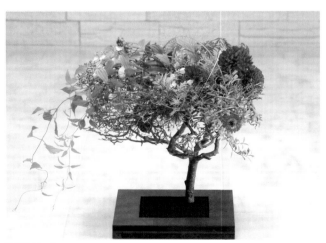

Seiji Tobimatsu

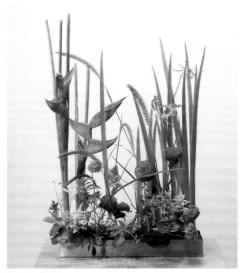

Daisuke Makizono

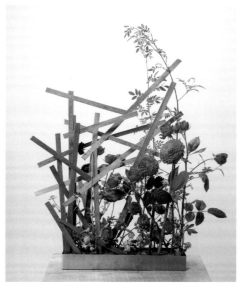

Katsuhisa Obata

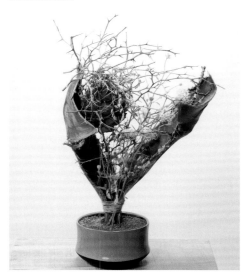

Ippei Yasuda

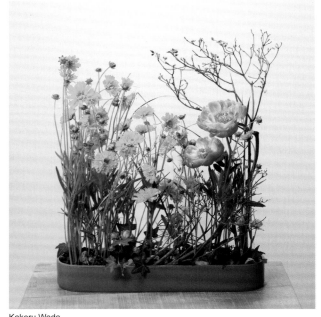

Kakeru Wada

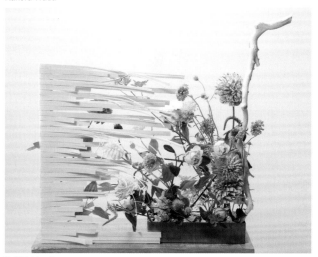

Seiji Tobimatsu

❀ 版畫（效果） Tableau ❀

花藝設計中，只要不是刻意以對比等特殊主題為目的，基本上都要讓作品整體協調統一。但如果利用框架效果，即使是兩種世界觀、或用相異的物品來製作，也能融合成一體。因為和油畫布的框架、版畫（和壁畫不同）的效果相同，因此被如此稱呼。且因為與對稱與非對稱無關，容易產生出構圖的流向，因此能作出許多富有魅力的作品。

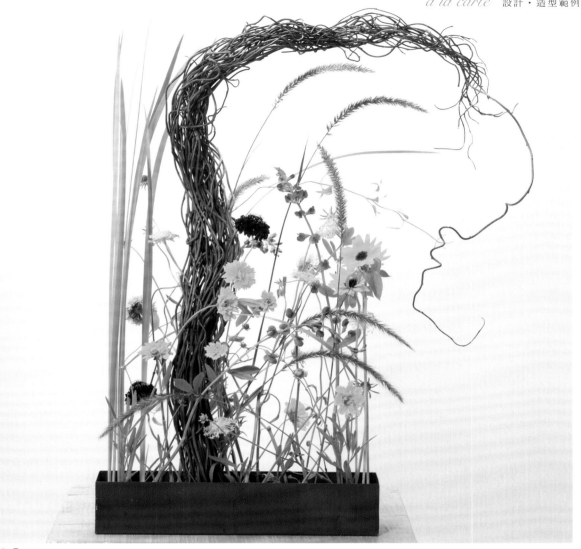

Rikita Togawa

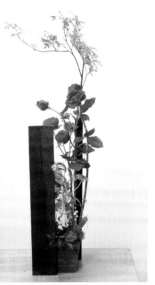

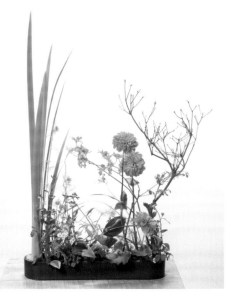

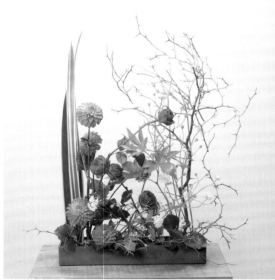

Ayaka Kohama Kumiko Ohtsuka Ippei Yasuda

 # 以古典型為範本 （das klassische als Vorbild）

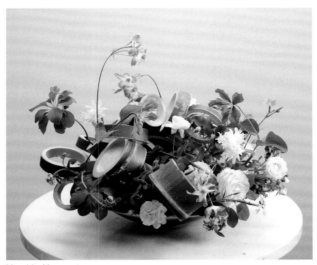

Masahiro Yamamoto

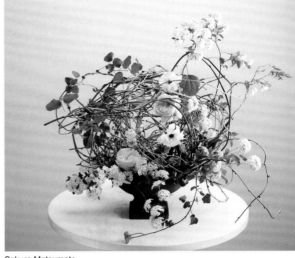

Sakura Matsumoto

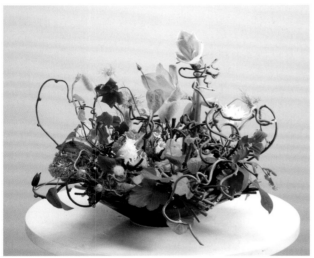

Yayoi Komatsu

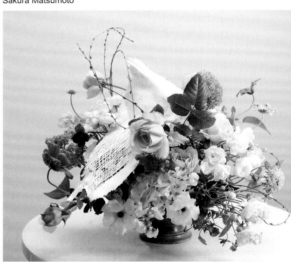

Mitsue Ubukata

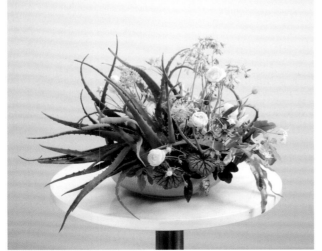

Yuka Hayashi

以古典型之一的半圓型為範本，簡單地就能加入設計的類型。最大的優點就是因為一直都維持半圓型，所以無論何時都很安定。能在其中加入物品或概念，可說是設計和造形的入門。

但此類的作品，不只是混入「物品」而已，而是在製作的時候，一邊活用第5章的技巧，一邊思索如何才能提引出花的性格。

魅力≒特徵≒毒

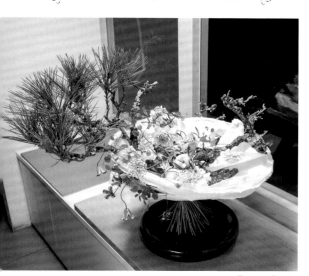

Tetsuya Okada

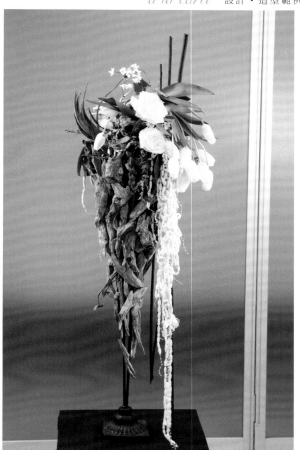

Enkou Yamada

　　所謂「魅力是什麼?」我想這會是永遠的課題。在研究什麼是魅力的同時,隨之出現的問題就是「特徵」。特徵會因人而異成為被喜歡或被討厭的因素。魅力,被轉化成「特徵」,再變化成「毒」。

　　情境的演出效果、對比或異世界的表現等,有各種不同的表現方法。能呈現出多強的「影響」,取決於特徵的程度而有所變化。其中隨著運用花材的方式,會出現很兩極的看法。但可確定的是,提高自然感、充分活用植物的性格,是能避免被討厭的方法之一。

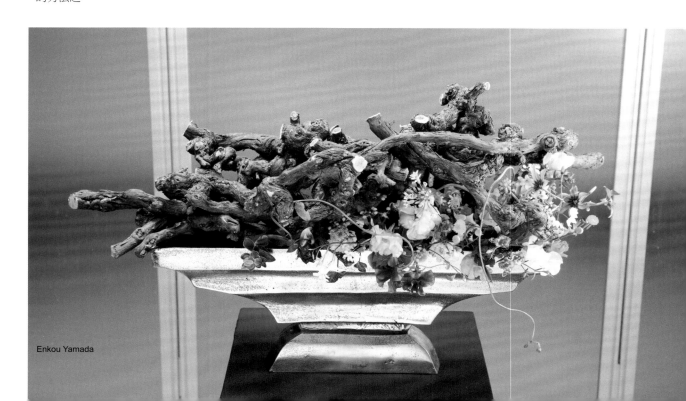

Enkou Yamada

直立型花束 Stehstrauß ≒ Standing strauß（站立型花束）

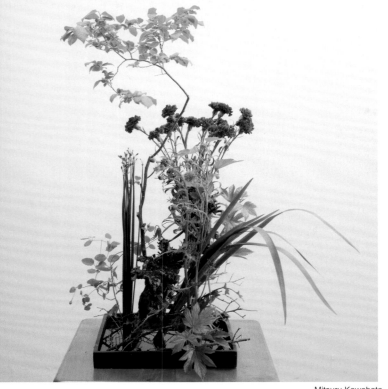

Mitsuru Kawabata

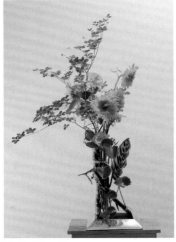

Michiko Toubaru

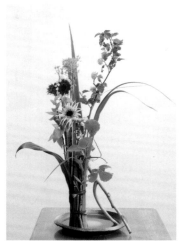

Yuko Suzuki

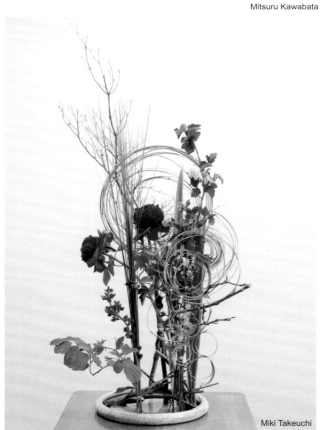

Miki Takeuchi

　花束的發展有兩大系統。從把草或麥綑綁成茂密的一束開始發展，演變到平行（構成・表現）的花束，帶有緊張感的姿態就變得不可缺少（記述於P.64平行技巧的花束）。

　為了能更加提高花束「站立」效果，誕生出了各式各樣的技巧和靈感。在此時視覺上的平衡、有力的動感的效果顯得更加重要，設計性當然也不用多說，姿態、實際的平衡、靜與動的平衡也是不可少的要素，需要高度的知識和技巧（P.53兩種輪廓範例中，有一組是相同的主題）。

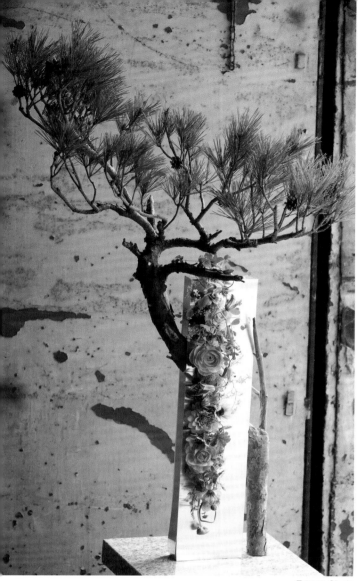

Tetsuya Okada

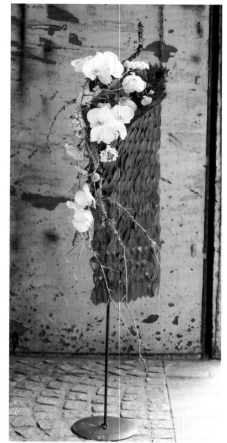

Kakeru Wada

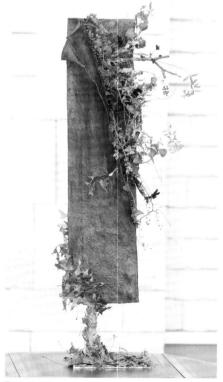

Takuzou Fukamachi

研究課題

　　所有的植物都是立體的。即使有面的形狀，也絕不會是「平面」。研究課題之一就是「平面與立體」。這種作法用在植物的表現上可能是錯誤的方向，也許會造就出「曖昧的平面和立體」。但是，像這樣的研究課題，透過相互的討論，也許會成為新作品誕生的契機。

　　雖是研究課題，所有關於植物形成內容（運用及處理），都已經全部記述於本書之中。

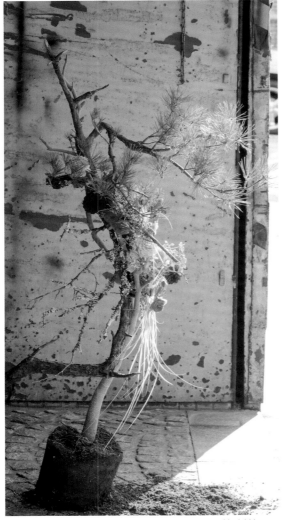

Youichi Iemura

❀ Floral ART ❀

「製作」的歡樂與樂趣，即是「花藝」的世界，觀賞者與作品透過彼此在心靈和記憶中互動，享受情感和氛圍的波動。

每一個的出發點都不同，大致分成「形象純化法」或「非形象構成法」，但不僅限於此，還有某些東西存在著。

雖然此次發表的作品都是「無題」，但植物細部的形成及操作，只要基於本書第1章至第6章的內容，就足以進行說明及製作。

要將本書定位在什麼位置，由各位讀者自行決定。在這裡，製作作品並非只是為了想要自我滿足，而是因為我們有著明確的目標及意識，那就是花藝職業的提升及推展。

Takuzou Fukamachi

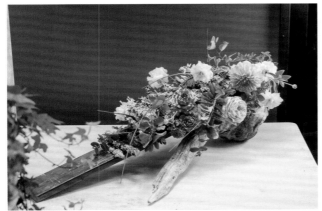

Mitsuhide Harada

Satoko Kimura

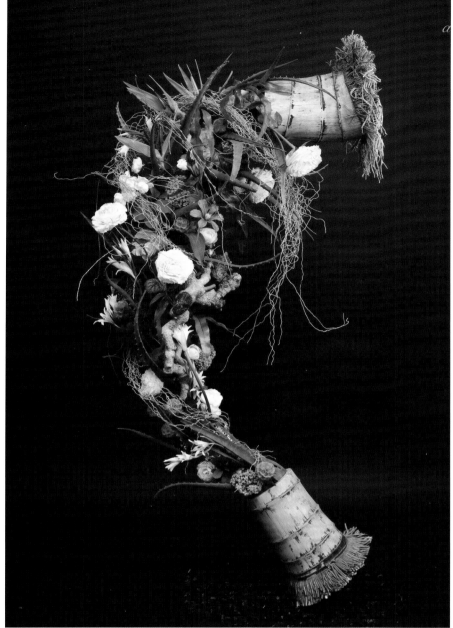

Aritaka Nakamura

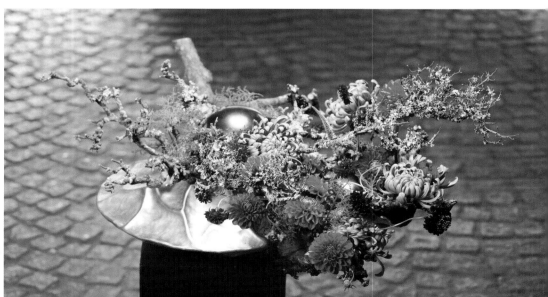

Tetsuya Okada

花職向上委員會設計師群
Master instructor

委員長　磯部健司　Kenji Isobe

⑮封面・p9・10上・13上・14右・25・33上・
45・51左上・63・65右・75右上・93・109・
112下・123左上下・127・131

〒467-0827　名古屋市瑞穂区下坂町2-4
Design_Studio（名古屋・堀田）
花藝教室 Florist_Academy
株式会社　花の百花園
☎ 070-5077-2592・080-5138-2592
http://www.flower-d.com/kenji/
http://www.fb.me/flowerdcom

蒲池文喜　Fumiki Kamachi

〒819-0371
福岡県福岡市西区
一葉フローリスト
☎ 092-807-1187

伊藤由美　Yumi Ito

⑮p12下・28下・34下　中・35右
上・65上・117左中

〒820-0504
福岡県嘉麻市下臼井505
アトリエ ローズ
☎ 090-2585-2905
http://rose2002.com/
http://www.fb.me/atelierose.ito

中村有孝　Aritaka Nakamura

⑮p108・111右上・141

〒150-0001
東京都渋谷区神宮前2丁目
〒857-0855
長崎県佐世保市新港町4番1号
flower's laboratory Kikyu
flower's laboratory Kikyu Sasebo
☎ 03-6804-1287・0956-59-5000
http://kikyu-ari.jp/

ヤマダエンコウ　Enkou Yamada

⑮p137

〒661-0035
兵庫県尼崎市武庫之荘
6-32-309(office)
flower design works rosemary
☎ 090-2106-3542
http://www.rosemary-design.com/

和田翔　Kakeru Wada

⑮p8・31下・33左・94下・97右
上・98中・110上・134・139

〒801-0863
福岡県北九州市門司区栄町3-16-1F
naturica（ナチュリカ）
☎ 093-321-3290
http://naturica87.com

岡田哲哉　Tetsuya Okada

⑮p130・137・139・141

〒802-0081
福岡県北九州市小倉北区紺屋町13-1
〒813-0044
福岡県福岡市東区千早4-23-27
花工房おかだ
atelier fair bianca
☎ 093-522-8701・092-672-1600（内線116）
http://www.fb.me/florist.okada

小谷祐輔　Yusuke Kotani

⑮p15左下・132

〒606-8223
京都市左京区田中東樋ノ口町35
ARTISANS flower works
☎ 075-744-6804
http://fleurartisans.com

⑮代表作品在本書中的頁數。　Ⓛ有此記號者代表具有地區領導身分的講師。

矢野三栄子
Mieko Yano
㊜p10左下・15右・30上・35
下・46下・50下・67中・75右
中・92・94上・95左・112
上・116左・117左上・126左上

〒457-0037 愛知県名古屋市南区
〒470-0125 愛知県日進市赤池3-707
FlowerDesignSchool 花あそび OLIVE
フラワーショップ オリーブ ☎ 052-803-4187
http://87olive.com/ http://www.fb.me/ 87olive

家村洋一
Youichi Iemura
㊜p133・140

〒890-0073 鹿児島県鹿児島市宇宿3-28-1
有限会社花家 フローリストいえむら
☎ 099-252-4133

近藤容子
Yoko Kondo
㊜p11下・24・28右・46
上・47下・48上・60上・72
右下・96左下・99上・111
中・113左・125

〒467-0852 愛知県名古屋市瑞穂区
Step of Flower ☎ 090-8739-6035
http://stepofflower.com/

柴田ユカ
Yuka Shibata
㊜p30右・44・70左

〒121-0011 東京都足立区
Flower Design はなはじめ
☎ 03-3852-0253

竹内美稀
Miki Takeuchi
㊜p52下・64上・70下・
73上・138

〒604-8451 京都府京都市中京区
西ノ京御輿岡町15-2
J.F.P/NOIR CAFÉ
☎ 075-467-9788
http://www.japan-floral-planning.com/

江波戸満枝
Mitue Ebato
㊜p50左・53右下・113
右下・115左上

〒261-0012 千葉県千葉市美浜区
アートスタジオ・ラグラス

飛松誠自
Seiji Tobimatsu
㊜p49上・133・134

〒816-0952 福岡県大野城市下大利1-18-1
フラワーショップ トビマツ
☎ 092-585-1184

林 由佳
Yuka Hayashi
㊜p60下・70右・74上・136

〒176-0005 東京都
Angel's Garden
☎ 090-3729-2038

香月大助
Daisuke Katsuki

〒840-0805 佐賀県佐賀市神野東1-1-11
フローリスト 花とく
☎ 0952-41-1187

鈴木千寿子
Chizuko Suzuki

〒266-0032 千葉県千葉市緑区
アトリエ ミルフルール

深町拓三
Takuzou Fukamachi
㊜p95下・114・115
右 上・132・
139・140

〒815-0033
福岡県福岡市南区大橋2-14-16
FLOWER Design D'or
☎ 092-403-6696

Instructor

近藤 明美 Ⓛ
　仲町生花店
　岩手郡葛巻町葛巻13-45-1
　0195-66-2319
羽根 祐子 ㊜p99 中
山本 雅弘 ㊜p51右上・136
松本 さくら ㊜p136
小松 弥生 ㊜p32左・136
松嶋 眞理子
きべ ゆみこ ㊜p34上
生方 美津江 ㊜p136
戒田 雅子 ㊜p75 左上
藤本 昭
石井 宏 Ⓛ
　fleur arbre
　新潟県中央区笹口2-9-10
　025-249-4223
安部 はるみ ㊜p29下・71上・97右下
磯部 ゆき Ⓛ㊜p11左・13下・30左・66
　上・68右下・97左下・111下
　㈱花の百花園 【花ギフト】
　名古屋市瑞穂区下坂町2-3
　052-882-3890
鈴木 優子 Ⓛ㊜p35左上・64左下・
　75左中・110下・138
Fairy-Ring 滋賀県大津市
奥 康子
　㈲フラワーアートポカラ
　和歌山市十三番丁 29
　073-436-7783
川端 充 ㊜p52左上・62・138
kajuen*花樹園
東大阪市中石切町4-4-7
072-986-7188

桜井 宏年
中島 あつ子 ㊜p53 右上
山本 祥子
辻本 富子
堤 睦仁
吉野 ひとみ
守口 佐多子
北川 浩子 ㊜p64左上
黄 和枝
貴志 敦代
木村 聡子 ㊜p140
山田 京杞
石田 有美枝
辻川 栄子
原野 あつこ ㊜p52右
下賀 健史 Ⓛ㊜p15上・27左下・31
　上・71下・98上・113右上
　㈲花物語
　福岡県春日市春日原北町3-75-3
　092-586-2228
小畑 勝久 Ⓛ㊜p72左・117右上・134
　フラワーズステーション～アイカ
　福岡県飯塚市芳雄町2-1952
　0948-24-3556
安田 一平 Ⓛ㊜p94中・96右下・
　111左上・116右上・134・135
　合同会社 Branch 4 Life
　福岡県田川郡赤村内田字小柳 2429
　080-8555-4224
末光 匡介 ㊜p68上・99 下
小濱 彩佳 ㊜p135
薙野 美和 ㊜p14上・50 右
松下 展也
大塚 久美子 ㊜p29右・98下・135

古賀 いつ子
坂井 聡子 ㊜p12上
秋田 美穂 ㊜p12左・75下
椛島 みほ ㊜p26左下・115左下
早坂 こうこ
川瀬 靖子
大塚 由紀子 ㊜p49下
中村 幸寛
椿原 和宏 Ⓛ㊜p133
　椿原園
　熊本県荒尾市東屋形1-9-4
　0968-64-2992
真崎 優美
原田 光秀 Ⓛ㊜p140
　FlowerShop MITSUBATI
　鹿児島県指宿市西方 1675
　ブラッセだいわ指宿店 1F
　0993-22-6776
南中道 兼司朗 Ⓛ㊜p53左下・68左下・
　95右上・132
　FLORIST YOU
　＜㈲ベルキャンパス鹿児島＞
　鹿児島県鹿屋市笠之原町49-12
　0994-45-4187
永田 龍一郎
石走 奈緒子
黒木 康代 ㊜p34左
仲宗根 実寿 Ⓛ㊜p32上中・117下・
　123右
　バッカス
　沖縄県宜野湾市大山3-23-7 1F
　098-989-0738
飯室 実 ㊜p64下中・96上・132
佐喜眞 ゆかり ㊜p67下・126下

桃原 美智子 ㊜p138
安доб日 真里 ㊜p34右・51右下・126右上
佐事 真知子 ㊜p51左下
護得久 智恵 ㊜p33右・64右下・65左
伊藤 由里
柳 真衣 ㊜p53左上
池ノ上 翼 ㊜p116下

作品協力 members

渡部 陽子 ㊜p32右・71中左・74右
　下・97右上
牧園 大輔 ㊜p134
寺田 真澄 ㊜p26右下
浜地 陽平 ㊜p48下・71中右
公門 新治 ㊜p74左下
望月 守 ㊜p66左
井川 真也 ㊜p32下
塚本 学 ㊜p27右
南新 大器 ㊜p10右下・14左
後藤 教秋 ㊜p69下
丸田 奈歩 ㊜P26 中
戸川 力太 ㊜p115右下・135
山崎 慶太 ㊜p47上
加茂 久子 ㊜p26左・66左下
池田 唱子 ㊜p27上・69左・73下
巴 芳江 ㊜p29左・69右・73中
藤垣 美和 ㊜p28左・67上・72右上

國家圖書館出版品預行編目資料

學習花的構成技巧．色彩調和．構圖配置：花藝
設計基礎理論學（修訂版）/磯部健司著；唐靜
羿譯 . -- 二版 . -- 新北市：噴泉文化館出版：悅
智文化事業有限公司發行，2021.12
　面；　公分 . -- (花之道；48)
　ISBN 978-986-99282-5-0(精裝)
1. 花藝

971　　　　　　　　　　　　110020695

花の道 48

學習花的構成技巧・色彩調和・構圖配置

花藝設計基礎理論學（修訂版）

作　　　　者／磯部健司
譯　　　　者／唐靜羿
發　行　人／詹慶和
執 行 編 輯／劉蕙寧
編　　　　輯／蔡毓玲・黃璟安・陳姿伶
執 行 美 編／周盈汝
美 術 編 輯／陳麗娜・韓欣恬
內 頁 排 版／周盈汝
出　版　者／噴泉文化館
發　行　者／悅智文化事業有限公司
郵政劃撥帳號／19452608
戶　　　　名／悅智文化事業有限公司
地　　　　址／新北市板橋區板新路 206 號 3 樓
電　　　　話／(02)8952-4078
傳　　　　真／(02)8952-4084
網　　　　址／www.elegantbooks.com.tw
電 子 信 箱／elegant.books@msa.hinet.net

2021 年 12 月二版一刷　定價 800 元

KIHON THEORY GA WAKARU HANA NO DESIGN KISO KA 1
© Hanashoku Koujou Iinkai 2016
Originally published in Japan in 2016 by Seibundo Shinkosha
Publishing Co., Ltd.
Chinese translation rights arranged through TOHAN
CORPORATION, TOKYO.
and Keio Cultural Enterprise Co., Ltd.

經銷／易可數位行銷股份有限公司
地址／新北市新店區寶橋路 235 巷 6 弄 3 號 5 樓
電話／(02)8911-0825
傳真／(02)8911-0801

花職向上委員會
Floristry Advancement Committee
非法人團體，致力於花職人（運用花卉
來表現的所有人）知識、技術、地位的
提升，及花藝業界的發展。

磯部 健司
花職向上委員會委員長。Florist_
Academy代表人、株式會社花の百花園
董事。1997TOY世界大會冠軍。擔任各
種團體的講師，不只有花藝設計，也為
了提升花藝職業而致力於專業花藝師的
指導。

出版・攝影協助
花職向上委員會 福岡
花職向上委員會 東京
花職向上委員會 關西
花職向上委員會 沖繩
花職向上委員會 鹿兒島
花職向上委員會 名古屋
花職向上委員會 東北
花職向上委員會 新潟
花職向上委員會 久留米
花職向上委員會 岡山
花職向上委員會 北海道

攝　　影　　磯部健司
　　　　　　川西善樹（封面 P.9・25・45 ・63・75右
　　　　　　上・93・109・112下・113）

設　　計　　林慎一郎（Oikawa Masaki Design Studio）

編輯協助　　竹內美稀（Japan Floral Planning）
　　　　　　飛松誠自（P.56至57 浸水處理的資訊）

圖　　解　　磯部一八（p.122）
　　　　　　ヨギ トモコ